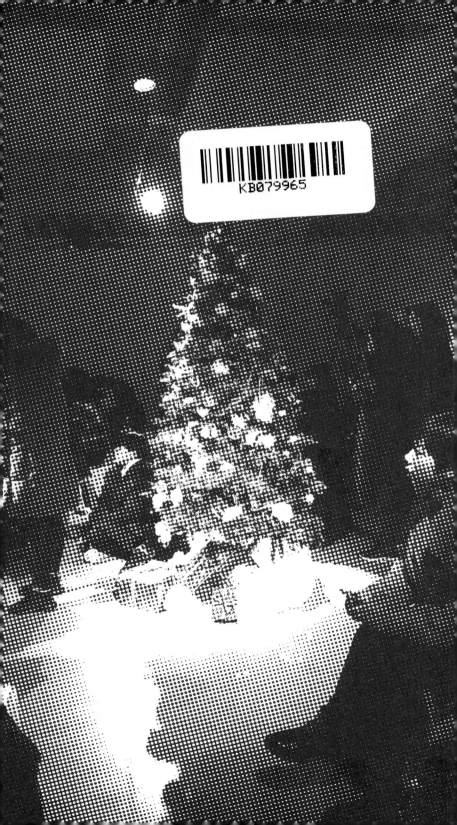

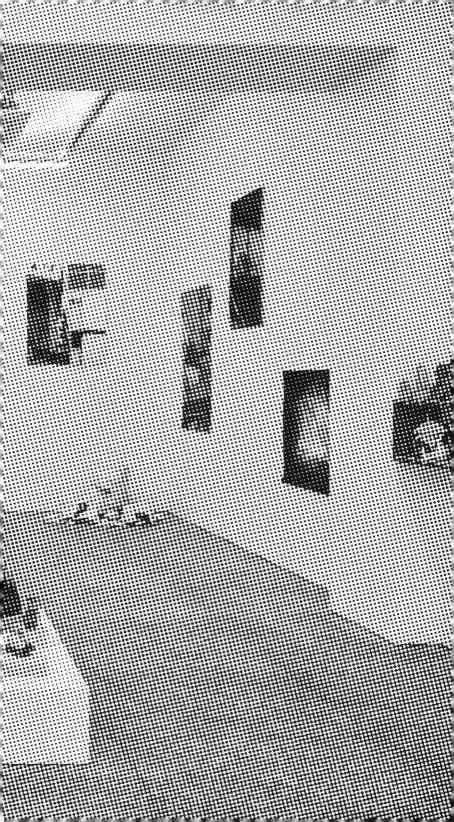

일러두기
이 책이 2010년대를 주요하게 다룬다는 점에서 '엑스'를 기존의 이름인 '트위터'
로 표기했다.

유지원 지음

미술 사는 이야기

— 신생공간이라는 사건과

차례

프롤로그: 상자를 열다 … 7

전시 보고 옥상에서 만나요 … 11
굿-즈의 불나방 … 18
미술을 소비하고 소유하는 방법 … 26
예쁜 것이 못생긴 집에 와야 한다니 … 33
장이 서면 달려가야 한다 … 40
같이 살다 보면 알게 되는 것들 … 48
물욕의 정체 … 55
컬렉션은 곧 독해, 어쩌면 자기 예언 … 60
시간을 얼려 보관하기 … 66
새로운 놀이의 규칙 … 75
우리가 만나면 무슨 일이 벌어질까 … 81
신기루와 롤 케이크 … 90
미끄럽고, 울퉁불퉁하고, 기울어진 땅 … 98
열린 공간 닫힘 … 106
이야기는 계속된다 … 113

에필로그: 사는 일에서 사는 일로 … 121
미술 사물 도감 … 125

10년 전 누군가 내게 미술에 대한 책을 쓰게 될 거라고 말했다면 헛소리라며 일축했을 게 분명하다. 막 상경해 대학교를 다닐 당시에는 미술과 거리가 먼 전공을 공부하며 도저히 익숙해지지 않는 도시를 살아내느라 '미술같이 고상한 것'에는 관심을 둘 여유가 없었거니와 어디서 미술을 만날 수 있는지조차 몰랐으니까. 하지만 우연에 우연이 포개지고, 만남이 만남을 부르면서 어느새 전시를 만들고 미술에 대해 글을 쓰는 일이 업이 되었다. 누구나 인정하는 등용문을 통과한(그런 것이 있기는 했나?) 적은 없지만 분명 시작이라 할 만한 기회, 여기 어딘가에 내 자리가 있는 것 같다는 어렴풋한 확신, 어떤 세계의 발견 끝에 따라오는 설렘을 선사한 사건과 사람이 있었던 건 분명하다. 돌이켜보건대 그것은 나만의 경험에서 끝나지 않고 2010년대 동시대 미술계에서 펼쳐진 어떤 흐름, 즉 '신생공간'의 시공간과 닿아 있다.

 얼마나 시간이 흘러야 2010년대가 지나갔다는 것을 비로소 실감할 수 있을까. 밀레니얼 세대에게 20년 전이 언제냐 물으면 1980년대라 대답할 정도로 우린 정신을 못 차리고 있으니 이미 2020년대의 절반 언저리에 와 있다 상기하면 당황스럽기 짝이 없다. 그도 그럴 것이 2010년대는 나를 비롯한 한 세대가 성인이 되어 스스로 벌어 먹고사는 법을 배우고, 그중 상당수가 자의든 타의

든 고향을 떠나 여기저기 기웃거리며 각자의 자리를 탐색하는 시기였다. 생존의 여부와 그 방법과 모양새라는 절박한 과제에 대한 뚜렷한 돌파구를 찾지 못한 우리는 여전히 그때를 살고 있는지도 모른다. 하지만 그 와중에 밀려드는 새로운 국면, 즉 무어라 콕 집어 말할 수는 없지만 어쩐지 '재미가 없다'고 입을 모으는 각자도생의 시대를 맞이하고야 말았다. 방학숙제를 마무리하지 못한 채 맞이한 신학기의 초조함, 끝나버린 관계를 매듭 짓지 못한 채 시작되어버린 새로운 만남의 찝찝함 같은 것이 따라붙는다.

　불확실한 과정 속에서도 미술을 하며 사는 삶이 지속 가능한 것인지, 그것이 어떤 모습일 수 있는지 고민한 이들이 있었고, 나는 어쩌면 이들이 펼쳐 보인 때로는 기발하고 때로는 실패가 예견된 시도들의 목격자 같은 것이었다. 나 스스로 미술을 하며 살아야겠다는 비장한 결심을 해본 적은 없었지만, 전형적인 생애주기 혹은 성장서사에 대한 신뢰가 붕괴되는 가운데 젊은 창작자들이 조직한 시공간은 희미하게 반짝이고 있었다. 불과 몇 년 되지 않은 시간 동안 이러한 목격에 대한 증거품이 옷장 한구석을 가득 채웠다. 전시장에서 배포하는 리플릿과 스티커, 창작자가 직접 판매한 다종다양한 파생상품, 회화나 조각 등 전시된 이력이 있는 작품까지. 언제까지고 장 속에 묵혀둘 수는 없는 노릇이다. 그때 내가 산 미술은 무엇이었는지 상자를 열어 확인할 때가 되었다.

　이 책은 미술품 컬렉팅에 대한 가이드도 아니고 신생 공간이라는 움직임을 필두로 한 2010년대 한국 동시대 미술의 흐름을 총망라한 연구서는 더더욱 아니다. 기억력이 좋지 않은 나를 대신해 어느 사건 한복판에 있었던 사물들을 앞세워 서울이라는 도시에 정착하여 살아가는 일, 취향을 발견하며 나를 찾아가는 일, 행동반경을 확장하고 사람을 만나는 일, 돈을 벌고 쓰는 일, 즉 '미술

사는 일'이라 요약될 법한 이야기를 풀어놓은 것에 불과하다. 이 이야기가 기록되어야 하는 이유는 단지 나뿐만 아니라 한 움큼의 사람들이 미술 사는 일을 함께 겪었다고 믿기 때문이다. 미술관으로 출근을 하고, 퇴근하면 미술이 어땠느니 하는 글을 쓰고, 주말이면 충무로의 작은 미술공간에 사람을 모아보려 하는 현재 내 삶의 양식에 대한 지분이 그들에게 있으므로.

2010년대 미술 현장에서 있었던 일을 연대기순으로 꼼꼼하게 기록한다면 훌륭한 연구 자료가 될 것이 분명하지만 이 책은 오히려 당대의 분위기를 붙잡아 서술하는 데 집중했다. 한 시기에 창작자들이 약속이라도 한 듯 공간을 열고 서로가 서로의 관객이 되어준 일과 기존 미술시장과는 다른 방식으로 조직한 장이 출몰한 사건의 전말에 대한 분석은 그때 그곳에 모여든 에너지를 어떤 방식으로든 경험함으로써 시작되어야 할 것이다. 그 무형의 자원은 다시금 미술을 하며 혹은 미술 곁에서 사는 일에 대한 실마리가 되어줄지도 모른다.

전시 보고
옥상에서 만나요

어쩌다 미술을 사게/살게 되었는지를 추적하려면 2015년 초여름 영등포에서 일어난 일을 살펴봐야 한다. 외주 코디네이터로 미술관에서 일하던 때였다. 어느 날, 동료가 퇴근하고 같이 전시를 보러 가자고 제안했다. 지금은 사라진 미술공간 커먼센터*에서 «오토세이브: 끝난 것처럼 보일 때»(2015.6.4-7.19)가 열린 날이었다. 영등포역 근방의 롯데백화점과 반대편에 자리 잡은 타임스퀘어 사이에 난 큰길을 따라 걷다가 갑자기 마주치게 되는 허름한 건물에 전시장이 있었다. 콘크리트 바닥과 얼룩진 벽으로 된 방마다 서로 다른 작가의 작품이 있었고, 통로마다 사람들이 가득했다. 하나의 주제가 전체를 관통하기보다 정해진 구획마다 작가, 디자이너, 비평가가 한 팀을 이룬 소규모 개인전을 묶어 놓

*서울시 영등포구 문래동에서 2013년 11월부터 2016년 1월까지 운영된 미술공간. 4층과 옥탑으로 이뤄진 낡은 상가 건물에 자리를 잡았다. 커먼센터 운영 종료 후, 같은 건물에 위켄드와 2/W라는 미술공간이 생겼다가 사라졌다.

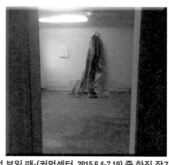

«오토세이브: 끝난 것처럼 보일 때»(커먼센터, 2015.6.4-7.19) 중 한진 작가의 방 전경.

은 꼴이었다. 내가 알던 미술관 전시와는 판이한 모습에 의아했다. 이렇게 거친 공간에 전시를 할 수 있다고? 철물 제작소들 사이에 숨어 있는 전시장을 다들 어떻게 알고 찾아왔을까?

"전시 보고 옥상에서 한잔하고 가요."

나에게 한 말인지, 내 뒤에 있던 사람에게 한 말인지 알 수 없었지만 위에서 무슨 일이 벌어지고 있는 게 분명했다. 전시 오픈일이어서 그랬는지 옥상에는 맥주와 칩이 준비되어 있었다. 함께 온 일행을 제외하고는 아는 사람이 없었다. 담배를 피우는 사람들 사이에 서서 맥주를 한 잔 따라 손에 들고 빼곡한 판자 지붕을 내려다보았다. 무더위가 오기 직전의 습기와 신선한 바람이 그럭저럭 쾌적했던 초여름이었다.

전시에서 보았던 각 작품이 뚜렷하게 기억나지는 않는다. 당시에 찍은 사진은 장면을 시원하게 포착하기보다 모든 방을 다 보아야 한다는 긴박함이 느껴질 지경이다. 그 이후로 '그런 느낌의 전시'를 찾아다니기 시작했다. 이제는 콘크리트 뼈대만 겨우 남은 폐허에 전시장이나 카페, 레스토랑이 들어선 풍경이 지루하게 느껴질 정도이지만, 당시에는 내가 알던 것과 다른 미술 현장을 '발견'했다는 설렘이 나를 압도할 만큼 새로웠다. 빌라 건물 지하에 자리 잡은 천장이 낮고 좁은 공간, 시장 골목을 지나쳐 마주한 오래된 건물 맨 꼭대기 층에 있는 갤러리, 기묘한 문구로 장식된 회관 바로 옆 한옥에 자리 잡은 전시공간. 인사동이나 강남 등 갤러리 밀집 지역이 아니라 영등포, 황학동, 창신동, 상봉동, 을지로 등 서울 전역에 퍼져 있고 엉뚱한 장소에 있어서 정확한 정보 없이는 찾아갈 수 없는 곳들이었다. 이런 전시장에서는 관람객을 응대하는 리셉셔니스트나 전시를 소상히 안내해주는 도슨트, 관람을 마치고 나오면 관객 설문을 하겠냐며 다가오는 직원을 보기 어려웠다. 긴가민가하며

문을 열고 들어가면, 가정용 잉크젯 프린터에서 뽑은 것 같은 안내문이 간이 의자에 가지런히 있을 뿐이었다. 미술관에 비해 턱없이 작은 곳에서 작업을 보고, 글을 읽고, 충분히 꼼지락거리다가 문을 나서면 다시 여느 골목과 다를 것 없는 풍경이 펼쳐진다. 아무도 나의 방문에 신경을 쓰지 않았는데, 그것이 묘하게 위안이 되었달까. 미술관에 입장할 때마다 모종의 장벽을 느껴왔던 터라 이렇게 작고 부담 없는 공간에 방문하면 꼭 맞는 옷을 입은 듯했다.

한번 알아보기 시작하니 서울이라는 도시 전체가 소규모 미술공간을 기준으로 재편성되었다. 자주 찾아가는 미술공간이 그 권역의 랜드마크로 여겨지기 시작한 것이다. 상경한 지 몇 년이 지났지만 아직 가보지 못한 구(區)가 많았던 터라 미술 보러 가는 날은 곧 낯선 동네를 구경하러 가는 날이나 마찬가지였다. 이전에는 빳빳하게 코팅된 종이로 만든 초대장을 건네받거나 유료 광고 배너가 달리거나 전시 정보가 게시글로 축적되는 웹사이트 '네오룩'(neolook.com)을 통해 전시에 대한 정보를 얻었다. 다이어리에 전시 기간과 장소를 상세하게 적어두고, 초행길인 경우에는 대중교통편을 덧달아 메모하고 길을 나서야 했다. 하지만 2010년대에 등장한 새로운 미술공간은 초대장 발송이나 유료 광고 따위는 생략했다. 오프닝 일주일 전쯤 소셜미디어에 간결한 공지가 올라올 뿐이다. 소식을 따라잡기 위해 한동안 쓰지 않았던 페이스북 계정을 살리고 트위터에 가입했다. 지도 앱을 두 종류 다운로드 받았다. 나머지는 쉬웠다. 주마다 어떤 전시가 열리는지, 직접 가서 보니 어땠는지, 운영상 특징과 편리한 교통편은 물론이고 어떤 동선이 효율적인지까지 알려주는 리뷰 계정들 덕분이었다. 이들을 팔로우하면서 시간이 날 때마다 전시를 보러 다녔다. 전시를 다녀온 감상평을 트위터에 남기면 해당 공간의 공식 계

정이 리트윗을 하거나 마음을 눌러주었고, 그럴 때마다 얼굴 모를 누군가가 저 멀리서 알아보고 윙크를 해주는 것만 같았다. 온라인상 여러 계정의 느슨한 연결이 실제 서울의 경로를 새로 뚫고 연결했다. 온라인 계정들의 상호작용과 서울의 지도가 서로 끈끈하게 들러붙어 도시를 재조직하는 네트워크가 탄생한 것이다.

물론 이러한 네트워크가 혁명적으로 새로운 것은 아니다. 이전부터 취미나 좋아하는 연예인을 공유하는 사람들이 모인 커뮤니티가 있었다. 온라인 커뮤니티가 그러하듯 이 네트워크의 사활은 참여자의 자발성에 달려 있다. 공간의 운영자는 수익을 기대하지 않을 뿐만 아니라 자신의 사비를 들여 공간을 정비, 유지하면서 무언가 재미있는 일을 도모하려는 동료에게 선뜻 공간을 내어주는 경우도 적지 않았다. 광고료를 받지 않을뿐더러 아무런 관련이 없는데도 전시와 공간을 열성적으로 홍보해주는 이들도 있었다. 청탁을 하는 이도 원고료를 지불하는 이도 없는데 전시 감상평을 정성껏 써서 소셜미디어나 블로그에 올리는 이들도 있었다. 다른 점도 많았다. 등급을 올려 고급 정보를 얻기 위해 수행해야 할 과제가 없고, 달리 관리자라 부를 수 있는 사람이 없었다. 온라인상 정보는 지도 어플리케이션에 등장하는 실제 장소와 연동되어 있었다. 트위터에서 쏟아져 나오는 정보는 나의 등을 떠밀어 어딘가로 향하게 만들었다. 도시를 가로지르는 나의 몸은 지도 어플리케이션 속 하나의 점이 되어 방문 퀘스트를 하나씩 달성하고 있었다.

이러한 연결망 속 미술공간들은 작품을 담는 무결한 흰 상자가 아니었다. 전시 감상에는 어김없이 그곳에 도착하는 길에 보았던 풍경이 스몄고, 건물과 전시장의 상태 또한 괄호 치기 할 수 없었다. 미술계에 변화를 불러오겠다거나 '대안'을 표방한다는 비전을 내세우지 않았지만, 활동이 쌓이고 스쳐간 사람들의 로그가 중첩되면

서 나름의 정체성을 만들어가고 있었다. 제각기 다른 계기로 멀찌감치 떨어져 발생한 공간들은 머지않아 '신생 공간'이라 불리게 되었다.

커먼센터를 처음 방문한 것은 우연이었지만, 마지막 방문쯤 나는 무얼 해야 할지 알고 있었다. 더 이상 길을 헤매지 않았고, 들어서자마자 리플릿을 야무지게 챙겼다. 사진을 스무 장쯤 찍었고, 문득 떠오르는 생각을 스마트폰 메모장에 재빠르게 적었다.

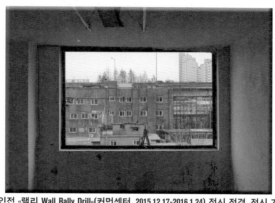

김희천 개인전 «랠리 Wall Rally Drill»(커먼센터, 2015.12.17-2016.1.24) 전시 전경. 전시 기간은 몹시 추운 겨울이었고, 창이 섀시 없이 뻥 뚫려 있어 안 그래도 헐어 있던 곳이 더욱 폐건물 같았다.

김희천의 «랠리 *Wall Rally Drill*»(2015.12.17-2016.1.24)은 커먼센터의 마지막 전시였다. 공간은 헐겁게 비워져 있었고, 창문을 뜯어내어 크게 남은 네모 구멍으로 들어오는 매서운 바람이 구석구석을 샅샅히 훑었다. 완전히 비어 있거나 표구된 사진이 덜렁 놓인 방을 들어갔다 나오기를 반복하자 마치 유령이 되어버린 기분이 들었다. 나와 같은 유령들, 이 공간에 존재하지만 동시에 다른 세상에 접속한 상태인 이들은 창문을 프레임 삼아 영등포의 파편을 포착한다. 유일하게 난방이 가동되는 어두운 방에서 작가의 '바벨' 3부작 중 마지막인 ‹랠리›(2015)를 볼 수 있었다. 카메라 혹은 뷰포트가 찰나의 빛을 반사하는 고층건물의 유리파사드, 지하철의 스크린도어, 스마트폰의 스크린을 훑는다. 화자는 '챗룰렛'(*Chatroulette*, 익명 랜덤 채팅 서비스)에서 만난 친

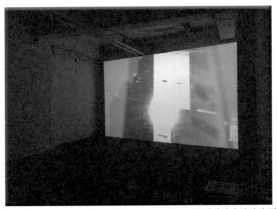

김희천 개인전 «랠리 Wall Rally Drill»(커먼센터, 2015.12.17-2016.1.24) 전시에서 상영된 ‹랠리›(2015).

구와 대화를 나누며, 현실과 가상이 끈적하게 공모하는 가운데 죽음이란 깔끔한 소멸이 아니라 접속할 수도 쉬이 삭제할 수도 없는 깨진 링크에 근접한다는 진실을 곱씹는다. 롯데월드타워와 커먼센터가 마치 한 번의 점프로 이어지듯 연출되어 *GPS* 장치를 달고 도시를 질주하는 몸의 속도감을 상기한다. 하지만 비루한 물리적 세계와 스킨만 뒤집어 씌워 렌더링한 세계 사이에서 우리는 결국 '내 위치'를 찾지 못한다. 그 와중에 뜬금없이 스며드는 의지는 내가 어디에 있든 간에 집에 가고 싶다는 것. 하지만 일단 옥상에 올라왔고, 음악은 신나고, 어쨌든 두 세계 사이에 끼어 있는 게 분명하니 춤을 추는 수밖에.

이제 커먼센터는 없다. 같은 건물에 다른 이름의 미술 공간이 얼마간 운영되다 그마저 현재는 중단되었다. 커먼센터뿐만 아니라 신생공간으로 분류되던 미술공간 중 대다수가 문을 닫았다. 드물게는 형태를 바꾸어 수명을 연장하는 경우도 있었지만, *10*년이 지난 지금 시점까지 명맥을 유지한 곳은 적어도 내가 알기로는 없다. 몇몇은 온라인 계정이나 웹페이지까지 증발하면서 아예 흔적조차 찾아볼 수 없게 되었다. 심지어 그 당시에는 알지 못했던 사실이 이후에 알려지면서 입에 올리기조차 괴로운 이름이 된 곳도 있는데, 커먼센터도 그중 하나다. 이러

한 공간은 애초부터 사명감이나 지속을 담보로 한 대의
를 표명하지 않았기 때문에 떠나간들 붙잡을 방도는 없
었다. 단지 에너지로 충전된 초여름에서 손끝까지 얼어
붙는 한파에 이르기까지, 2010년대 서울 미술 신에 무슨
일이 있었는지를 복기해볼 뿐이다. 그간 사 모은 잡다한
사물들이 길잡이가 되어줄지도 모르겠다.

2010년 초에 상경하면서부터 미술 전시를 보러 다니기
시작했지만 미술을 살 수 있다는 것을 실감한 것은 나
중 일이었다. 드라마나 영화에서 세련된 복장을 하고 아
리송한 대화를 나누는 갤러리스트나 컬렉터 캐릭터를 본
적이 있었고, 간혹 어느 거장의 작품이 최고 경매가를
갱신했다거나 고가의 예술 작품이 탈세의 수단이 되었다
는 소식을 뉴스로 접하곤 했다. 마치 세계 지도 속 직접
가보지 못한 어떤 도시를 상상하듯 미술을 사고파는 일
은 머리로는 알았지만 나와 상관없는 일이었다.

처음 미술이 거래되는 장면을 목격하고 참여하게 된
것은 2015년 10월 세종문화회관에서 열린 《굿-즈》에서였
다. 창작자 80명/팀이 작품이나 작품의 파생물을 판매하
는 마켓 형태의 이 행사에 대한 사람들의 관심이 부풀어
가고 있었지만, 당시 소셜미디어를 적극적으로 사용하지
않았던 나는 전혀 의식하지 못하고 있었다. 나중에 참여
했던 이들이 입을 모아 《굿-즈》가 도대체 무엇이 될지
알지 못한 채 열었다고 회고했는데, 나야말로 정말 그
게 뭔지 알 길이 없었다. 함께 간 친구를 따라 얼떨결에
ATM에서 돈을 좀 뽑고 입장했을 뿐이다. 분위기에 이끌
려 이것저것 샀고, 입장할 때 받은 비닐 가방이 두툼해
져서야 퇴장했다. 그날의 경험에 대해서는 장이 섰길래
뭘 좀 샀다고밖에 말할 수 없겠다. 계획에 없던 과소비

19 를 조장하는 것이 마켓형 행사의 승패를 가른다면, 《굿-즈》는 틀림없이 성공적이었다.

이전에도 전시를 보러 상업 갤러리에 수차례 방문했지만, 맨눈으로 보면 판촉이 이루어지지 않는 것처럼 보인다. 작가, 작품명, 연도와 매체 등의 정보를 캡션으로 달아놓았을 뿐 가격이 적혀 있거나 어느 모로 봐도 잠재적 고객일 리 없는 나에게 다가오는 이도 없었으니 전시 자체가 세일즈일 수 있다는 사실을 깨닫지 못했던 것이다. 하지만 《굿-즈》는 티켓을 파는 입구에서부터 창작자와 방문객 사이 거리가 팔 하나 길이밖에 되지 않는 좁은 부스까지, 모두가 대놓고 사고팔 준비가 되어 있었다. 이러한 태도 때문이었을까, 우려 섞인 시선도 있었다. 미술이 이렇게 가볍게 거래될 수 있는 것인가? 젊은 창작자들은 결국 시장에 편입되기를 희망하는 것일까? 게다가 서브컬처나 아이돌 산업에서 제작사의 정식 허가를 받아 만들거나 개인이 2차 창작으로 제작한 소품류(책받침, 배지, 열쇠고리, 스티커 등)를 통칭하는 '굿즈'를 행사의 제목으로 제시했으니, 의심을 살 만도 했다.

물론 전시된 적이 있거나 작품에 준하는 원화를 판매하는 부스도 있었지만, 이 행사를 아트페어라고 보기에는 '작품'이 아닌 것이 다수였고, 가격 면에서 가벼운 것이 많았다. 구탁소*의 김현주는 솜사탕 기계 같은 것에서 먼지를 자아내 손가락 하나만 한 크기의 좌대에 살포시 얹어 팔았다. 노상호는 수채 드로잉을 벽에 걸어놓고, 규격에 맞추어 원하는 구간을

*서울시 한남동에서 2015년 1월부터 12월까지 운영된 공간. 매달 한 명의 예술가와 한 명의 비예술가 혹은 타 분야 예술인이 짝을 이루어 교류하며 예술과 직업의 관계를 고민하는 '직업예술' 프로젝트가 주된 활동이었다.

잘라서 살 수 있게 했다. 꽤 인기가 많았던 터라 마지막 날쯤 돼서는 그림이 너덜너덜했다. 김웅현은 2015년부터 이어질 3부작 개인전 《공허의 유산》의 프리퀄 격으로 정육사를 자처하여 소를 제작해 살을 발라 판매했다. 조익

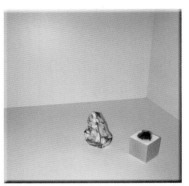

«굿-즈»(세종문화회관 예인홀, 2015.10.14-10.18)에서 구매한 오희원의 작은 조각과 김현주의 먼지.

정과 퍼포머들이 굴렁쇠를 굴리며 붐비는 사람들 사이를 날렵하게 스치며 달리는 사이, 김동규는 판매할 만한 굿즈가 없다며 행사 기간 내내 거지로 분장하여 구걸을 했고, 박보마는 정체불명의 검은 물을 팔았다. 젊은 작가가 주도한 대안적인 미술 시장이라고 부르기에는 가벼운 농담이 야심과 포부를 눌러버렸고, 돈을 벌겠다고 장을 펼쳤다기에 판매가는 재료비나 인건비조차 건질 수 없어 보였다. 이들은 아주 활기차게 수지에 맞지 않는 장사를 하고 있었다.

　당시 참여 작가의 대다수에게 이 행사는 작품을 팔아 보는 첫 경험을 제공했다. 대부분 1980년대 이후 출생이었던 이들은 미술 시장이 한창 붐을 이룰 때 미술 대학에 입학하여, 졸업하던 2000년대 말에는 미국발 세계 금융 위기가 미술 시장에 입힌 큰 타격을 몸소 실감해야 했다. 갤러리스트를 비롯한 미술계 관계자들이 시즌별로 주요 미술 대학의 졸업 전시를 돌며 가능성 있는 작가를 찍어 둔다는 말은 거의 전래동화에 가깝게 들리기 시작했고, 졸업 전시에 놓여 있는 작가의 명함은 좀처럼 줄어들지 않았다. 다음 국면으로 이행하기 위한 발판의 소실은 청년 창작자에게 위협적인 정황이 분명했으나 동시에 소위 '데뷔'를 위한 통과의례가 약화되면서 작가로서의 성장 기반을 재구성할 수 있는 공백이 마련된 것이기도 했다.

　이러한 맥락에서 등장한 《굿-즈》는 기성 미술 제도나 시장에서 순환하기 위해 마땅히 갖춰야 할 경력이나 젊은 작가로서 잠재력을 증명해내기 위한 일련의 단계 중 하나로 마련되었다기보다, 굿즈라는 개념 혹은 양식을 공통 질문 삼아 창작자가 당도한 현실에 대한 각자의 답변을 내놓는 장에 가까웠다. 각 창작자는 거래된 적이 없는 작품 혹은 실천을 가질 수 있는 단위로 재편하는 과정에서 스케일과 매체 측면에서 변주를 감행하고, 창작자로서의 자신의 태도와 방향성을 재고하게 된 것이다. 판매의 여부와 그 형태는 수익과 생존에 대한 문제이기도 하지만 작가가 작업을 대하는 태도와 직결되어 있다. 이 회화 작업은 유일한 것인가, 포스터 등 파생 상품으로 제작할 수 있는 것인가? 전자라면, 자신이

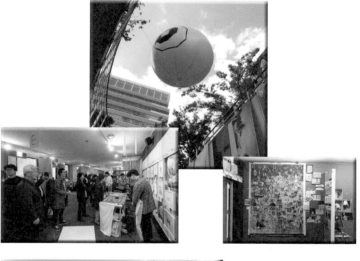

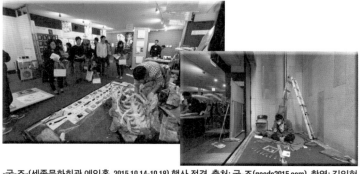

《굿-즈》(세종문화회관 예인홀, 2015.10.14-10.18) 행사 전경. 출처: 굿-즈(goods2015.com), 촬영: 김익현

소장할 것인가 아니면 팔 수 있는가? 후자라면, 대량 생산하여 염가에 팔 것인가 아니면 에디션이 있는 작품으로 제작하여 관리할 것인가? 작품 제작 과정에서 발생한 오브제를 판매할 수 있나? 변형되기 쉬운 재료로 만들었거나 영상이나 퍼포먼스 등 비물질 작업이라면, 그것이 거래되지 않기를 바라는가, 아니면 판매할 수 있는 무언가를 제작할 의향이 있는가? 전자라면, 작업이 일회적으로 존재하고 사라지기를 원하는가 아니면 재현될 수 있는가? 후자라면, 그것은 사진과 같은 기록물로써 제작될 것인가 아니면 제작에 관여한 오브제가 될 것인가?

창작자는 언젠가 마주해야 할 질문에 대한 응답이 모여든 장에서 각자 산발적으로 활동하지만 동시에 느끼고 있었던 것이 무엇인지를 규명할 기회를 얻게 된다. 행사를 통해 참여자가 동료의 활동을 관찰하고, 중개인 없이 직접 관객을 만남으로써 자신의 선택에 대한 신속하고 직접적인 피드백을 받을 수 있게 된 것이다. 그 장이 서브컬처의 문법의 영향을 받았다는 것은 특기할 만하다.

서브컬처의 동인시장은 무언가를 좋아하는 마음을 감추지 않고 오히려 동력으로 삼는데, 이는 현대미술 현장에서는 (적어도 표면적으로는) 지양되어왔던 태도다. 미술에 대한 담론은 실천의 비판성이나 형식의 성취, 미술사적 가치를 중심적으로 다루는 한편, 창작자나 감상자의 개인적인 감상은 납득할 만한 개연성이 없는 이상 논의 선상에 오르지 않는 경향이 있다. 미술이 단지 개인의 취향에 대한 것이라면, 국가나 지자체가 미술을 장려해야 할 근거가 빈약해지는데다가 '좋은 미술'의 기준이 그저 몇몇 영향력 있는 이들의 취향으로 좌지우지된다는 비판을 피할 수 없을 것이다. 바로 이러한 무관심성이 담론과 예술적 성취에 기여해왔지만, 한편으로는 미술을 향유할 수 있는 영역을 좁히고, 이미 널리 감지되는 창작자의 태도 전환을 제대로 다룰 수 없다는 한계를 갖는

23 다. 반면, 《굿-즈》에는 애호와 응원의 마음을 표현하는 사람들로 가득했다.

나아가 《굿-즈》는 서울 전역에 펼쳐진 2010년대의 미술공간을 중심으로 형성된 네트워크를 물리적으로 목격할 수 있는 장이었다. 행사가 열린 당시는 이미 산발적으로 생겨난 미술공간들이 '신생공간'이라는 이름으로 호명되어 주목을 받은 지 꽤 된 시점이었는데, 《굿-즈》는 서로 다른 공간의 운영 방침, 위치, 생김새, 그리고 개별 창작자 간의 차이를 감싸는 어떤 에너지가 응집된 정확한 순간이었다. 20여 명이 넘는 운영진은 서로를 직접 알지 못했고 각자 조금씩 다른 이유로 미술공간을 열었지만, 같은 시대와 조건 속에서 돌파구를 찾고자 했다는 계기와 모종의 에토스가 차이를 건너뛰며 관통했다. 신생공간을 운영하거나 긴밀하게 함께 해온 작가의 작업 또한 전통적인 구분, 즉 매체나 주제, 방향성 측면에서는 하나의 사조로 묶일 수 없을 만큼 다양했다. 하지만 각자의 삶과 조건에 대한 탐색을 바탕으로, 자신이 좋아하는 것을 작업의 레퍼런스로 삼아 조금의 농담을 곁들이는 것에 큰 거리낌을 느끼지 않았다는 점에서는 같은 곳을 보고 있는 것 같았다. 다시 말해, 《굿-즈》라는 3일짜리 퍼포먼스는 소박한 물리적 공간과 GPS 기반 애플리케이션 및 소셜미디어를 기반으로 서울 곳곳에 흩어져 활동하던 떠돌이 점들이 서로를 발견하는 계기가 되었으며 신생공간이 하나의 흐름으로 호명될 강력한 알리바이로 작동하게 된다.

《굿-즈》는 행사를 치른 시공간을 넘어 소셜미디어와 긴밀하게 연동되어 관객을 창작자의 네트워크에 효율적으로 포섭했다. 관객이 미술을 보는 것을 넘어 구매를 통해 다분히 물리적인 방식으로 미술을 만날 수 있는 선택지를 열어준 것이다. 행사의 제목이기도 한 '굿즈'는 서브컬처계에서 애호하는 콘텐츠와 관련된 파생 상품을

폭넓게 부르는 것으로, 스티커나 문구류 등 미술시장에 서 거래되는 작품과 비교하면 상대적으로 저렴하고 부담 없는 물품이 많다. 굿즈를 위한 마켓 행사에서 판매와 구매를 하는 이들의 목적은 단지 수익 창출과 원하는 제품을 획득하는 데 있기보다 함께 그 이상을 나누는 경험에 있다. 《굿-즈》의 관객은 물건을 사는 데만 집중한 것이 아니라 소셜미디어, 특히 트위터에 현장을 중계하며 《굿-즈》의 장을 증폭시켰다.

　하지만 《굿-즈》는 젊은 세대의 순수한 마음만으로 요약될 수 있는 아름다운 연대의 순간이라기보다 시장과 시장 바깥, 제도와 그 외 영역 사이의 아슬아슬한 줄다리기의 현장이었다. 가장 중요한 동력이 참여자의 자발성에 있었다는 것은 분명하지만, 이 행사는 문화체육관광부 산하의 예술경영지원센터가 2015년에 신설한 '작가 미술장터 개설 지원' 사업의 수혜를 받아 진행되었고, 본의 아니게 이 사업의 성공적인 사례로 자리매김했다. 덕분에 이후로도 장터 지원은 계속되었고 이로써 한동안 창작자가 주도하는 여러 형태의 판매 행사가 등장했다. 신생공간이라는 흐름을 미심쩍어했던 기성 기획자나 비평가 역시 폭발적인 에너지를 목격하고 이들의 활동을 좋든 싫든 무시 못 할 서울 미술 현장의 주요 움직임으로 다루게 된다. 더 이상 '비주류'라 부를 수 없게 된 젊은 작가들의 '판'은 공공기금과 관심경제의 톱니바퀴와 더불어 어디론가 굴러가고 있었다.

　그럼에도 《굿-즈》는 이번이 처음이자 끝이라며 그 죽음을 기리는 작은 기념비를 만들어 팔았다. 1억여 원이 넘는 매출을 올리며 운영진과 참여 작가의 주머니를 두둑하게 해주었다는 추측이 떠돌지만, 이들이 생업을 접어두고 몇 달을 투신하여 행사를 진행한 것을 고려하면 오히려 적자에 가까운 소문난 잔치였을 것이다. 쉽게 말해, 이런 짓을 도저히 매년 할 수는 없는 일이었다. 딱 한 번

돈선필, ‹굿-즈 2015 피규어›, 2015, 레진, 6×4×1.5cm. 100개 한정으로 제작된 «굿-즈» 기념 피규어다. 묘비에 적힌 연도는 '2015' 단 하나로, 시작과 동시에 죽음을 알린다. 사진 제공: 취미가

있었던 이 행사는 이제 누군가 매년 도메인 유지비를 지불해준 덕분에 살아 있는 웹사이트와 무성한 소문으로 여전히 서울 미술 어딘가를 맴도는 이름이 되었다. 별다른 공통점이 없던 사람들이 마치 거대한 우주의 기운에 이끌리듯 한날한시에 모여들면 과연 무엇이 가능한지를 보여주고, 많은 이들에게 이다음에는 무얼 해야 할지 얼핏 단서만을 남긴 채 증발해버린 예언처럼 말이다.

미술을 소비하고
소유하는 방법

1990년대 가정집에서 흔히 발견할 수 있는 아이템이 있었는데, 다름 아닌 명화, 그중에서도 인상주의 회화를 복제한 프린트 액자였다. 요즘은 취향이 다변화되고 다양한 종류의 포스터를 취급하는 업체가 많지만, 당시에는 반 고흐와 클로드 모네의 화려한 대표작이 추종을 불허하는 인기를 누렸다. 체리색 몰딩이나 꽃무늬 가전제품과 시선을 빼앗기 위해 경쟁하던 이 인테리어 아이템은 적당한 교양을 갖추고 있다는 생색과 시각적 만족을 제공하기 충분했다. 프린트 같은 미술 파생 상품은 원본의 명성에 한껏 기대는 한편 가성비가 좋아 여전히 큰 사랑을 받는다.

《굿-즈》 그리고 그 이후에 출현한 미술장터에서는 미술 작품뿐만 아니라 각양각색의 파생 아이템이 등장했다. 물론 포스터, 스티커, 소형 오브젝트 등 다양한 형태의 아이템은 전시와 연계하여 제작한 상품을 판매하는 미술관 숍이나 《언리미티드에디션》과 같은 아트북 축제는 물론이고 서브컬처 신에서 흔히 볼 수 있다는 점에서 완전히 새롭지는 않다. 하지만 현대 미술 향유에 있어서는 앞서 언급한 원화를 복제한 것에 불과한 기념품을 사거나 본격적으로 작품을 컬렉팅하는 일 외 미술을 구매하고, 사용하거나 소유하고, 즐기는 길이 마땅찮았던 것이 사실이다. 아쉬운 마음에 전시 입장표나 배포용 리

플릿과 책자, 혹은 유료로 판매하는 연계 출판물을 살뜰하게 모아 보려는 욕심을 부리기도 했다. 하지만 수차례 대청소와 이사를 거치면서 수중에 남게 된 것은 소비 혹은 소유의 행위가 곧 작품에 참여하는 것이기도 했던 작은 물건들이었다.

본격적으로 미술을 소비하기 전까지는 작품이나 전시를 보고, 이로부터 발생한 감상을 눌러 담아 누가 읽을지도 모를 글을 쓰곤 했다. 미술을 뜯어보고, 생각하고, 그러면서 작업과 나의 삶과 이를 둘러싼 더 큰 세계를 글로 엮어내는 활동은 미술에 대한 애증을 표현하는 일이자 이를 '가지는' 일이었다. 물론, 작품 감상의 세계는 넓고 깊어서 그저 보는 것만으로도 수없이 많은 생각을 자아내는 데다가 글쓰기에 감히 끝은 없기에 그 어떤 작품도 가질 수 없다. 때문에 적극적인 감상과 글쓰기라는 활동은 결코 소비로 대체될 수 없을 것이다. 하지만 미술을 둘러싼 교환 활동에 뛰어든다면, 작품을 한곳에 고정된 것으로 인식하기보다 만질 수 있고 어딘가로 혹은 누군가의 손으로 옮기거나 심지어 소멸될 수 있는 것으로 경험하게 되면, 얼마나 더 많은 것을 배우게 될까? 미술은 머리에서 시작해서 머리로 끝나는 것이 아니라, 많은 경우 물질에서 시작되고, 물질을 경유한 교환을 기반으로 존재한다. 이러한 상황에서 소비를 통해 제작에 참여하거나 구매 혹은 소장이 곧 실천의 일부가 된다는 점은 미술 애호가에게는 큰 매력으로 다가올 것이다. 게다가 80년대 이후 출생 창작자들이 10대부터 일본의 대중문화 개방과 국내 만화 시장의 성장으로부터 서브컬처 문법에 익숙하거나 케이팝을 비롯한 대중문화 소비의 직접적인 당사자였다는 점은 파생 아이템 생산에 가속기를 달아주었다.

2010년대 독립미술공간 사이에서 가장 활발하게 교환된 물건은 스티커였다. 중랑구 상봉동 소재 교역소*는

운영을 종료하면서 이전의 활동을 기념하기 위한 출판물을 발간하거나 운영자들이 소회를 밝히는 자리를 마련하지 않았다. 대신 헝클어진 공간에 《헤드론 저장소》(2015.1.14- 2.5)라는 전시를 열었다. 입장하자마자 누런 봉투를 건네받았다. 그

*서울시 중랑구 상봉동에서 2014년 10월부터 2016년 2월까지 운영된 공간. 일종의 '플레이 북'을 설정하고 이에 따라 다양한 '플레이어'의 참여로 구성된 이벤트 '상태참조'(2014.12), '수정사항'(2015.6.13) 등을 비롯하여 미술생산자모임 제2차 공개 토론회 등의 행사가 열린 곳이다.

안에는 교역소의 로고인 악수하는 두 손이 그려진 스티커와 더불어 교역소를 기리는(?) 마음을 담아 여러 창작자가 보낸 축전, 즉 로고를 각자 자신의 스타일대로 그린 것과 《헤드론 저장소》 속 작품의 면면을 포착한 스티커가 담겨 있었다. 이 스티커를 덕지덕지 붙일 만한 널찍한 종이판도 제공되었다. "이거 남으면 곤란해요. 더 가져가요." 고맙다는 말을 마치기도 전에 스티커를 자꾸 퍼주는 바람에 봉투가 두툼해졌다. 교역소는 이제 흔적을 찾아보기 어려워졌지만, 내 방 한구석에는 스티커 수십 장이 아직 남아 있다.

《헤드론 저장소》(교역소, 2015.1.14-2.5) 전시 전경. 김웅현, 돈선필, 박아일, 이윤이, 이희인이 참여했다. 어두컴컴한 가운데 가벽에는 구멍이 듬성듬성 뚫려 있고, 바닥에는 건축자재가 쌓여 있어 발을 조심해야 했다.

제대로 된 입구는커녕 좁은 골목을 헤집어야 발견할 수 있는 몇몇 신생공간에게 스티커는 일종의 이정표 역할을 했다. 이 길이 맞는지 한참을 헤매다가 소셜미디어 프로필 이미지로 보던 캐릭터나 폰트를 발견하면 그렇게 반가울 수가 없다. 간판 대신 스티커로 길을 안내하고 입구를 표시하는 행동은 신생공간과 꽤 잘 맞았다. 시작부터 원대한 비전과 견고한 운영 방침을 두기보다

우연적인 만남과 시의적인 동기에 의해 한시적으로 공간을 점유하기로 한 이들에게 스티커는 부담스럽지 않으면서 적절한 호의를 표현하는 수단이 된다. 입구에 방명록이나 안내 데스크는 없어도 스티커는 비치해둔 곳이 적지 않았다.

한때 마음에 드는 스티커를 노트북에 덕지덕지 붙여두는 이들이 많았다. 노트북이나 태블릿을 꺼내 들면, 자연히 형형색색의 스티커가 눈에 들어왔다. 물론 스티커를 통해 단박에 알 수 있는 정보는 적다. 미술공간 아이덴티티 스티커가 붙어 있다면, 상대방이 그 공간을 운영하거나 협력하거나 애정하거나 방문했거나, 그도 아니면 적어도 어떤 디자인을 좋아하는지를 느슨하게 보여줄 뿐이다. 그럼에도 스티커를 통해 상대방의 행동반경을 은은히 탐색하던 재미가 쏠쏠했다. 바로 이런 이유 때문에 열심히들 스티커를 썼지만, 동시에 자신을 너무 적나라하게 드러내는 것 같은 부끄럼 때문이었는지 시간이 지나면서 점차 노트북에 아무것도 붙이지 않게 되었다.

다른 한편으로, 작품이라고 보기 어려운 작은 사물이 순간을 기억할 수 있게 해주는 기념물이 되곤 한다. 2018년 12월 16일, 크리스마스가 얼마 남지 않은 늦은 저녁때였다. 송민정의 공연 ‹Caroline, Drift Train›을 보러 일민미술관에 방문한 관객들이 1층 전시실에 모여들었지만, 공간을 밝히는 전등은 꺼진 채였다. 연말 기분을 낸 듯 서 있는 크리스마스트리에만 조명이 환했다. 관객들은 어둑한 전시장에서 어떤 일이 일어나기를 기다리며 웅성거렸다. 영상과 설치물을 주로 활용하는 송민정은 가상의 회사를 앞세우거나 어디선가 본 듯한 이국적인 풍경을 연출하며 동시대적 소비문화와 정서를 포착한다. 이 공연에서는 관객에게 전달된 영상 링크와 공간 연출을 통해 관객을 폭설로 인해 낯선 도시에 갇혀버린 여행객으로 전환했다. 천장에 달린 전광판은 관객이 현재

Ninimäki에 있으며, 차편이 모두 취소되었다고 알렸다.
일제히 휴대전화를 집어든 관객들은 급히 하룻밤을 묵을
호텔을 검색하거나 게임이 구동 중인 화면, 뉴스나 광고
영상을 차례로 지켜보며 가상의 도시에 갇혀버린 여행객
의 역할을 성실히 수행했다. 관객이 발광하는 화면을 보
고 있는 바로 그 장면이 일종의 퍼포먼스가 되고, 관객
은 그 속에서 퍼포머가 되었다. 공연이 끝나고 나가는
길에 작은 손에 쏙 들어오는 작은 종이 상자를 받았다.
'Serious Hunger Railroad Delivery'가 보낸 소포였다.
열어 보니 미니 크리스마스트리가 들어 있었다. 공간 한
가운데에 있던 트리의 미니어처였다. 가상의 재난과 무
료함을 넉넉히 견뎌낸 여행객에 대한 답례이자 서로 인
사하기도 어색하게 어두운 공간에서 크리스마스의 기운
을 공유한 관객에게 주는 기념품이었다. 그해 연말, 한
공간에 모여 있었지만 휴대전화만 내려다보느라 서로를
알아보는 데는 더뎠던 사람들이 모두 미니어처 크리스마
스트리를 손에 쥐었다는 점을 상기하며, 발음도 하기 어
려운 도시에 함께 표류한 얼굴 없는 동료들이 누구였을
지 상상해본다.

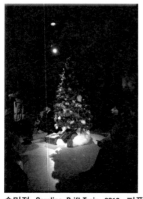

송민정, ‹Caroline, Drift Train›, 2018. 《퍼폼 2018》의 라인업 중 하나로 일민미술관에서 진행했다. 공연
의 기념품으로 미니 크리스마스트리를 받았다.

　무용을 전공하고 퍼포먼스를 기반으로 활동을 펼쳐온
정금형은 ‹정금형의 배달서비스›라는, 퍼포먼스라기보다
는 약속을 이행하는 사건에 가까운 작업을 몇 차례 진행

했다. 시작은 2017년 3월, 《퍼폼 2016》에서 진행한 공연과 연계해 제작한 한정 포스터를 정금형이 직접 배달해주는 이벤트였다. 선착순 스무 명에게 작가가 직접 찾아가 포스터를 전달하는 과정은 모두 사진으로 기록됐다. 같은 해 11월, 두 번째 ‹정금형의 배달서비스›가 열렸고, 신청에 성공해 을지로에 있던 내 작업실로 작가를 소환할 수 있었다. 정금형은 기획자 권순우와 사진가 김익현과 함께 파란색 유니폼을 입고 가파른 계단을 올라 누추한 작업실에 도착했다. 세 가지 수령 포즈 중 눈 마주보기를 선택했다. 충분히 긴 눈맞춤은 폴라로이드 사진으로 기록되었고, 흰 봉투를 받았다. 지난 배달서비스 때 찍은 사진 여덟 장이 들어 있었다. 작가는 여러 교통수단을 경유해 서울을 가로지르고, 사람과 접촉했다. 정금형과 나의 접촉을 촬영한 사진도 언젠가 누군가에게 전달될 물품이 될 것이다. 내가 받은 물품은 이 모든 활동의 지극히 일부만 가늠할 수 있는 사진이었지만, 이것을 내가 받았다는 사실 자체로 작업에 참여를 하게 된 셈이었다.

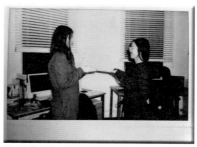

‹정금형의 배달 서비스›(2017)에서 정금형, 김익현, 권순우가 을지로 작업실에 방문해 안전봉투를 건네준 후 ‘강제기념사진 촬영’한 결과물이다.

시간이 얼마 흘러 2020년 9월, 배달서비스가 돌아왔다. 팬데믹으로 인한 방역 조치를 의식했는지 배달팀과 수령자가 서로 거리를 두는 다양한 옵션이 추가되었다. 이때 참여자는 약속한 수령 지점에서 물건을 전달하려는 정금형으로부터 도망치거나 엉뚱한 곳으로 인도하는 등 보다 적극적인 역할을 맡았다. 이로써 정금형과 수령

자는 마치 좌표 위 점이 되어 서로의 간격을 벌리고 좁히는 플레이를 하게 되었다. 그 플레이 끝에 작은 카드를 기념품으로 받았다. 물품은 연쇄적인 이동과 접촉, 그 사이에서 발생하는 긴장감을 매개하는 일종의 평계와 같았다. 이번에도 역시, 전달 받은 물품 자체는 소박한 것이었지만 그것을 전달하기 위해 고안된 수많은 장치를 경험함으로써 작품의 일부가 되고 말았다. 정금형과 배달팀이 떠나간 자리에 남은 이 작은 물건은 갈수록 희미해지는 만남의 기억을 증명해줄 유일한 증인이 되었다.

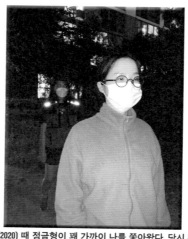

‹정금형의 배달서비스›(2020) 때 정금형이 꽤 가까이 나를 쫓아왔다. 당시 팬데믹 상황이라 마스크를 착용하고 있었다. 역시 '강제기념사진 촬영'이 있었다.

예쁜 것이 못생긴 집에
와야 한다니

원룸을 떠나 거실과 방이 분리된 집으로 이사할 때, 큰 맘 먹고 슬라이딩 책장을 맞췄다. 비좁은 공간 여기저기에 쑤셔 넣은 수백 권의 책이 습기와 직사광선에 시달리며 서서히 썩어가는 걸 더 이상 지켜볼 수 없었다. 높이가 천장까지 올라가는 여섯 칸짜리 책장을 6열로 세워 한쪽 벽면을 채우고, 그 앞에 휠을 얹어 4열을 더 설치해 총 60칸의 수납공간을 마련했다. 가진 책을 다 꽂고도 자리가 남아 비어 있는 직육면체 칸에 소규모 작업을 배치해보곤 했다. 나쁘지 않았다. 흰색 책장 한 칸은 마치 아주 작은 화이트 큐브 같았다. 어김없이 한자리를 꿰찬 것은 대량생산된 표준적 사물의 단면을 취하여 새로운 사물로 재구성하는 조각가 최고은의 〈베티 80g〉, 〈베티 190g〉, 〈베티 300g〉이었다. 미색, 파란색, 검정색의

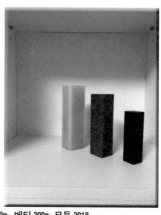

최고은, 〈베티 80g〉, 〈베티 190g〉, 〈베티 300g〉, 모두 2018.

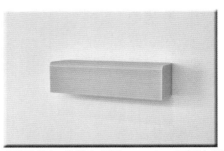

최고은, ‹베티›, 2018, CARRIER CS-A141AP, 엠씨 나일론, 20×75×18cm. 오리지널 '베티'라고 할 수 있는 작품. 벽걸이 에어컨처럼 벽에 가로로 걸어서 전시한다. 촬영: 이의록, 제공: 최고은

작은 막대들은 벽걸이 에어컨의 디테일을 소거하고 형태와 스케일만 살려 MC 나일론 재질로 제작한 작업을 각각 21퍼센트, 19퍼센트, 14퍼센트로 축소 제작한 것이다. 본 작업인 '캐리어' 연작은 에어컨과 마찬가지로 가로로 벽에 설치되곤 했는데, 내가 갖고 있던 축소판 막대들은 세로로 길게 세워둔 이후로 쭉 거기 머물렀다. 같이 사는 검은 고양이가 유난히 관심을 보였는데, 막대를 하나씩 쓰러뜨리거나 책장 밖으로 밀어내는 것이 그의 하루 일과가 되었다.

여러 미술 판매 행사에서 충동적으로 미술을 사기 시작했기 때문에 구매의 의도와 기준이 불명확한 것은 물론이고 구매 이후에 일어날 일은 생각조차 하지 못했다. 사무실이나 주거 공간에 배치할 작품을 찾고 있었다면 공간의 물리적 여건, 구비된 가구나 집기와의 조화, 수장 공간 등 다양한 변수를 종합적으로 고려했을 것이다. 하지만 판매 행사에 뻔질나게 드나들던 시절 내게 허용된 유일한 공간은 이미 발 디딜 틈 없이 비좁은 5평 남짓한 원룸이었다. 화분이나 작은 가전 하나라도 추가할 엄두를 못 내던 차였으니 이 공간을 꾸며야겠다는 생각을 해본 적은 더욱 없다. 구매한 것을 집에 가져와야 한다는 명백한 사실을 망각한 채 살 수 있다면 기꺼이 가지겠다는 마음만 장전되어 있을 뿐이었다. 특히 전통적인 의미의 작품보다 이벤트 아이템에 가까운 데다가 가격대가 저렴한 것들을 사들이던 초기에는 구매하는 행위 자체에 몰입해 그 이후에 올 일을

대비하지 않은 채 충동구매를 지속했다.

　　분명 소박한 것만 들이고 있었건만 잡다한 소품이 어느새 사과박스 하나를 채우고, 박스는 여러 개로 불어나고, 어쩌다 박스에 들어가지도 않을 큰 작품이나 에어캡으로 둘둘 감아야 하는 연약한 것들까지 들어오게 된다. 책상 아래, 책장 위, 선반 안에 민망하게 자리 잡은 모든 미술이 나를 원망하는 듯했다. 세기의 명작은 아니더라도 어쨌든 작품인데 좁다란 방에 가둬도 되는 걸까? 역시 나에게 '미술품 수집'이란 과분한 취미였던 걸까? 무엇이 어디에 있는지도 모를 지경이 되었다면 구매를 중단해야 되는 게 아닐까? 더 이상 보관할 수 없게 되면… 버려도 되나?

　　마음만 불편할 뿐 별다른 대처를 하지 않고 수년이 지난 후 그나마 더 넓은 곳으로 이사를 오게 되었다. 드디어 가지고 있는 것들을 펼쳐보다가 박현정 작가의 드로잉 한 쌍을 걸어보겠다고 벽에 대보았다. 평소에는 의식조차 하지 못했던 벽지가 너무 칙칙해 보여 서둘러 액자를 내렸다. 합정지구* 1층의 흰 벽에 30여 점이 함께 걸려 있을 때는 미니멀한 요소들이 만들어내는 특유의 리듬감이 좋았는데, 오톨도톨하고 노란 빛이 도는 벽지와는 상극이었다. 벽지

*서울시 합정동에 2015년 2월 개관한 비영리 예술공간이다. 몇몇 작가가 자발적으로 공간을 개조하여 작품을 전시한 것을 시작으로, 폭넓은 연령대의 창작자를 소개하고 지역 공동체와 공존하는 프로그램을 운영한다.

에게는 아무런 잘못이 없었으나 캔버스가 아니라 종이에 펜으로 얇게 그린 것인데다가 액자까지 딱 떨어지는 검정이었으니 말이다. 그래도 걸어보려고 시멘트벽을 두드려보다가, 못 박으면 각오하라고 집주인이 엄포를 놓았던 것을 상기한다. 벽지에 심어 넣는 형태의 핀과 접착제를 동원했지만 영 불안하다. 결국 원래대로 포장해 장롱에 넣어둔다. 그간 미술 작품 및 자료 수집, 소장, 전시, 보존의 현장에서 각종 문제를 해결해봤지만, 집에서 마주친 불편은 그것과는 거리가 먼 사소하고 치사한 문제였다. 벽마다 수납장으로 막혀 있고, 그나마 여유가 있는 벽에 가벼운 액

자나 프린트물을 소심하게 붙였다 떼기를 반복했다. 조각이나 오브제는 선반이나 좌대를 놓지 않는다면 꺼내기도 어렵다. 분명히 좋아서 산 것들을 비루한 곳으로 데려오게 되어 유감이다. 이전까지 아무 곳에서나 아무렇게나 잘 살아왔는데, 미술을 사기 시작하면서부터 거주 공간 구석구석을 뜯어보며 아쉬움을 감출 수 없었다.

미술을 사기 전까지만 해도 거주지는 최소한의 기능을 갖춘 임시 거처에 불과했다. 대중교통으로 도심에 접근할 수 있고, 나와 동거인과 고양이의 가구와 물건이 들어갈 수 있고, 보증금과 월세를 감당할 수 있으면 공간의 형태나 상태는 크게 문제 삼지 않았다. 어차피 계약이 끝나면 떠나야 하고, 잠만 자는 집에서 손님을 맞이할 욕심도 없으니 큰 문제가 없으면 인테리어를 손볼 생각은 하지도 않는다. 내게 거주지는 밖에서 보이지 않으니 허름하든 추레하든 상관없는 내복이나 신발 밑창 같았다. 지난 10여 년의 서울살이 동안 지긋지긋하게 이사를 반복하면서 공간에 정붙이고 길들여봐야 부질없다는 무기력도 한몫했다. 새삼 충고가 낮고, 벽과 벽이 접하는 곳마다 둔탁한 몰딩이 둘러져 있으며, 벽에는 페인트가 아닌 잔잔한 펄과 엠보싱이 들어간 벽지를 바르고 바닥에는 미끈한 장판을 깔아 둔 한국의 표준 인테리어가 화이트 큐브와는 정반대라는 것을 확인한다. 물론 이러한 공간의 형태가 그 자체로 '못생겼다'고 말하기는 어렵겠으나 미술을 주로 보여주는 공간의 생김새와 낙차가 유난히 큰 것은 어쩔 수 없다. 할로겐 조명과 마법의 거울을 갖춘 드레싱 룸에서 볼 때 멋있던 옷이 형광 조명과 일반 거울 앞에서도 근사하리라는 법이 없듯, 전시장에서 본 좋은 작업이 집에 와서 조화롭게 자리 잡으리라는 보장은 없다.

피규어를 모으는 한 지인이 알려주길, "덕질의 완성은 부동산"이라는 말이 있단다. 내가 좋아하는 것이 제 위치를 잡기 위해서는 능력껏 환경을 조성해야 하는 것이다.

작품을 구매할 때 치르는 비용은 끝이 아니라 시작에 불과하다. 작품을 제대로 두고 볼 수 있는 중립적인 영역을 확보하거나 내부의 마감재와 가구를 사려 깊게 골라 미술이 들어와도 위화감이 없는 공간을 소유하는 것이 본격적인 소장 활동이었던 것이다. 게다가 온도와 습도가 적당한 공간을 마련해 작품을 보관할 수도 있어야 할 것이다. 아무런 준비 없이 구매한 것들이 몸집을 불려가는 마당에 취할 수 있는 조치는 구매한 제각각의 물건과 함께 살아가는 법을 배우는 것이다. 미술을 보여주기에 최적화된 공간과 미술이 머무르게 될 현실적인 공간 사이의 격차를 협상하는 수밖에. 게다가 한옥 건물을 개조하여 전시장으로 쓴 시청각*이나 말 그대로 반지하 원룸 크기의 반지하,** 마치 천장 위에 올라온 듯 역동적인 공간 사일삼***까지, 당시 드나들고 작품을 만나던 신생공간은 애초에 번듯한 갤러리 공간과 거리가 멀었다. 전혀 다른 목적으로 세운 건물에 세 들어 여력껏 정비를 마치고 일종의 약속이나 습관을 통해 일시적으로 전시공간의 기능을 할 뿐이다. 미술에만 오롯이 몰입할 수 있는 진공의 공간이란 현실이 아니라 희망사항에 불과한 것일지 모른다. 그렇다면 그 어디라도 잠시나마 미술을 둘 자격이 없다고 배제하긴 어려울 것이다.

*서울시 종로구 통인동에서 2014년부터 2019년까지 운영된 미술공간이다. 전시뿐만 아니라 토크, 상영회를 비롯한 프로그램과 '시청각 문서' 발간을 비롯한 출판 활동을 진행했다. 현재는 용문동에서 "연구 공간이자 작품, 작가와 대화하는 창구" 역할을 하는 '시청각 랩'(AVP lab)으로 운영되며, 『계간 시청각』을 발간한다.

**서울시 상봉동에서 2012년 6월부터 2017년 7월까지 운영된 미술공간이다. 예술인이 완성형 작업을 보여주기보다 무언가를 실행해볼 수 있는 작업실과 전시공간의 중간 역할을 한다는 점에서 스스로를 '오픈베타공간'이라 불렀다. 공간을 사용하고자 하는 작가가 직접 프로젝트를 제안하고, 프로젝트 진행 기간 동안 관객은 관리자와 시간 약속을 잡아 방문할 수 있었다. 총 쉰아홉 개의 프로젝트가 진행되었다.

***서울시 문래동에서 2009년부터 현재까지 운영 중인 공간. 세 명의 작가가 낡은 철공소 건물을 정비하여 공동 작업실로 사용하면서 시작됐고, 2011년부터 '아티스트 런 스페이스 413'이라는 이름으로 본격적인 미술공간의 성격을 띠게 되었다. 2014년, '공간 사일삼'으로 이름을 바꾸고 2022년까지 '공간 사용 매뉴얼'을 기반으로 창작자가 공간 사용을 제안하는 형태의 열린 공간으로 운영했다. 2023년에 '413 BETA'로 이름을 바꾸었다.

그리하여 책장은 초소형 전시공간이 되고, 장롱은 수장고가 되며, 책상은 무대가 된다. 운용 공간이 제한적인 소비자를 겨냥하기라도 한듯 2010년대 중반에 등장한 판매 행사에서는 '본 작업' 외 소규모 파생 작업이 다수 등장했다. 특히 작가의 주요 접근법이나 태도는 유지하되 규모와 재료를 변주한 사물들이 많았다. 이러한 소규모 작업은 크기나 가격대 면에서 덜 부담스러웠고, 형태나 의미도 작업의 카피물에 한정되지 않았다. 가령, 이은새는 개인전 《길티-이미지-콜로니》(갤러리2, 2016.11.24-12.22)에서 보여준 페인팅을 한손에 들어오는 작은 목판에 그려 2017년 《취미관》*에 출품했다. 두 개의 그림이 경첩으로 이어져 책상 위에 세워둘 수 있는 형태였다. 당시 이은새는 웹 플랫폼과 미디어를 통해 무거운 사건을 담고 있는 이미지조차 가볍게 소비되는 양상에 천착하여 밈이 된 사건이나 심상을 캔버스에 재구성했다.

*서울시 성산동에서 2016년부터 2021년까지 운영된 미술공간인 취미가가 두 차례 진행한 판매 행사. 취미가의 1층은 취미 미술 클래스를 운영하는 플랫폼 '스튜디오 파이'와 공간을 공유하며 각종 프로그램을 진행하고 작품 및 상품을 판매했으며, 2층은 전시장으로 사용하며 창작물과 관객 사이를 매개할 수 있는 방안을 모색했다.

캔버스로 옮겨온 가볍지만 징후적인 이미지는 휴대 가능한 나무판에 복제되어 내 손에 오게 되었다. 디지털 풍화를 거듭하며 잊을 법하면 부상하곤 하는 이미지의 생

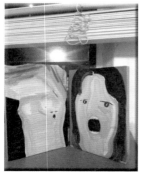

이은새, (좌) '입 벌린 점 (2)', 2016, 캔버스에 유채, 116.7×90.9cm, (우) '고추절단기', 2016, 캔버스에 유채, 40.9×33.3cm. 좌우의 그림 모두 2016년에 캔버스로 유화로 제작, 전시된 바 있다.

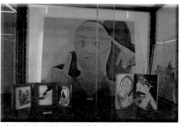

이은새의 경첩 페인팅을 구매한 행사 《취미관》(2017) 중 이은새의 유리장. 캔버스, 목재, 종이 등 다양한 재료에 그린 그림이 한데 섞여 있었다.

태계 사이에 끼어든 다방면의 욕망과 오해, 잡음을 떠올린다. 나무판 위에 칠해진 물감이 시간이 지나면서 갈라졌지만, 오히려 그쪽이 좋았다.

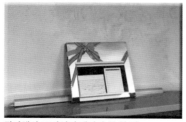

장다해의 '스타일러 패키지' 중 한 점.

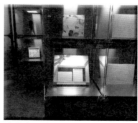

장다해의 작품을 구매한 행사 «PACK 2017» 전경. 나무판과 종이 등 소박하고 유기적인 재료를 사용했음에도 불구하고 모듈 장의 차가운 빛을 오히려 잘 소화하고 있어 인상적이었다.

디지털 드로잉과 회화를 다루는 장다해는 2017년 «PACK»에서 나무판에 디지털 드로잉 한 장과 리본을 포함한 부속물을 비닐로 꼭 끼게 밀봉해 내놓았다. 구매 당시에 작가의 작품을 전시에서 본 적이 없었다. 행사 몇 달 전, 우연히 알게 된 작가의 웹사이트에서 '그림판'을 이용해 그린 듯한 디지털 드로잉을 잔뜩 스크롤했을 뿐이다. 그 경험이 인상적이어서 작가가 무척 궁금했는데, «PACK» 라인업에서 작가의 이름을 발견했다. 첫날부터 달려가 작가의 이름을 단 첫 번째 아이템을 구매해 왔는데, 그것이 바로 이 밀봉된 판이다. 언뜻 보면 이질적인 색깔과 재료의 요소들을 막무가내로 봉합해버린 것 같지만, 각각이 그려내는 선이 묘하게 쾌감을 불러일으킨다. 반짝이는 표면을 보고 있으면, 마치 선과 면을 적절히 배치하고 겹쳐 도달한 그림판 이미지가 몸을 얻게 되면 이런 모습일까 생각하게 된다. 이 작업은 앵글 캐비닛이나 수납장 위에 척척 올려놓아도 부담이 덜하다. 이미 포장되어 있는데다가 특유의 질감이 주거 환경과 확실하게 이질적이라 오히려 반대로 환기가 되니까 말이다.

장이 서면
달려가야 한다

2018년 겨울, 정갈한 유리장 안에 매달려 있는 반투명한 합성수지 덩어리를 알아본 순간, 이제는 데려갈 때가 왔다고 직감했다.

 최윤의 '쪽거울'을 처음 만난 건 2017년 《PACK》에서였다. 네모반듯한 유리관에 갇힌 이 조각은 처음 보는 것이었음에도 불구하고 작가가 이전에 보여준 작업과 겹쳐 보였다. 《굿-즈》에서 '하나코'라는 이름을 붙이고 나온 작가의 셀프카메라 이미지 액자나 대량생산된 상투적 사물을 조합해 구성한 설치물이 머리를 스쳤던 것이다. 흥미롭게 보았던 여러 작업과 긴밀하게 결합되어 있는 것 같아 관심이 갔지만 위태로운 모양새 때문에 고민 끝에 집에 들이지 않았다. 집에 진열하기는커녕 가져오다가 부러져버릴 것 같았으니까. 나중에 안 사실이지만 '쪽거울'의 여정은 한참 전에 시작되었다. 작가는 2016년에 서울 거리에서 깨진 거울 조각을 주워 와 다치지 않게 모서리를 다듬고, 여타 재료를 더하여 가공한 뒤 청년 예술가 창업 프로그램을 통해 판매를 시도했다. 하지만 거의 팔리지 않은 채 돌아왔고, 같은 해 서울시립미술관에서 예술가가 자생적인 판로를 개척하도록 하는 취지의 예술가 길드 사업의 일환으로 열린 《SeMA 창고 쇼케이스》에 추가로 가공해 출품했다. 하지만 역시 팔리지 않고 그대로 돌아왔다. 그것이 일종의 업그레이드를

최윤, ‹쪽거울#042018›, 2016~2018, 거울, 레진, 안료, PET 필름, 인조 피혁.

거쳐 «PACK»에 등장했을 때, 그러니까 세 번째 판매 행사에 진열되어서야 비로소 만나게 된 것이다. 그로부터 1년 뒤, «취미관»에서 또다시 마주친 조각 중 하나를 골라 구매했다. 이때도 외면받은 조각은 몸집을 불려 ‹척추동물의 자가-갱신› (2018)이라는 작품이 되어 2020년 두산갤러리에서 열린 작가의 개인전 «마음이 가는 길»에 등장했다.

'쪽거울'의 운명은 어쩌면 길가에 버려진 거울 파편일 때부터 정해진 것이다. 도시의 물질은 제작되고, 사용되다가 버려지고, 처리장에 실려가 최종적으로 처분되거나 재활용되고, 또 다른 물질로 태어나 유통되기를 반복하는 순환 속에 있다. 한곳에 정착하지 못하고 스튜디오, 운송 수단, 전시장, 수장고, 폐기장을 돌아다니는 미술품도 이러한 순환의 팔자를 타고났는지 모른다. «굿-즈» 이후 생겨난 여러 미술 판매 행사는 운영자나 창작자에게 실질적인 수익을 안겨주기보다 마치 유통기한이 정해진 듯한 제철 미술이 탄생하고 옮겨 다니는 일종의 플랫폼과 같았다. 행사를 계기로 제작된 작품이 방문객의 입소문과 소셜미디어 게시글을 통해 떠돌아다니다 고스란히 작가의 품에 돌아오거나 다른 몸으로 탈바꿈하여 전시장에 등장하곤 했던 것은 '쪽거울'만의 이야기가 아니었으니 말이다.

《굿-즈》는 많은 이들의 아쉬움을 뒤로하고 지우개만
한 자신의 묘비를 판매하며 결코 다시 돌아오지 않겠다
고 못 박았다. 하지만 바로 그 이듬해인 2016년 연말,
수많은 인파가 살을 에는 바람을 뚫고 파란 깃발을 걸
어둔 신설동의 한 건물로 입장해 사진을 구매했다. 며칠
후, 빨간 현수막이 걸린 창전동의 옛 우체국 건물에서 관
객들은 뱅쇼를 마시며 공연 티켓과 굿즈를 구매했다. 포
스트-《굿-즈》 행사라 볼 수 있는 《더-스크랩》과 《퍼폼》
이 등장한 것이다. 2017년에는 일본 서브컬처 중고물품
상점인 '만다라케'(まんだらけ)를 참조해 기획한 《취미
관》과 여러 장소를 순회하며 조명 장치를 탑재한 직육면
체 유리 장식관을 뽐낸 《PACK》이 열렸다.

정명우, '하던 놈이 해라', 2016. 탈영
역우정국에서 진행된 《퍼폼 2016》의
일부로 펼친 공연. 이때 제작된 세트
장은 이어서 진행된 조익정의 공연
의 무대로 활용됐다.

《더 스크랩》(2019)의 주문서. 네 번째이자 마지막
행사였다. 이때는 특별히 1만 원으로 책정된 구
매권을 사면 사진 및 작품 정보가 담긴 열 쪽짜
리 스크랩 북을 주었다. 민주화운동을 전개 중이
었던 홍콩에 지지와 연대를 보내고자 이와 동일
한 다른 한 권을 홍콩에 전달했다.

이 행사들은 《굿-즈》에 참여했거나 직간접적으로 관
계를 맺었던 창작자를 중심으로 조직되었다. 일련의 행
사는 공통적으로 《굿-즈》의 폭발적인 에너지의 자장에서
형성된 것이지만 작가와 구매자가 직접 만나는 일회성
직판장이었던 《굿-즈》와 달리, 반복해 활용할 수 있는
운영의 규칙과 시스템, 물리적 장치를 구축했다. 더불
어 저마다의 구체적인 문제의식에 대한 응답으로써 발생
했다는 점에서 《굿-즈》가 약속하지 않았던 지속성을 기
대하게 했다. 특히 《더-스크랩》은 입장부터 티켓 구매,
작품 감상과 선택, 수령의 과정을 매끈하게 제시해 주목

을 받았다. 이곳에서 사진을 구매하는 경험은 공간을 조성하는 데 사용된 이케아 가구처럼 딱 맞아떨어지는 모듈을 조합하는 것과 유사한 쾌감이 있었다. 총 1,020장의 사진은 작가와 작품에 대한 정보 없이 모두 A4 사이즈로 출력되어 데이터 용량의 오름차순으로 진열되어 있었다. 이것저것 재거나 눈치 볼 것 없이 그 많은 선택지 중에서 직관적으로 좋아 보이는 사진을 고르면 그만이었다. 사진을 골라 고유 넘버를 적어 넘기면 사진과 함께 관련 정보를 포장해서 건네주는데, 그제야 각 작업이 누구의 것인지 알 수 있게 된다. 뭘 알고 작품을 구매하는 것이 아니라 구매해야 비로소 알게 되는 시스템을 통해 많은 이가 사진을 난생처음 구매했다. 결제하기 위해 길게 늘어선 줄을 보며 한 운영자는 놀라움을 감추지 못했다. "이상한 광경을 목격하고 있습니다. 사진이 팔리고 있습니다."

«취미관»(2018) 전경. 2017년에 이어 두 번째이자 마지막 행사로, 132명/팀이 참여했다.

«PACK 2020» 전경. 매해 장소를 옮겨 다니는 이 행사는 이때 문래동 소재 미술공간인 공간 사일삼(현재 413 BETA)에서 진행했다.

소셜미디어에서 판매 행사 소식을 보면, 날짜를 표시해두었다가 원하는 작품을 놓칠세라 오픈 전부터 대기하곤 했다. 각 행사마다 디스플레이 방식과 구매 절차가 달랐기 때문에 그걸 경험하는 재미가 있었던데다가 대체로 용기를 내볼 만한 가격대와 적당한 크기의 다양한 작업을 소개했기 때문에 미술 구매 초보자였던 나에게도 문턱이 낮았다. 더불어 미술을 구매할 경로는 많지만 젊은 창작자를 중심으로 꾸려진 이벤트는 시기를 놓치면 다시 만날 수 없다는 점도 스릴을 더했다. 경력이나 성

장 가능성, 제작 및 판매의 안정성, 작품의 완성도와 내구성 등 다양한 변수를 고려해 작가를 선별, 소개하는 갤러리나 기성 아트페어와 달리, 포스트-«굿-즈» 행사에는 '팔리기 어려운' 매체를 다루는 작가들이 파생 상품을 선보이거나 기존 작업의 연장선상에 있지만 전시에서는 볼 수 없었던 중간 과정이나 흔적을 엿볼 수 있는 물건들이 등장하곤 했다. «취미관»은 수납장처럼 선반 층이 있는 유리 케이스 안에 작품만 구별하여 정갈하게 진열하기보다 도록, 작품의 부속물, 토트백이나 엽서와 같은 상품 등 다양한 사물이 잡다하게 어우러진 채로 두었다. 그럼으로써 작품과 작품이 아닌 것의 위계가 모호한 흥미로운 상황을 연출했다. 한편 «PACK»은 동일하게 유리 진열장을 사용했지만, 직육면체 모양의 케이스 하나에 작품이 하나씩 들어가도록 고안되어 품에 안기는 크기의 작품 각각이 주목받도록 했다. 때문에 «PACK»에서만 만날 수 있는 에디션으로 제작되는 출품작 중 공예적 성격을 띠거나 직육면체라는 물리적 제약을 활용한 작업들을 만날 수 있었다.

포스트-«굿-즈» 행사는 단단한 규칙과 시스템을 기반으로 운영자, 참여 작가, 구매자 모두에게 실험을 할 수 있는 시공간을 펼쳐냈다. 회화나 조각, 설치 등을 주된 매체로 다루는 작가가 사진으로 판매할 이미지를 만들고, 비물질 매체에 집중하던 창작자가 판매 가능한 형태로 작업을 조정하거나 익숙하지 않은 재료를 시도해볼 계기가 되었기 때문이다. 가령, 팝 혹은 서브컬처의 레퍼런스와 더불어 환상적인 이미지를 구현해내는 람한은 디지털 페인팅을 주로 다루기 때문에 작품을 소장할 수 있을 거라 생각해본 적이 없었는데, 2018년 «PACK»에서 가로, 세로 32센티미터 크기의 LED패널로 제작한 작품이 출품되어 구매할 수 있었다. 주로 인체를 연상하는 종이 조각 연작을 선보였던 황수연은 같은 행사에서 세

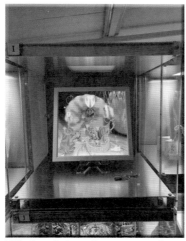

람한, ‹Souvenir_01_01_F›, 2018, 32×32cm (5000× 5000px). 라이트박스와 더불어 그림 파일이 담긴 USB를 함께 받았다.

황수연, ‹꽃구경›, 2018, 세라믹, 38×22 ×30cm. 기묘한 머리 같이 생긴 조각과 전용 받침으로 구성되어 있다. 행사장에서 진열된 상태에서는 보지 못했지만 구매해서 이리저리 살펴보니 뒷부분에 조그마한 그림이 그려져 있었다.

라믹 작업을 출품했다. 종이로 만든 기존의 작품과 형태는 유사했지만, 재료를 달리하니 보관하기도 더 용이하고 작가가 손으로 만진 흔적을 직접 더듬어볼 수도 있었다. 이처럼 주어진 제약을 과제 삼아 풀어간 결과물의 가격은 태그 등에서 바로 확인할 수 있도록 공개돼 있었고, 구매를 결정하면 여느 상점과 같이 작품을 바로 가져가도록 되어 있었다.

구체적인 방식에 차이는 있었지만 포스트-«굿-즈» 판매 행사에는 작가와 작품에 대한 정보를 앞세우기보다 자체적인 구조와 규칙을 통해 구매하는 경험을 조직하는 데 집중했다. 이러한 행사들은 매회 작가가 바뀌더라도 반복이 가능한 형태를 기획으로 내세우고, 수익을 참여 작가 간에 n분의 1로 나누거나 수익 지분율을 일괄 적용했다. «굿-즈»처럼 각 작가가 자신의 부스를 책임지고 관객 혹은 소비자를 직접 응대하는 방식과 달리, 운영자, 참여자, 소비자 모두의 역할을 사전에 규정했다는 점에서 보다 효율적이었다고 볼 수 있다. 내용이 아니라 형식에 집중한 전략은 한정된 자원을 바탕으로 선택과 집중을 해야 하는 신생공간의 운영 방식과 일맥상통하는 한편, 오히려 전반적인 시스템의 부재에 대한 반작

용으로 보이기도 했다. 아무리 험한 곳에서도 작품을 진열할 수 있는 《PACK》의 매끈한 이동식 유리관은 기획진이 운영한, 문래동 공장지대에 소재한 공간 사일삼의 거친 벽과 천장과 극명한 대조를 이루고 있었으니 말이다. 기존에 퍼포먼스나 공연을 하지 않았던 시각예술가가 시간 기반(time based) 작품을 선보이며 의외성을 보여주었던 《퍼폼》도 2019년에는 각 작품을 임의로 정한 규격에 맞추어 마치 패스트푸드점과 같이 주문하고 수령하는 '린킨아웃'(Linkin-out)이라는 형식을 제시했다.

하지만 포스트-《굿-즈》 판매 행사들은 연례행사로 정착되지 않았다. 이러한 판매 행사가 흥미로웠던 이유, 즉 운영진과 참여자 그리고 소비자 모두에게 실험을 할 수 있는 계기이자 환기였던 점이 안정적으로 반복되는 운영 방식과 어울리지 않았다. 또한 관객에게 특정한 경험을 선사하는 데 방점이 찍혀 있었으니 관객의 호응에 비해 매출이 부진한 경우가 많았다. 판매가 성공적으로 이루어진 경우에도 수입이 비용을 가까스로 넘어서는 수준이었다. 사실 다들 구경만 하고 사지는 않았나 보다. 판매 수익을 통해 자생하지 못한다면 기금에 의존할 수밖에 없어서 공모에 탈락하면 행사 진행이 어려워진다. 지원금을 받는다고 해도 매년 봇짐장수마냥 가판을 차릴 곳을 모색해야 하는 형편이었다.

포스트-《굿-즈》 행사들이 작별을 고하거나 이전과는 다른 모습으로 이행하며 2010년대를 떠나보내자 전 지구적 팬데믹이 찾아왔다. 자가 격리의 생활화와 해외여행의 제한으로 인해 사람들이 집에 머무는 시간이 늘었고, 이에 따라 인테리어나 미술품에 대한 관심도 높아졌다. 거기에 더해 새로운 투자처를 찾는 수요가 맞물리면서 미술 시장의 호황과 젊은 컬렉터 층의 성장이라는 예측하지 못했던 상황을 마주하게 된다. 이러한 여세와 더불어 대기업 주도의 '젊은' 아트페어가 성황을 이루었다. 대형 갤

러리가 출동하는 아트페어에 비해 가격대가 저렴한 편이면서 '젊은 감각'에 호소하는 신예 작가 및 미술공간이 대거 참여하는 새로운 페어에서는 미술뿐만 아니라 패션 및 인테리어 아이템을 함께 판매하는 경우가 많다. 북적거리는 행사장에 빼곡히 걸린 신진 작가들의 작품이 완판되는 모습을 보며 불과 몇 년을 사이에 두고 일어난 변화를 실감한다. 여전히 이런 판매 행사에 눈길이 가지만 이전처럼 부지런을 떨지 않는다. 방문이 구매로 이어지기도 하지만, 전처럼 조급하기보다 아쉬울 것 없는 사람처럼 시간을 끈다. 장이 섰지만 달리지 않는다.

같이 살다 보면
알게 되는 것들

파란 카펫 위에 투명한 덩어리들이 웅크리고 있었다. 인사미술공간에서 열린 권세정의 개인전 《아그네스 부서지기 쉬운 바닥》(인사미술공간, 2019.4.19-5.28)의 한 장면이었다. 작가의 노견 '밤세'의 몸 일부를 본떠 바닥에 똬리를 튼 강아지처럼 배치한 이 합성수지 조각은 쭈글쭈글하게 접힌 피부와 웅크린 자세를 그대로 품고 있었다. 몇 년 전 우리 가족의 곁을 떠난 치와와 '체리'의 노년이 떠올랐다. 어쩐지 이 모습이 익숙하다 했다. 권세정이 제작한 노견 조각 중 하나인 ‹어깨-팔꿈치›(2018-2019)는 털이나 얼굴 생김새 등 개체를 특정할 수 있는 정보는 지워진 채 몸통만 덩그러니 남겨져, 그것과 비슷한 크기였던 나의 늙고 병들었던 강아지와 겹쳐졌다. 물론 이 전시는 강아지에 대한 것만은 아니었다. 미술관의 세 개 층을 모두 쓴 권세정의 개인전은 가족과 같이 사적인 관계는 물론, 온라인 커뮤니티나

권세정, ‹어깨-팔꿈치›, 2018-2019, 우레탄, 14×32×10cm. 작품 구매를 결정하자 파란 카펫 위에 엎드려 있던 모습을 그대로 연출하기 위해 작가가 파란 카펫이 깔린 원형 쟁반을 제작하여 선물로 주었다.

그 외 사회적 단위로 논란이 된 사건을 가로지르며 선과 악, 피해자와 가해자라는 이분법으로 구분할 수 없는 영역을 파고들었다. 개별적인 특징이 소거된 반려견 형상의 등장은 도시환경에서 서로 미묘한 동거를 이어온 인간과 반려동물 간의 관계를 재고하게 하는 한편, 작은 강아지의 눈높이를 도입함으로써 전시를 감상하는 또 다른 시선을 제공했다. 하지만 이러한 해석을 압도했던 것은 카펫에 드러누워 이 조각을 쓰다듬고 싶다는 충동이었다.

반려견은 가족의 행복과 불화뿐 아니라 각 구성원의 치부를 가장 가까이에서 지켜보면서도 아무 말 하지 않는 구성원으로, 함께 살게 된 순간부터 떠날 때까지 언제나 아기로 머물면서 인간의 마음을 어루만지는 한편 심경을 복잡하게 헤집어 놓곤 한다. 그에게 최선의 것만 주려고 하지만 그들의 언어를 알지 못하는 인간으로서는 이 동물이 과연 행복한지 결코 알 수 없다. 균형 잡힌 영양분을 제공한다고 소문 난 사료를 먹이고, 좋은 장난감과 쿠션으로 집을 가득 채워도 그것이 인간의 죄책감을 덜고 외로움을 채우려는 일이 아닌지 의문할 수밖에 없는 것이다. 결국 남는 것은 쓰다듬을 때 느껴지던 온기에 대한 기억이다. 어쩔 수 없는 인간의 마음으로, 우레탄 조각이 차갑고 매끈할 것을 알면서도 괜히 안아보고 싶은 마음이 얼마간 지속되자 구매를 결정했고, 밤세의 한 조각이 나에게 왔다. 개인 작업실에 자리 잡은 밤세를 아침저녁으로 인사하듯 쓰다듬는 것이 일상이 되었다. 시간이 흐를수록 우레탄 조각을 만질 때 지금은 이 세상에 없는 체리나 밤세를 떠올리지 않고 그 자체의 촉감에 집중하게 되었다. 손끝으로 따라가던 등의 능선과 손바닥 전체로 문지르기 딱 좋은 양 끝의 단면은 작업실 온도와 무관하게 언제나 서늘했고, 보기엔 매끈하지만 지문에 저항을 하는지 조금 뻑뻑한 느낌도 있다. 이제는 그것이 어떻

게 생겼는지보다 손에 어떻게 붙는지가 먼저 떠오른다.

품에 안기는 크기의 조각을 몇 점 갖고 있는데, 모두 만져보았다. 포장을 끌러보거나 자리를 옮길 때는 당연하고 시도 때도 없이 말이다. 전시장에서는 어떤 작품도 지시 또는 허락이 없는 한 만질 수 없기 때문에 옷깃이라도 스칠세라 극도로 경계하지만 내 생활공간에 오면 이야기가 달라진다. 물리적, 심적 거리감이 좁혀지고 관찰할 시간도 무한정 늘어나면서 손이 나가게 되는 것이다. 그것은 더 이상 감상의 대상이 아니라 나와 함께 부대끼며 살아가는 반려사물 같은 것이 되어버린다. 임소담의 개인전 《Shape of Memories》(프로젝트 스페이스 사루비아다방, 2018.5.16-6.15)에서 보고 구매한 목욕탕 모양의 작은 조각도 수년간 꽤 손을 탔다. 사적인 감각

임소담, ‹Mountain with swimming pool›, 2016, 세라믹, 12×26×18cm.

경험에 직관적으로 반응하는 작가가 유아기에 살았던 집 벽면의 촉감과 청소년기에 다니던 목욕탕에 대한 기억을 기반으로 만든 세라믹 조각이다. 인공물인 직사각형 욕조 부분 주위로 헐벗은 흙무더기처럼 점토가 한 점씩 쌓여 있는 점이 흥미를 끌었다. 한손으로 가뿐히 들어 올릴 수 있는 크기의 조각을 작업실 책상 위에 놓고 매끈하게 표현된 내부 공간과 거칠게 축적된 점토의 사이사이를 부지런히 만졌다. 사적인 경험에서 출발해서 마치

꿈에서 본 것 같이 기묘하면서도 낭만적인 사물에 도착하는 임소담의 작품에 잘 맞는 감상 방법이었다. 물론 해가 들면 위치를 바꾸고, 조심스럽게 먼지를 털어내고 극세사 행주로 지문을 닦아내는 등 관리가 필요한데, 그조차 작품을 만지는 활동에 포함된다. 수년쯤 같이 살다 보면 이 작품이 한때 고요한 전시장에 덩그러니 놓여 있었다는 것을 믿기 어려워진다.

물론 조각만 만질 수 있는 건 아니다. 드로잉을 한곳에 오래 걸어두면, 눈이 이리저리 선과 공백을 왕복하며 그 표면을 어루만지게 된다. 박아람의 연필 드로잉 ‹굴리기›(2012)에는 서사나 재현의 요소를 빠뜨린 채 두 칸에 걸쳐 네 개의 원이 그려져 있다. 단순하게 표현된 원이 먼저 눈에 들어오지만 어느새 그 주위의 거친 연필 선

박아람, ‹굴리기›, 2012, 종이에 연필, 29.7×21cm.

을 따라 위아래로 시선을 왕복하기 시작한다. 박아람은 눈을 굴리는 행위를 일종의 퍼포먼스로 보고, 눈 굴리기를 지시하거나 유도하는 작업을 해왔다. 이런 점을 고려하면 두 쌍의 원은 데구루루 운동하는, 눈동자가 아래를 향하는 두 쌍의 눈알처럼 보인다. 거기에 더해 연필선을 따라가며 배경을 함께 칠해볼 수도 있다. 그러다 여백에 시선을 두고 잠시 쉬어갈 수도 있겠다. 이렇듯 드로잉에서도 시선이 선과 형상과 여백 사이를 살뜰하게 훑

어내는 시간이 쌓인다. 만질수록 그 자체로 하나의 생명이 있는 양 다가오는 조각처럼 드로잉도 오래 두고 보면서 서로를 알아가야 한다.

정보량이 많지 않은 드로잉은 여지를 남기기 때문에 함께 한 시간이 길수록 더 풍성해진다. 정서영의 연필 드로잉은 한 대안공간의 기금마련전에서 구매했다. 많은 작품이 같은 벽면에 부착되어 있었는데, 무얼 그린 것인지 정확히 알 수 없지만 흡입력 있는 이 드로잉에 자꾸 눈이 머물렀다. 후드를 뒤집어쓴 세 사람 같기도, 알파벳을 입체적으로 그린 것 같기도 한 이 드로잉은 명확한 장면이나 확실한 서사를 전하지 않는다. 헐겁지만 정확한 선이 만들어낸 덩어리들이 절묘한 균형을 이루며 하나의 결론으로 환원되기를 거부하는 것이다. 단호한 선과 형태를 닫으려는 듯하다가도 열어두는 경계는 몇 년을 두고 보아도 지루하지 않고, 볼 때마다 달리 보인다.

정서영, ‹무제›, 2018, 종이에 연필, 27.8×35.4cm.

한편, 박정혜의 색연필 드로잉 ‹Shield› (2016)는 빈틈없는 구성으로 눈이 머물 때마다 즐겁다. 모눈 위로 종이접기 한 모양을 연상하는 무늬가 자리 잡은 사이로 마치 뿌리가 뚫고 내려간 듯한 지층이 무게를 잡아주고, 다시 그 사이로 찢겨 나간 종이 표현이 교차하는 이 드로잉은 구성 요소의 밀도에 비해 기분 좋은 청량함까지 갖추었다. 자연 풍경과 종이접기라는 얼핏 생각하면 이질적인 요소가 경쾌한 긴장을 이루는, 작가의 이 시

기의 그린 그림을 특히 좋아했기 때문에 한 갤러리에서 이 드로잉을 구매할 때 이미 작업을 잘 알고 있다고 생각했다. 그런데 막상 집에 들여왔을 때 무슨 정신이었는지 실수로 위아래를 거꾸로 걸어둔 것을 모른 채 한참을 지냈다. 알고 있던 모습 그대로 있을 거라 생각하며 제대로 관찰하지 않았던 것이다. 전시를 하는 상황이었다면 사고를 친 셈이지만 내 집에서는 함께 사는 고양이들만 모르는 척해주면 문제없을 터였다. 심지어 위아래가 바뀐 상태도 썩 괜찮아 알아챈 뒤로도 그대로 두고 보는 사치를 부렸다. 가지고 있는 다른 드로잉도 거꾸로 달아볼까 상상하면서.

박정혜, ‹Shield›, 2016, 종이에 색연필, 42×29.5cm. 지금은 제대로 걸려 있다.

작품과 함께 산다는 것은 같은 공간에 머물면서 손과 눈으로 그것을 만지고, 더 알아가고, 그것만의 고유한 특징과 위치를 발견해가는 과정이다. 이는 소유자가 사물에 의미를 부과하는 일방적인 관계에 그치지 않는데, 생활공간으로 들어온 작품은 동거인의 동선과 시선을 재조직하기에 이른다. 아무것도 없던 벽에 드로잉이 하나 걸리면 몇 초나마 시선이 머물게 되고, 책을 쌓아두었던 선반에 작은 조각을 얹어 놓으면 지나칠 때마다 그것을 괜히 쓰다듬을 테니 말이다. 다양한 재료의 조각과 상상의 여지를 남기는 드로잉이 일상을 침범할 때, 비활성화

되어 있던 감각이 순간순간 살아난다. 이러한 각성의 경
험은 미술 전시를 관람하는 태도나 작품을 구매하는 기
준에도 영향을 미친다. 미술관에서 흥미로운 조각을 마
주치면 들어보고 만져보고 싶다. 보기보다 무거울까? 예
상보다 부드러울까? 적정 거리를 두고 관조하는 것을 전
제로 한 미술관에서 기대하는 감상법이라 하기는 어렵지
만, 냄새를 풍기며 음식을 먹고 편한 옷을 입고 대뜸 드
러눕기도 하는 공간에 작품이 들어올 수도 있다는 가능
성만으로도 감상은 훨씬 더 적극적인 양상을 띠게 된다.
이러한 상상의 습관은 보았을 때 좋은 작품과 사고 싶
은 작품을 구별하는 기준이 되어주기도 한다. 감상을 위
해 조성된 환경에서 만났을 때, 작품이 완결된 상태로
보인다면 굳이 구매할 필요는 없을 것이다. 갤러리 공간
에 잘 어울리는 작품을 굳이 그곳과 상극인 생활공간에
들이기 민망하기도 할 것이다. 주어진 시간 동안 충분
히 집중해서 보았음에도 불구하고 아직 할 일이 남았다
고 느낄 때, 한 번의 마주침에 매력을 모두 쏟아내지 않
고 무언가 숨겨 두었다는 직감이 들 때, 바로 그때 작품
이 내 손안에 들어오기를 바라게 된다.

구매한 굿즈나 작품의 수를 세기에 손가락과 발가락이 모자랄 때쯤 목록을 작성하기로 했다. 집과 작업실의 빈 공간을 전부 차지해버린 작품인지 물건인지 모를 덩어리를 보며, 물욕이 과한 게 아니라 공간이 비루한 거라고 변명해보지만 소용없다. 구매가 충동이었을지언정 내 것이 된 이상 책임을 져야 할 것이다. 작가와 작품명, 매체와 제작년도, 스케일 등 작품에 대한 정보와 더불어 구매 시기와 구매처, 가격, 선택의 이유를 정리해보기 시작했다. 최근 구매한 것은 수월하게 작성할 수 있었지만, 기억을 거슬러 올라갈수록 정보를 채워 넣는 것이 쉽지 않았다. 갤러리 중개 없이 구매한 것 중에는 보증서나 작품 정보를 확인할 수 있는 서류가 없는 경우도 있었으니 말이다. 하지만 그보다 당황스러운 것은 심각한 건망증이다. 이게 뭐지? 내가 산 거 맞나? 도대체 왜 산 거지? 기억 어딘가를 더듬어보면, 희미하게나마 구매 당시의 상태가 떠오른다. 흥분한 걸음걸이와 정신없이 굴러가는 눈동자, 그리고 다급하게 통장의 잔고를 확인하던 손가락. 미술 장터에서 이것저것 장바구니에 넣던 바로 그 순간 말이다. 하지만 시간이 얼마 지나지 않아 흥분은 가라앉고 반성의 시간이 찾아온다. 미술을 사면 정말 평생 가지고 가야 하는 걸까? 미술은 절대 버리면 안 되는 걸까? 나는 애초에 미술 작품을 집으로 가지

고 올 생각이 없었던 걸까? 지난 수년간 이어온 충동구매는 치기 어린 실수에 불과한 걸까? 제대로 감당하지도 못하면서 구매를 거듭하게 하는 이 물욕의 정체는 무엇인가?

《굿-즈》를 기점으로 젊은 미술 장터가 등장한 2010년대 중후반은 내가 학업을 마치고 인생의 다음 국면을 도모하던 때였다. 대학생이 되어 상경한 이래로 셀 수 없이 이사를 하면서 팔을 휘이휘이 휘저을 공간조차 없이 지냈던 탓에 물건에 대한 애착을 거둔 지 오래였다. 어차피 제대로 풀어보지도 못할 상자에 갇혀 시들어갈, 결국 어깨에 짊어질 짐이 될 것들. 다 소용없는 것들. 무엇이든 때가 되면 정 떼고 훌훌 떠날 수 있는 상태로 사는 편이 수월했다. 그러다 우연히 미술 현장에서 일을 하게 되면서 심경에 변화가 있었다. 당시 만났던 미술 현장의 동료들은 좋아하는 작가와 작품, 관심 있는 주제, 형태와 물질을 보는 미감과 안목이 확고해 보였다. 카페에서 테이블 배치와 동선을 두고 한참 동안 대화를 나누는가 하면 길가에 있는 가로수와 벤치의 생김새에 대해서도 한마디씩 얹었고, 전시를 보며 수년간 예민하게 갈고닦은 언어를 구사하며 뾰족한 의견을 던졌다. 이제 막 미술 곁에 서게 된 나는 딱히 할 말이 없었다. 물론 절대 입고 싶지 않은 종류의 옷이나 견딜 수 없는 음악 장르는 있었지만, 일상에 취향이 차지하는 비중은 미미했다. 상황에 적당히 맞춰 먹고, 입고, 듣고, 보며 살았다. 기능이 없는 데 돈과 시간을 쓰지 않는 것이 생존 전략이었으니 내게는 취향이랄 것이 없었다. 아니, 그것은 오래도록 숨겨져 있었다.

그러다 미술을 만나면서 폭발하게 된 취향 갈증을 해소하려고 허겁지겁 미술공간을 드나들었다. 전시를 보고 오면 챙겨온 핸드아웃에 감상을 빼곡히 적어 두었고, 어쩌다 받은 미술관 캔버스 백이나 스티커, 필기구 같은 굿즈를 애용했다. 남들이 보는 전시는 다 봐야만 직성이 풀렸고,

좋았던 전시가 어떻게 좋았는지 한두 마디 말을 전하지 않으면 속이 답답해 견딜 수 없었다. 그러던 중 열린 미술 장터는 무척 반가운 계기일 수밖에 없었다. 나와 접점이 없다고 생각했던 기성 아트페어와 정확히 어떻게 다르다고 콕 집어 설명할 수는 없었지만, 그곳에서는 '내가 아는 미술'에 가까운 것을 거래하고 있었고, 가격대도 점심 한 끼 가격부터 시작했으니 마음이 활짝 열렸다. 구매야말로 취향 가꾸기와 애호의 도착지였을까? 판매 행사가 열린다는 소식을 들으면 총알을 장전하듯 여윳돈을 계산하며 기다렸다가 첫날 오픈하자마자 방문해 구경하고, 사고, 다음 날 다시 들러 구매를 반복했다. 처음이 어려웠지 그 다음은 쉬웠다. 이후에는 굳이 판매 행사가 열리지 않을 때도 관심 있는 작가에게 직접 구매를 문의하거나 상업 갤러리를 거쳐 구매하기에 이르렀다.

그렇게 시작된 미술 구매는 처음으로 스스로에게 허락한 '낭비'의 경험이었다. 어디 컬렉터라고 명함을 내밀 수준에는 턱없이 모자라지만, 수입이 들쭉날쭉했던 프리랜서 초년생치고는 꽤 큰 액수를 썼다. 작가와 작품에 대한 이해도를 바탕으로 나름의 기준에 의거한 구매였지만 작품의 미래 가치를 보고 '투자'한 것이라기보다 사적인 만족감을 위한 지출에 치우쳐 있었다. 작품을 얻기 위해 들인 유무형의 노력을 통해 그 작품의 좋음을 나 스스로에게 증명해 보이는 과정이기도 했다. 작품이나 전시를 보고 감명을 받는 일은 드물고 소중하다. 하지만 이처럼 지극히 사적인 느낌은 말로 형언하지 못할 때가 많을뿐더러 쉬이 망각되거나 변질되고 만다. 특히 미술 관계자로서 연차가 쌓여갈수록 무언가를 좋아한다는 마음을 표현하는 순간 모종의 책임감이 들러붙고, 찰나의 호감을 일관된 언어로 설명해내야 한다는 압박을 스스로 부과하게 된다. 지지할 명분이 다분한 영역으로 나의 마음을 몰아가다 보면, 설명되지 않을뿐더러 심지어 문제적일지도 모르는 호불호의 레이더

는 점차 무디어진다. 그건 정말이지 재미없고 멋없는 일이다. 하지만 어렵게 아르바이트 해서 모은 돈으로 샀던 드로잉 한 점, 설레는 맘으로 판매 행사에 1등으로 입장해서 당당하게 가지고 나온 조각 한 점, 처음 보는 작가의 스튜디오에 방문하여 고민 끝에 고른 회화 한 점이 한없이 사적이지만 타협할 수 없는 소중한 판단력을 지켜준다. 왜 그것이 아니라 이것이어야만 했는지, 이것과 저것의 모양새와 만듦새가 어떻게 다른지 등 차이를 식별하는 감각을 곤두세워 골랐던 것이니 말이다. 물론 한 시점에 애정했던 작품이 시간이 지나면서 시들해지거나 심지어 미워져서 곤란하기도 하다. 하지만 적어도 이러한 심경의 변화를 반추하며 나의 감각의 여정을 생생하게 의식할 수 있었다.

당시의 물욕은 어쩌면 결핍에 대한 반작용이었다. 내용이 중요하지 표지가 뭐가 중요하냐 반문하며 절전 모드로 살던, 풍경과 땅의 질감을 느끼기보다 최단거리만 골라서 다니던 생활에 빠져 있었던 것이 무엇인지 확인하고 회복하려는 본능 같은 것이었을지도 모른다. 다소 무분별하기까지 했던 한때의 구매 연습은, 긍정적으로 평가할 이유를 줄줄 읊을 수 있지만 몇 가지만 추려 말하자면, 어쩐지 맘이 가지 않는 작업과 합리화하기 어려운 민망한 애정을 부르는 것, 꼭 내 것이었으면 하는 것과 오히려 일정 거리가 유지되어야 좋아 보이는 것을 어렴풋하게나마 구분할 수 있게 해주었다. 미술관에서 아르바이트로 번 돈을 고스란히 다시 미술에 돌려주는 것 같이 느껴지던 때도 있었다. 그러다 결국 생존을 위해 필수적인 여건을 마련하는 것 외의 영역을 마련하기 위해서, 그러니까 뒤늦게나마 '나다운 것'을 모색하기 위해 다름 아닌 소비에 몰두했다고 생각하니 쓴 마음이 들었던 것도 사실이다. 하지만 당시 나를 비롯한 관객의 물욕이 발동될 수 있었던 것은 어쩌면 구매의 반대편에 만들어야 할 것만 같은 것과 만들고 싶은 것 사이를 저울질하며 실험하듯 무언가를 장터에 내놓은 창작자

가 있었기 때문이라 생각한다. 우리는 그렇게 서툰 욕심과
성급한 행동을 즐거이 나눠 가진 걸지도 모른다.

컬렉션은 곧 독해,
어쩌면 자기 예언

어느 날 컬렉터가 되기로 결심했다며 한 친구가 투자 계획을 공유해주었다. "젊은 작가일수록 불확실성이 높을 테니 가격은 당연히 낮겠지. 그럼 성공한 작가를 배출할 가능성이 높은 미술대학의 졸업 전시 출품작을 몽땅 사버리는 건 어때? 그중 한 명이라도 대가가 되면 대박 나는 거잖아!" 투자를 업으로 하는 친구다운 발상이었다. 지난 수년 사이에 주요 대기업 계열사 주도로 소위 MZ 컬렉터를 겨냥한 젊은 아트페어가 성행하고, 전시를 보러 다니는 동호회나 아트테크에 뛰어든 사람들이 정보를 교환하는 네트워크도 있다고 하니 친구가 작품 소장을 투자의 관점에서 보고 관심을 갖는 것도 이상할 일은 아니었다. 어떤 전시를 보고, 어떤 작가의 작품을 사면 좋겠냐며 내게 연락해 오는 지인도 부쩍 늘었다. 종목 잘못 찍어줬다가 친구 잃는 꼴을 만들고 싶지는 않았다. 미술 종사자이긴 하지만 직무가 아트 딜링과는 거리가 멀기 때문에 내 조언은 하등 도움이 되지 않을 거라 둘러대며 굳이 하고 싶다면 일단 졸업 전시를 몇 군데 다녀보고 다시 이야기하자고 했다.

작품의 가격이 형성되는 데는 작가의 '천재성' 혹은 작품의 '탁월함'과 같이 판별하기 다소 모호한 기준 외에도 수많은 변수가 개입한다. 특히 아직 수요와 공급이 파악되지 않은, 심지어 향후 생산이 안정적으로 이뤄질

지조차 장담할 수 없는 —실제로 유수 미술대학 졸업생 중 극소수만이 직업작가의 길을 걷게 된다— 젊은 작가 의 작품의 경우, 감당해야 할 위험부담은 상당하다. 하 지만 이보다 중요한 것은 그 반대편에 있는 젊은 창작자 의 입장이다. 이제 막 작업 활동을 시작한 창작자의 작 업이 팔리는 일이 과연 좋은 일일까? 대다수의 젊은 작 가에게 작업 활동을 이어갈 경제적 창구가 마련되지 않 은 상황이니 작업이 마구 팔려나가는 일은 꿈같은 소리 일지 모른다. 하지만 작품이 작가의 손을 떠나게 되면, 당연한 일이지만 작가는 더 이상 그 작업을 자유롭게 볼 수 없게 되어 다음 국면을 위해 과거 작업을 꼼꼼히 연 구하는 일이 불가능해진다. 격동적인 전환점을 돌아 작 품의 방향성이 급격하게 변하거나 방법론에 비약할 만한 발전을 이루어 이전 작품에 대한 아쉬움이 생겨도 더 이 상 무를 수 없게 된다. 작업이 어느 정도 쌓인 후 돌아 보면서 특정 초기작이 상당히 중요한 역할을 했다는 것 을 깨닫게 된다면 어떨까? 수십 년이 지나 중요한 회고 전에 그 작품을 꼭 출품하고 싶다면? 이미 여러 차례 되 팔리거나 처분되어 찾을 수 없거나 찾아낸다 해도 출품 할 수 있을 정도로 잘 관리되었다는 보장도 없을 것이 다. 그보다 더 근본적인 문제는 작품이 팔린다는 현실 이 창작자에게 주는 압박이다. 시장에서 거래되는 상품 을 생산해야 하는 입장에 놓이면, 시도와 실패의 폭은 줄이고 적정 정도의 완성도를 유지한 채 정해진 시간 내 에 작품을 다량 제작할 수 있어야 하기 때문이다. 탐색 은 적당히 하고, 본 게임에 뛰어들어야 한다.

　　이러한 맥락에서 젊은 작가의 작품을 사는 일을 단순 히 투자의 관점에서 접근하면 그 어느 쪽도 만족하기 어 렵다. 투자는 실패하고, 창작자는 막다른 골목을 마주한 다. 하지만 2010년대 젊은 창작자가 자신의 작업을 직 접 판매하고자 나섰던 사례는 전혀 다른 종류의 거래를

제안한다. 정식 아트페어의 모델을 따르지 않고 동인 행사의 형식을 취한 《굿-즈》나 창작자가 새로운 시도를 할 수 있는 계기를 자처했던 여러 작가 장터는 창작물을 매개로 조금 다른 것이 거래되었던 것이다. 경제 논리로 볼 때, 이러한 행사는 성공과는 거리가 멀었다. 근본적인 이유는 판매자와 구매자가 동질적인 집단이었기 때문이다. 미술 시장과는 거리가 먼 젊은 작가들이 서로의 창작물을 구매해주었던 것이다. 쉽게 말해 새로운 소비자층을 개발하지 못한 채 우리끼리 돈을 돌려쓰면서 수입과 지출이 상쇄된 셈인데, 이 지점이 바로 작가 장터의 궁극적인 실패 원인이자 동시에 새로운 교환의 가능성을 볼 수 있는 지평이다.

동료 구매자의 관심은 역시나 동료 판매자다. 창작자 직판장이 매력적인 것은 중간 매개자가 떼는 수수료가 없다는 점이라기보다 작가를 직접 만나 그에 대해 알아갈 수 있다는 점일 것이다. 동료가 동료의 작품을 구매한다는 것은 상품의 미래 가치에 투자하는 것이 아니라 구매의 시점 이전까지 작가의 실천에 관심을 갖고 지켜보았으며, 이후에도 작업 세계를 함께 살펴보는 여정을 계속하겠다는 느슨한 약속이다. 쉽게 말해, 당신의 작품이 흥미롭고, 앞으로도 작품을 더 만들었으면 좋겠다는 뜻이다. 작품의 금전적 가치 상승에 베팅을 거는 것은 아니지만 적극적으로 함께 미래를 바라보는 것이다. 이러한 종류의 구매와 판매라면, 개별 작품의 완성도나 작가의 안정적인 생산 속도는 더 이상 핵심적인 기준이 되지 못한다.

이러한 태도의 연장선상에서 그저 보기 좋은 작품 하나를 데려오는 것이 아니라 작업 세계의 내재적인 논리를 고려하며 구매를 결정한다면 어떤 일이 일어날까? 물론 잘 만든, 보기 좋은 작품을 일부러 배제할 필요는 없다. 결국 그 작품과 같이 살아야 하므로 함께 시간을 견

딜 단단한 작품을 찾으려는 마음을 접을 필요는 없는 것이다. 다만, 개별 작품에 몰두한 시선을 들어 그 맥락과 질서를 이해하려 한다면, 구매에 접근하는 방식도 달라지지 않을까?

집필을 할 때마다 틀어박히는 을지로의 작업실에 목판화 작품 세 점이 걸려 있다. 강동주의 ‹밤 선› 연작 중 일부다. 강동주는 2016년 6개월간 뉴욕에 머물렀는데, 밤이 되면 지내던 숙소 창을 내다보며 빛의 궤적을 남기며 지나가는 비행기의 움직임을 기록했다. 한국에 돌아와 희미하지만 확실했던 찰나의 장면을 판화로 번안한 열다섯 점의 연작 중 세 점을 구매했다. 1번, 12번, 15번. 예산상 연작 전부를 데려올 수 없었지만, 연속성을 고려했을 때 최소 세 점 이상은 함께 가지고 있는 것이 말이 된다고 판단했다. 검은 배경에 희미하게 긁혀 있는 듯한 선은 멀리서 봐서는 서로의 차이를 감지하기 어렵다. 어쩌면 형태적으로 유사한 판화 작품을 여러 점 구매하는 것은 경제적인 선택이 아닐지 모른다. 하지만 세 점을 나란히 두고 보면 볼수록 서로 간 차이가 벌어진다. 이 액자는 작가가 수년 전 창가에서 빛이 지나가기를 기다리던 순간, 시간이 지나 그것을 더듬어보며 판화를 제작하던 시점, 그리고 그것이 전시장에 걸렸다 작업실로 돌아왔다 다시 전시장으로 향했던 경로, 마지막으로 내 작업실 벽에 걸려 이 글을 쓰고 있는 순간을 관통하는 장면이 되었다. 이 작업이 얼마나 더 이 벽에 걸려

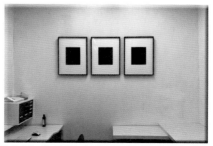

강동주, ‹밤 선 #1›, ‹밤 선 #12›, ‹밤 선 #15›, 목재와 종이에 사포와 잉크, 각각 59.4×42cm. 작업실에 나란히 걸어두었는데, 멀리서는 세 점이 전혀 구별이 되지 않는다.

있을지, 한창 재개발이 진행 중인 을지로에 있는 이 작업실에서 언제까지 버틸 수 있을지, 작업실 짐을 꾸리고 다른 곳으로 옮기게 된다면 이 작업은 어디에 있게 될지 생각한다.

　박현정의 ‹컴포넌트› 연작 역시 쌍으로 가지고 있어야 의미가 있다고 보았다. 이 작업은 A4 용지에 점, 선, 면과 같은 기본 요소를 활용해 그림을 그리고(a), 스캐너를 통해 이를 디지털 이미지로 옮겨와 편집 과정을 거쳐 출력한 후 그 위에 그림을 마저 그려 완성한(b) 것이 한 쌍이다. 박현정은 이전부터 포토샵을 비롯한 디지털 이미지 편집툴을 활용해왔지만, 이 연작부터 디지털 툴이 본격적으로 작가의 손의 연장선상에서 활용되기 시작한다. 손으로 그리기는 수많은 위험을 동반한다. 거의 다 그렸는데 엇나간 선 하나가 그림을 망치기 일쑤고, 미디엄이 말썽을 부려 원치 않는 효과를 만들어낸다면 낭패다. 하지만 과정 중간의 상태를 디지털 이미지로 옮겨 저장하면, 치명적인 실수를 '실행취소'하여 폐기할 뻔한 그림을 살려내거나 적절한 이미지를 '불러오기'하여 백지를 멍하니 마주해야 하는 막막함을 수월하게 넘길 수도 있다. a와 b는 전혀 다른 그림이다. 하지만 b는 a가 될 수 있었던 수많은 가능성 중 하나를 보여준다. 우리가 인생에서 과거의 한 시점으로 돌아갈 수 있다면 어떨까? 저장해둔 한 시점으로 무한 회기해 매번 다른 결과를 마주한다면 어떨까? ‹컴포넌트› 연작은 한 쌍의 평면을 왕복하며 수많은 대체 미래를 떠올리게 한다.

　이처럼 작업 세계에 참여하는 선택이 축적되면, 소장한 작품들 간에도 관계가 생길 것이다. 그것이 바로 컬렉션이다. 먼 훗날 내가 소장한 작업이 한데 모이면 무얼 말해줄까? 이 질문에 대한 대답은 지금 시점에서 단언하기 어려울 뿐만 아니라 최대한 오래 유예 상태로 두고 싶은 것이기도 하다. 구매 시점에는 나름의 확신이

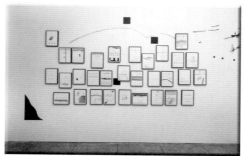

박현정 개인전 «이미지 컴포넌트»(합정지구, 2017.6.16-6.29) 전시 전경. 여러 쌍의 그림이 한 벽면에 설치되었는데, 짝짓기를 할 수 있을 만큼 그 관계가 명확하지는 않다. 이 전시 연계 토크 프로그램에 참여한 것을 계기로 이 중 내가 고른 한 쌍을 선물 받았다. 사진 제공: 박현정

있었지만, 시간이 지나면서 내 눈과 마음도 달라지고, 소장하고 있는 작업을 만든 이들도 다른 방향을 향해 나아가게 될 테니까. 게다가 컬렉션은 나의 미적 판단의 기준을 모두 노출하는 위태로운 단위이기도 하다. 각 구매가 미래의 기대수익에 희망을 거는 대신 하나의 길을 함께 가는 것이라면, 컬렉션은 여러 갈래로 난 길이 교차한 어떤 세계를 이루게 되는 것일 테다.

연말연시마다 하는 일이 있는데, 다름 아닌 이수경 작가
가 만든 달력을 주문하는 일이다. 2011년부터 매년 출시
되었지만 아쉽게도 너무 늦게 알게 되어 2017년부터 지
금까지 모아오고 있다. 주로 일상적인 사물이나 여자의
얼굴을 군더더기 없는 윤곽으로 표현하는 이수경의 드로
잉은 막연히 귀엽다 하기에는 어딘가 서늘한 구석이 있
고, 의미심장하다 하기에는 속절없이 얇다. 내가 아는,
혹은 어디선가 마주친 듯한, 어쩌면 아직 본 적 없는 많
은 얼굴, 심지어 매일 거울로 보는 내 모습과도 겹쳐진
다. 작업실에 잘 보이는 곳에 두고 매달 한 장씩 넘기다
보면 어느덧 한 해가 지나간다. 그렇게 쓸모를 다한 달
력은 고이 접어 보관한다. 종종 이전 달력을 다시 꺼내
드로잉을 한 장씩 보곤 하는데, 얼굴마다 당시의 기억이
어렴풋이 스며 있다. 적어도 한 달 동안 하나의 얼굴과

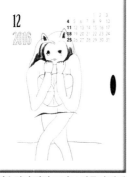

이수경이 직접 그리고 만들어 판매하는 달력의 일부.

마주하며 시간을 보냈으니 얼굴마다 당시의 기억이 저장되는 것이다.

　기억력이 좋지 않은데다가 일기를 성실하게 쓰지 않는 편이라 그런지 가끔은 과거에 있었던 일을 의심한다. 지금의 나를 만든 사건, 만났던 사람, 갈등과 선택, 보고 들었던 모든 것이 시간이 쌓일수록 희미해지면서 서서히 물러나버린다. 무엇을 놓쳤는지도 모른 채 이미 내렸던 닻조차 살살 뽑아내고 당장 급한 일을 처리하며 달리는 일상은 좀처럼 여운을 남기지 않는다. 하지만 간혹 미술이란 무엇인지, 과연 내가 미술을 좋아하기는 하는 것인지, 무엇을 위해 이런 수고를 감당하는 것인지 헷갈릴 때, 잔뜩 흐려진 안경을 닦듯 작업실 구석에 쌓인 박스를 하나씩 꺼내 먼지를 털어내고 그 안에 무엇이 있는지 확인한다. 작품, 작품 아닌 것, 그리고 그 사이에 놓인 것. 모두 별 탈 없이 시간을 견디며 제자리에 있다. 그 자체로 값어치가 있는 것은 아니지만, 각 사물을 가지게 된 경위를 차분히 추적하며 동력을 찾고, 그 다음에 일어나야 할 일을 상상한다.

　전시나 프로젝트를 진행한 후 그 결과물을 소장하게 될 일이 종종 있다. 돈선필 작가의 단행본 『피규어 TEXT: 원더 페스티벌 리포트』의 표지에 이미지로 쓰인 조각도 그런 경우였다. 이 책은 일본에서 열리는 가장 큰 피규어 행사인 원더 페스티벌에 대한 기행문이자 피규어에

돈선필의 『피규어 TEXT: 원더 페스티벌 리포트』와 책 표지에 이미지로 삽입된 조각.

대한 작가의 해석을 담고 있다. 돈선필은 피규어라는 장르의 조형물을 단지 애호의 대상으로만 보는 데 그치지 않고 한 사회의 취향과 욕망, 기술 및 제작 공정을 담은 일종의 언어로 해석하며 작업을 이어왔다. 종종 나누던 작업에 대한 대화에서 자연스럽게 준비하던 책에 대한 걱정과 응원을 주고받다가, 얼떨결에 그 책의 편집자를 자처하게 되었다. 이후 1년 가까이 함께 원고를 다듬었다. 수많은 미술 책이 그러하듯 수익을 창출하기는 요원하고, 대단한 파급력을 기대하기도 어려웠다. 구름 같이 팽창하거나 스펀지처럼 휘는 듯한 괴상한 머리를 한 캐릭터가 책 더미 위에 앉아 책을 읽는 형상은, 얼굴을 전혀 떠올릴 수 없었던 미래 독자와 책의 첫 번째 독자이기도 한 작가와 나의 모습이 한데 합쳐진 것 같았다. 놀라우리만큼 물욕이 없던 작가는 오로지 표지에 들어갈 이미지를 위해 만들었다는 이 피규어를 선뜻 내주었다. 이 물건은 나의 역량과 경험 부족으로 인해 꽤 오랜 기간 원고를 붙들고 안절부절못했던 시간을 상기하는 한편 새로운 기억들이 서서히 들러붙는 장소로 기능한다. 수요가 전혀 가늠되지 않는 미술 책을 만들 때면, 그리고 이 책에 수록할 원고를 쓸 때에도 이 피규어를 가만히 바라보곤 했다. 이 이야기가 궁금할 사람이 있을까? 이 책을 읽을 사람, 지금 어디에 있을까?

　전시는 사람과 물질이 엮여서 일어난 하나의 사건이다. 말로 요약되거나 논리적으로 설명될 수 있는 영역 이외의 쾌와 불쾌, 청량감과 부대낌 등 감각적 자극이 밀집된 이 사건은 아쉽지만 한시적으로만 존재했다가 아무 일도 없었다는 듯 사라질 운명이다. 때문에 전시는 주로 사진이나 영상으로 기록되곤 한다. 하지만 이러한 기록물은 나 자신보다 다른 사람을 위해 사용될 때가 더 잦다. 전시를 보지 못한 사람에게 자료로 제공하거나 경력을 증명하는 데 요긴하게 쓰이기 때문이다. 그렇다면

그 당시의 태도와 마음처럼 어쩌면 전시를 만드는 과정에서 가장 중요하지만 정작 기록할 수도 붙잡을 수도 없는 것은 어디로 가는 걸까? 당시에 시간을 함께 보낸 사물은 구체적인 정보를 전달해주지는 못하지만 지나간 사건에 대한 일종의 저장 장치가 되어준다.

 작품을 제작하고 전시를 만드는 일을 하다 보면 이로부터 파생된 부분이 자연스럽게 생활 반경에 들어오곤 한다. 2021년 서울시립미술관에서 열린 제11회 서울미디어시티비엔날레는 팬데믹이 지구적인 위용을 떨치던 기간 중에 머물렀던 직장이었다. 그곳에서 작품이 제작되고 전시 및 프로그램이 진행되기 위해 적재적소에 자원이 배치되도록 하는 일을 했다. 예상치 못한 전염병의 창궐로 해외여행이 어려워지자 평소라면 한국에 들어와 직접 작업을 제작했을 해외 작가들의 발이 묶이게 되었다. 이메일과 문자, 영상통화로 작가와 긴밀하게 소통하며 이들이 생각하는 방향대로 작품을 제작, 연출해야 했는데, 각종 업체와 공사를 진행하는 일뿐만 아니라 작가의 아바타가 되어 필요한 자재와 소품을 구매하는 일까지 하게 되었다. 작가조차 직접 보지 못한 그의 작업을 내가 다듬고 만드는 드문 경험을 했던 것이다. 그래서인지 이 전시에 대한 애착이 유달리 컸는데, 전시 기간이 끝나 몇 주간 고생해 완성한 벽화를 지우는 모습을 차마 보기 어려울 정도였다. 대다수의 작업은 작가에게로 되돌아가지만, 전시의 연출을 위해 쓰였던 소품, 즉 전시가 끝나면 역할을 잃은 사물은 다량 남게 된다. 그 중 홍콩 작가 사라 라이(Sarah Lai)의, 겉보기로는 냉혈한이지만 속으로는 정이 많은 킬러를 다룬 80-90년대 누아르 장르의 문법을 차용한 회화 설치 작업 ‹암흑가의 킬러›(2021)는 디테일에 공을 많이 들였던 프로덕션이었다. 어두운 술집의 분위기에 딱 맞는 의자를 찾기 위해 더운 날 꽤 고생을 했는데, 그 의자가 내 작업실로 왔

다. 집에서 아이패드 같은 기기로 OTT 콘텐츠를 보듯 편안한 분위기로 연출된 라이프 오브 어 크랩헤드(*Life of a Craphead*)의 작업에 필요해 구매했던 소파와 쿠션, 테이블과 장식품 가운데 호랑이 모양 목재 스탠드도 작업실에 데려와 스피커를 받치는 용도로 쓰고 있다.

　미술과 전시의 과정에 많은 사람이 참여하기 때문에 이러한 사물은 내 것이 된다 해도 온전히 나의 것이기보다 여러 사람이 공유한 기억을 담게 된다. 강정석과 이수경이 결성한 '가능한 조건에 기생하는 기회형 2.5D 플랫폼' 피아★방과후*는 2018년 1월 '수호랑☆반다비의 선물'이라는 강의 및 대화를 기획했다. 강정석은 《굿-즈》와 상영 행사인 《비디오 릴레이 탄산》을 운영한 경험을 바탕으로 두 회차에 걸쳐 신생공간의 작동 방식을 게임 속 플레이어에 빗대어 이야기했다. 신생공간을 둘러싼 오해와 명암을 당대 창작자가 경험

*피아★방과후는 2016년부터 2020년에 운영된 '가능한 조건에 적절히 기생하는 기회 기생형 2.5D 플랫폼'으로, 물리적인 기반을 두지 않고 전시, 대화의 자리, 출판 등 다양한 경로로 활동했다. 일례로 개관전 《방과후 맥도날드~모기와 치즈버거~》(放課後マクドナルド~蚊とチーズバーガー~)는 일본의 만화가 후쿠시 치히로(福士千裕)를 초청해 동대문구의 한 맥도날드 매장에 드로잉을 놓아두었다.

한 사회경제적 맥락에 비추어 살펴보고, 이전 세대가 주도한 대안공간과 신생공간이 구별되는 결절점으로써 게임적 리얼리티, 즉 거대 서사 혹은 윤리적 정당성 대신

피아★방과후의 '수호랑☆반다비의 선물'(2018) 현장과 당시에 선물로 받은 강정석과 이수경의 드로잉.

71 일련의 룰과 각각이 플레이할 롤을 적용하는 방식이 가진 잠재력과 위험을 다루었다. 그리고 이수경은 《굿-즈》 2주년 기념 대화의 자리를 만들어 《더-스크랩》, 《취미관》, 《PACK》 등 이후에 등장한 판매 행사를 기획했거나 그곳에서 소비자 역할을 했던 이들을 불러 모았다. 당시 모든 판매 행사에 성실히 출석 도장을 찍던 나는 민망하게도 '큰손'으로 인정받아 대화에 초대받았다. 당시 나눈 대화의 기록은 피아★방과후의 웹사이트에 남아 있다.

신생공간이라 불리는 움직임이 사실상 종료된 시점에 피아★방과후가 준비한 자리에서는 과연 지난 시간의 시도는 무엇을 의미했으며, 《굿-즈》가 남긴 유산을 어떻게 전유할 수 있는지, 그리고 우리가 대처해야 할 미술계 지형이 어떻게 변화했는지를 살펴보는 치열한 대화가 오갔다. 하지만 정작 가장 기억에 남는 것은 이 대화가 이뤄진 장소였다. 롯데백화점 명동 본점 13층 카페 마가레트는 크림과 과자가 잔뜩 올라간 파르페를 파는 곳이었다. 명동의 길거리와 백화점은 연말연시의 분위기를 머금고 있었고, 카페 마가레트의 인테리어와 메뉴는 내가 경험해보지 못한 옛 서울에 대한 향수를 자극했다. 행사를 위해 대관한 장소가 아니라 손님이 북적이는 카페의 한 테이블에서 이뤄진 대화는 비밀 서클 활동에 가담하는 느낌을 주었다. 강의와 토크가 끝나자 주최자인 두 작가는 참여자에게 작품을 선물했다. 강의를 듣고 선물을 받기는 이전에도 이후에도 없는 일이었다. 하나는 이수경이 그린 늙고 귀여운 인물의 초상 드로잉이었고, 다른 하나는 바닥에 냅다 던지면 경쾌한 소리와 함께 터지는 콩알탄을 그린 강정석의 드로잉이었다. 2000년대 말즈음 강정석의 초기작은 놀이터에서 막춤을 추고(2008-2012), 밤에 산을 타거나(2013), 먹고사는 일에 대해 넋두리를 하고(2008-2013), 콩알탄을 던지는 등(2010) 무

용해 보이는 행위를 하며 함께 시간을 보내는 친구들의 모습을 담고 있다. 내가 관객이자 목격자로 통과했던 시공간이 바로 그런 것이었을지 모르겠다. 대안적이라고 보기에는 목적이 불분명하고, 구조적인 변화를 일으켰다기에는 힘이 한군데로 모이지 못했으며, 진지한 도전으로 받아들이기에는 오히려 장난처럼 보였던, 마치 콩알탄처럼 무작위로 모여 부딪히고, 사건을 만들고, 아무렇지 않게 흩어지기를 반복했던 구간 말이다.

그로부터 한 해가 지나서 실제 콩알탄을 손에 쥐게 되었다. 대학원에서 만나 함께 전시를 보고 글 쓰는 모임에서 출발한 콜렉티브 '옐로우 펜 클럽'*이 2019년 이태원의 전시공간 '오퍼센트'**의 초청으로 전시를 하게 되었다. 당시 온라인에 미술에 대한 글을 올리는 것이 활동의 전부였지만 그마저도 여러 사정으로 뜸했던 때라 전시를 해보라는 제안이 퍽 난감했다. 하지만 오랜만에 셋이서 재미있게 놀아볼 계기로 삼기로 했다. 뜬금없는 기획을 선보이기보다 그간 불규칙하지만 과분한 관심을 받으며 활동해온 우리가 평소에 하던 것을 더 많은 사람과 함께하고, 우리가 장차 무엇이 될 수 있을지 상상하며 전시와 프로그램을 준비했다. 그중 ‹응원들: 그 마음 변치 않기를›은 우리가 글을 통해 간접적으로 관계를 맺게 된 동료에게 나름의 방식으로 응원을 해달라고 요청한 프로젝트였다.*** 뻔뻔하기가 그지없는 이 프로젝트는 아무런 대가를 바라지 않고 작성하고 공유한 우리의 글이 누군가에게 다음을 도모할 수

*총총(권정현), 루크(이아름), 김빠빠(유지원)의 미술 글쓰기 소모임을 기반으로 2016년 결성된 콜렉티브로, 웹사이트(yellowpenclub. com)에 미술 전시에 대한 리뷰를 게재하며 활동을 시작했다. 초기에는 미술 관객의 정체성으로 글쓰기가 주요 활동이었으며, 이후 워크숍, 전시, 출판 등으로 활동을 확장했다. 2022년 충무로에 프로그램 및 전시공간 YPC SPACE를 개관했다.

**디자인 스튜디오이자 서울시 보광동에 2018년 개관한 미술공간. 자체 기획 전시 및 행사와 대관을 병행하여 운영했다.

***준비 과정 및 전시 기간 중 총 40명/팀이 참여해 직접 만든 작품이나 출판물부터 각종 주전부리, 꽃, 필통, 돌, 따뜻한 말이나 추후에 어떤 방법으로든 도움을 주겠다는 약속 등 다양한 유무형의 응원을 보내왔다.

73

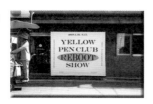
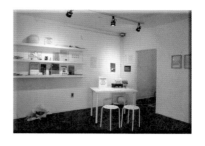

«Yellow Pen Club (Reboot) Show»(2019,4.15-6.15, 오퍼센트) 전시 전경. 촬영: 임효진

있는 힘이 된다면, 우리 또한 누군가에게 응원을 받아 활동을 얼마간 더 지속할 수 있을 거라는 단순한 발상에서 비롯되었다. 우리가 손을 뻗은 이들은 개인적인 친분이 없는 경우가 대다수였지만 엽서, 작품(혹은 일부분), 협력을 약속하는 계약서, 직접 만든 소품, 주전부리 등 다양한 응원을 보내주었고, 우리는 작품 대신 이 응원을 전시했다. 이렇게 받은 응원 중 하나가 콩알탄이었다. "일종의 동료애를 표현하기 위한 농담이고 또 한편으론 꽤 괜찮은 일회용 장난감"이니 "매 콩알마다 '어쩜 이렇게 콩알만 하냐' 생각하며 던지면" 좋다는 설명서가 동봉되어 있었다. 우리는 콩알탄을 전시 마지막 날에 진행한 벼룩시장에서 길가에 던지며 놀았다. 안면이 없어 대화를 나누기도 어색했던 참가자와 관객도 콩알탄을 건네주면 기다렸다는 듯이 얼굴을 풀었다. 그렇게 콩알탄 드로잉은 친구들과의 놀이에서 시작해 한 시대에 대한 은유이자 새로운 동료를 만나는 순간까지 담게 된다.

작품을 가진다는 것은 지금의 나를 있게 한 과거의 구간을 동결해놓고 때때로 꺼내볼 수 있는 특권이자 누군가의 경험을 전수받아 그 위에 또 다른 기억을 얹는 여정이 되기도 한다. 사물은 대체로 인간보다 신진대사가 느려 내가 수백 번 마음을 바꾸어 전혀 다른 사람이 되어버린 것처럼 느껴질 때조차 그 자리를 지키며 어떤 기

억과 감각을 붙들고 있는 동시에 부정확한 기록물이기에
얼마든지 새로운 자극을 덧입을 잠재력을 갖고 있으니
말이다.

안국역 부근의 갤러리175에서 전시를 보던 중 희미하게
아는 사람을 마주쳤다. 그것이 실명인지는 알 수 없지만
이름의 역할을 하는 별명을 알고, 나이, 직업, 출신 지
역이나 학교는 모르지만 소셜미디어에서 서로를 팔로우
하는 사이. 2010년대에는 꽤 흔했던, 신생공간을 열심히
쏘다니다가 모 미술공간에서 안면을 트게 된 지인이었
다.

 "이제 어디로 가셔요? 저는 상봉동으로 갑니다."
 한국예술종합학교 미술원 조형연구소가 운영해 주로
재학생이나 졸업생이 전시를 하는 갤러리175는 신생공간
은 아니었지만 젊은 작가의 전시를 보기 위해 동선에 종
종 추가하던 곳이었다. 그날 역시 누군가가 트위터에 올
린 전시 사진을 보고 모 작가의 첫 개인전을 보러 들른
참이었다. 2020년 효자동으로 옮기기 전까지만 해도 갤
러리175는 국립현대미술관 서울관까지 걸어서 10분이 채
걸리지 않는 안국빌딩에 자리 잡고 있었다. 하지만 지인
은 굳이 미술관은 건너뛰고 상봉동으로 갈 요량이었다.
그 말인즉슨 작은 빌라의 반지하 공간을 정비해 공간 사
용을 신청한 작가가 작품을 테스트할 겸 놓아볼 수 있도
록 한 전시공간 '반지하'로 출발하겠다는 뜻이었다. 이
에 나는 통인동으로, 그러니까 통인시장을 지나 더 걸어
가면 나오는 한옥 건물을 개조한 전시공간 '시청각'으

로 넘어가겠노라 받아쳤다. 그는 방금 시청각을 찍고 왔다며 감상을 짤막하게 들려준다. 작별인사를 하고 트위터에 접속해보니, 아니나 다를까 그의 계정에는 이미 시청각에서 찍은 사진이 올라와 있다. 역시 빠르군. 나도 방금 갤러리에서 찍은 사진을 인스타그램에 포스팅한다. 전시 전경을 보기 좋게 찍은 것 대신 붓 자국이 보일 만큼 클로즈업한 것이나 쭈그려 앉아 겨우 포착한 조각의 발바닥 이미지를 선택한다. 전시 제목이나 장소와 같은 정보는 생략하고, 첫 인상을 축약한 의뭉스러운 문구만 한 줄 적어둔다. 하지만 유사한 경로를 순례하던 한 줌의 사람들이 단숨에 알아보고 하트를 찍어준다.

　특별전시와 소장품전, 각종 공연과 상영회가 알차게 준비된 큰 미술관을 놔두고 작은 방 한 칸이 전부이거나 기껏해야 아담한 주택 한 세대 규모의 전시공간에 간다는 것은 조금 이상한 선택이다. 이런 공간 중 태반이 지하철역에서 멀리 떨어져 있어 오르막길을 한참 걸어야 하는 곳인데다가 누가 나를 초청한 적도 없으니 말이다. 하지만 소셜미디어에서 정보를 획득해 신생공간을 위주로 동선을 짜서 짧으면 반나절, 길면 하루 종일 서울을 가로지르며 전시를 보고, 본 것을 촬영해 간단한 코멘트와 함께 업로드하는 것이 일종의 게임같이 느껴지곤 했다. 이러한 순례 놀이에 국공립미술관이나 대형 사립미술관을 포함시키지 않았던 것이 꼭 제도권 공간이나 기성 미술계에 대한 반항심을 표명하는 것은 아니었다. 단지 나를 부르는, 내가 가야 할 것 같은, 나에게 가깝다고 느껴지는 지점들을 중심으로 움직였을 뿐이다. 그 점들은 결코 한 동네에 몰려 있지 않았고, 운영자나 작가를 안다든가 하는 당위성이 있는 것도 아니었으며, 각 공간들이 홍보에 대단히 적극적이었던 것도 아니었다. 하지만 사람들은 어디로 가야 하는지 정확히 아는 것처럼 움직였다.

이러한 기묘한 생태계의 물질적 기반은 다름 아닌 스마트폰, 구체적으로 말하자면 지도 어플리케이션과 소셜미디어였다. 2010년대 중반까지만 해도 소셜미디어는 공격적인 마케팅과 맞춤 광고로 포화되지 않았고, 알고리즘은 비슷한 유의 계정을 찾기에 최적화되어 있었다. 신생공간은 알 만한 사람만 알아서 가는 곳이긴 했으나, 그 정체 모를 네트워크에 뛰어드는 것은 어렵지 않았다. 하나의 공간 혹은 하나의 신생공간 순례 계정을 알게 된다면 나머지를 아는 것은 시간문제였다. 게다가 별다른 수익을 내지 못하고 대체로 사비로 겨우 운영됐던 신생공간들은 지대가 비싼 주요 미술관 및 갤러리 밀집 지역 대신 서울 전역에 퍼져 있었다. 지도 어플리케이션이 있으니 전시공간이 있을 거라 상상하기 어려운 후미진 골목에 자리를 잡고, 입구에 관객을 맞이하는 리셉셔니스트는 물론 표지판조차 달지 않아도 누구든 찾아올 수 있었다. 문화시설이 밀집된 지역에 찾아가 그 근방의 갤러리를 구경하는 것이 아니라 특정한 공간을 콕 집어 방문하게 된 것이다. 이처럼 스마트폰 이용자가 장소와 접속하는 방식이 달라지면서, 물리적인 도시 공간의 권역을 나누는 방식도 변화했다. 서울을 랜드마크나 대규모 미술관을 기준 삼아 동심원을 그리는 위계적 접근 대신 자주 방문하는 작은 공간을 산발적으로 연결하며 도시를 엉뚱한 방식으로 구획 짓기 시작한 것이다. 평평한 땅을 누비며 전시를 보고, 사진을 찍고, 소셜미디어에 포스팅하고, 그 포스팅이 공유되어 다른 이의 방문으로 이어지는 사이클은 창작, 감상, 소비가 매끄럽게 연결되는 새로운 문화양식으로 자리 잡았다.

2010년대 신생공간이라는 현상을 견인한 사람들은 디지털 네이티브가 되기에는 너무 빨리 태어났고 미술시장의 호황을 맛보기에는 너무 늦게 태어난, 1980년대생 혹은 2000년대 말에 대학을 졸업한 세대였다. 이들은 사람

과 물리적 시공간과 정보가 매개되는 양식을 바꾸어놓은 스마트폰의 등장과 미술 시장 침체라는 조건에 적응해야 했던, 불가피하게 끼인 세대이자 개척자였다. 이전과는 상황이 달라졌으니 선생님 혹은 선배의 지침을 그대로 따르거나 그들의 경로를 보며 자신의 미래를 그리는 것이 어려워졌다. 제도권의 승인이나 상업 신의 발탁을 기대하며 막연하게 큰 그림을 그리기보다 당장 주어진 상황에서 할 수 있는 것, 즉 작업을 하고, 서로의 작업을 살펴보고, 응원하고, 참조하는 작고 느슨한 상호 배움의 장을 구성하는 것이 더 시급한 과제로 부상한다.

동료와 더불어 작업 활동을 이어가고 서로 피드백을 주고받을 수 있는 공간에 대한 수요가 서울 전역에 퍼진 작은 거점들로 현현한 것이 바로 신생공간이다. 피상적이고 모호할 수 있는 미술 관계자 혹은 문화예술 소비 집단을 호명하는 대규모 전시와 달리 이러한 거점이 구사하는 언어는 또래 창작자나 매개자가 본능적으로 알아들을 수 있는 것이었다. 구체적인 필요와 사적인 동기에서 시작된 각 공간은 서로 연결되기 시작했다. 한 공간의 운영자가 다른 공간의 방문객이자 지지자가 되어주는 경우가 많았고, 여러 공간을 관객으로 방문하던 창작자가 멀지 않은 미래에 그중 한 곳에서 전시를 하는 일도 드물지 않았다. 이로써 창작과 감상, 피드백과 참조는 뚜렷한 문턱 없이 연동되었다. 크고 위대한 작품 세계를 동경하기보다 비슷한 위치에 있는 동료의 활동을 상호 참조하며 당장 가야 할 길을 구체적으로 탐색했다. 물론 당시에도 특기할 만한 대규모 회고전이나 기획전이 있었으며, 청년 세대 작가를 지원하는 문화재단의 프로그램이 다수 있었다. 단지 신생공간 네트워크에 몰입하기 시작한 이들은 그곳에 뛰어들 시급성을 느끼기 어려웠을 뿐이다. 젊은 미술인은 성장의 사다리 대신 동료와의 놀이와 활동 자체에 몰두했다.

이처럼 제도권을 이상적인 등용문으로 보지 않게 된 것은 미술 작가뿐 아니라 글을 쓰는 이들에게도 마찬가지였다. 당시에도 일간지 신춘문예에 미술평론 부문이 간신히 살아 있었고, 몇몇 미술 월간지에서 비평가들이 자신의 건재함을 증명하고 있었다. 하지만 비평가로서 '등단'한다는 개념이 희미해지기 시작한다. 정해진 양식과 분량, 마감 일자를 따라 공신력 있는 출판물에 글을 발표하는 비평가로서 누리는 유익은 모호했지만, 오늘 본 전시, 공간, 작가, 작품에 대해 자율적이고 즉각적으로 쓴 글이 모종의 공동체 내에 공유됨으로써 획득되는 강력한 소속감은 훨씬 강력했다. 내실 있는 비평문이 올라오는 블로그나 웹사이트도 여럿 생겨났다. 사례비를 받거나 부탁을 받은 것도 아닌데 자발적으로 리뷰나 평문을 올리는 이들이 등장한 것이다. 소속이나 출신 학교를 굳이 밝히지 않는 것은 물론이고, 이름 대신 별명이나 필명을 내세워 활동했다. 글 쓰는 이들도 미술 작가와 마찬가지로 제도권의 승인을 받기보다 실시간으로 전시를 함께 보고 대화를 나눌 동료를 찾아나섰다. 내가 속한 엘로우 펜 클럽을 포함해 웹사이트에 글을 함께 올리는 동인활동이 두드러졌다.

이러한 상황에서 창작자, 기획자, 비평가, 관객의 경계와 이에 따른 위계는 큰 의미를 갖지 못한다. 창작자는 자신의 창작 활동에만 집중하기보다 공간을 운영하거나 다른 작가의 전시에 기획자로 참여하고, 현장에서 보고 들은 것을 글로 옮겨냈다. 이러한 활동 역시 광의의 예술적 실천으로 자리 잡았다. 발 빠르게 전시를 보고 자신의 인상을 글과 이미지로 공유하던 관객은 신생 공간의 작동을 촉진하는 비평적 관객 혹은 온라인 비평가로 거듭난다. 작품을 매개 삼아 자신의 주장을 펼치는 기획보다 어떤 사건이 일어나도록 여건을 설계하고 놀이의 규칙을 제시하는 연출이 두드러진다. 미술 현장의 역

할은 다시 쓰인다. 고립된 예술가의 창작, 뚜렷한 주관을 가진 기획자의 개입과 매개 작용, 비평가의 무관심적 촌철살인 대신 창작과 소비가 실시간 피드백 루프에 맞물려 굴러간다. '어떤 전시가 훌륭'했으며 '어떤 작가가 주목할 만한가'와 같은 줄 세우기식 질문은 재미없다. 멀리서 서로를 지켜보는 동료의 구체적인 피드백과 대가 없이 성실한 관객의 파편적인 목격담, 유사한 관심사를 가진 이와 나눈 긴밀한 대화와 '다음 작업을 보고 싶다'는 응원이 그것을 대체한다.

신생공간이라 어렴풋하게 지칭하는 '그것'은 그 시작과 끝을 명확하게 잘라낼 수 없지만, 2010년대의 몇 년간 분명하게 인식되는 흐름이었고, 나아가 '이거 된다' 혹은 '흥한다'는 막연한 희망을 공유하게끔 했다. 하지만 이 모든 것은 역설적으로 유통기한을 전제로 했다. 뚜렷한 이해관계나 수익 구조 없이 무척 다른 사람들이 한데 어울려 무언가를 즐기는 사건은 지속되는 편이 더 수상할 것이다. 이 생태계 혹은 놀이의 참여자는 이 흐름이 언젠가 끝날 것을 직감적으로 알고 있으면서, 끝이 있기 때문에 한순간도 놓치지 않겠다는 듯 '지금, 여기'에서 할 수 있는 일에 몰두했다. 어쩌면 이 글은 한밤의 파티가 끝난 뒤 무거운 숙취를 견디며 그때 무슨 일이 있었던 것인지 애써 복기해보려 하거나 당시의 사건을 미화하거나 그 에너지를 부활시키려는 부질없는 짓을 도모하는지도 모른다. 유통기한이 지나버린, 더 이상은 흔적조차 찾아보기 어려운 그 구간은 그럼에도 불구하고 함께 활동하는 방법, 새로운 놀이의 규칙, 그리고 스스로 의미를 생성하는 가능성을 보여주었다.

우리가 만나면 무슨 일이 벌어질까

창덕궁 서쪽 모서리에 자리 잡은 인사미술공간 앞에는 괜히 서성이기 좋은 공터가 있다. 해 질 녘이면 훌라후 프를 돌리는 아이들과 벤치에 앉아 마을버스를 기다리는 어르신 사이에 엉거주춤하게 서서 전시에 대해 이러쿵저 러쿵하는 미술인을 볼 수 있다. 2016년의 한 봄날도 그 런 날이었다.

"무책임해요. 뭘 어쩌자는 건지 모르겠어요."

세 명의 젊은 여성 작가 박보마, 신현진, 최고은의 그룹전 《실키 네이비 스킨》 (2016.4.15-5.14)*을 막 보고 나오다 마주친 한 큐레이터가 나를 붙잡고 불만을 쏟아냈다. 전시의 의 도와 주제가 모호한데다가 각 작품 에 대한 캡션도 제대로 정리되지 않 았다는 점에서 기본조차 되어 있지 않다는 것이 요지였다. 세 작가의 작업이 구분 없이 서로 위태롭게 침 범하고, 여러 소재와 형태가 미끄러 지듯 배치되어 있는 세 층을 오르내 리며 황홀에 젖어 있다 겨우 빠져나 온 나에게 동의를 구하는 듯한 그의

*젊은 작가의 역량을 강화하 는 것을 목표로 한 한국예술 문화위원회 주최 신진예술가 워크숍의 결과보고전 중 하 나였다. 이 워크숍은 2012 년부터 지속되면서 명칭과 특전이 조금씩 바뀌었는데, 한때 참여 작가의 개인전을 인사미술공간에서 개최하는 것을 피날레로 삼았다. 하지 만 2015년에는 개별적으로 참여한 작가들이 임의로 팀 을 이루어 단체전을 진행하 는 것으로 운영 방식이 바뀌 면서 박보마와 신현진과 최 고은이 서로를 찾아 선보인 이 전시 외에도 몇몇 의외의 조합으로 이뤄진 그룹전을 볼 수 있었다.

성토에 고개를 끄덕일 수밖에 없었다. 모두 사실이었기 때문이다. 반 토막 나버린 냉장고가 놓인 바닥으로 어

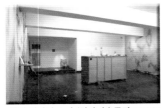

«실키 네이비 스킨»(인사미술공간, 2016.4.15-5.14) 전시 전경. 촬영: 나씽 스튜디오

지러이 리본이나 플라스틱 공이 지나다니고, 벽에는 무언가의 그림자에 불과한 형상이 펼쳐진 곳. 참여 작가를 속 시원하게 연결해줄 공통점은 없었고, 이 전시를 요약하기란 불가능했다. 제목을 구성하는 세 단어인 '실키', '네이비', '스킨'을 거듭 읊을 때 어렴풋이 드는 잔상만이 오감을 휘감았다. 나는 마치 홀린 듯이 이 전시를 네 번이나 찾았다. 한 사물에서 다른 사물로 끝없이 이어지는 반사 작용과 증식되고 분화되는 분위기에 몸을 맡긴 채 그 주위를 맴돌 따름이었다.

박보마, ‹fldjf material suite 33 : digital print 1/n : coppoer-men›, 2016, 종이 위에 디지털 프린트. «실키 네이비 스킨»에 출품된 프린트를 6년 후에 구매했다.

이러한 전시에서 기획자는 전시라는 사건의 주동자라기보다 이미 벌어진 일을 수습하고 번역하는 역할을 맡는다. «실키 네이비 스킨»의 협력 기획자 윤율리는 "정서적 유대에 기대는 것처럼" 보이는 세 작가 사이에서 "그것을 분류하거나 구분하는 데 자주 어려움을 겪었다"라고 토로한다.* 물론 이 전시에도 건져 올릴 메시지는 있었다. 그곳은 직설법 대신 리듬으로 소통하는 연약한 연대와 흔히 평가 절하되는 여성적 언어, 깊이 혹은 저 너머에 숨겨진 의미 대신 표면에 머무는 질감을 옹호하는 현장이었다. 무질서하게 놓

*윤율리, «실키 네이비 스킨» 기획의 글, 아르코미술관 홈페이지 공지사항 "[인미공뉴스][전시알림] ‹실키 네이비 스킨›," 게시글, 2016년 4월 20일 작성.

여 있는 듯한 작품은 게으름이나 포기가 아니라 긴밀한 대화, 긴장과 갈등 끝에 도출된 절묘한 균형 상태였다.

완벽한 숫자 3이 허락한 흥미로운 모호함과 의외의 균형 때문이었을까. 나는 이후에도 정당성을 확보하는 데 무심하고, 모두를 관통하는 공통점을 굳이 찾지 않는 세 사람이 만든 무언가에 묘한 끌림을 느끼곤 했다. 얼마 지나지 않아 여의도의 한 오피스텔 23층에서 열린 상영회에서 김도효, 박보마, 백수현이 만나 ‹purple neon ~ nude reflection ~ white ray› (2016.9.16)라는 기묘한 이름을 내걸고 서로의 영상을 이어 붙인 장면을 목격했다. «제5회 비디오 릴레이 탄산»의 마지막 날이었다(공교롭게도 5년째 이어져온 이 상영 행사의 아주 마지막 시간이기도 했다). 더위가 가시지 않은 늦여름이었고, 비좁은 공간에 몰려든 수십 명이 다닥다닥 바닥에 앉아 숨을 뿜어대고 있으니 더위를 피할 방법이 없었다. 상영회가 시작되자 앞 사람의 목덜미에 흐르는 땀이 번뜩이고, 살구색 화면에 굴림체로 어색한 텍스트가 지나간다. WE WILL TOUCH YOU VERY DEEPLY. 스톡이미지나 광고에서 볼법한 전형적인 여성의 이미지, 빛을 반사하는 시퀸 장식 원피스, 공허하지만 불가피하게 감동적인 문구. 각 작업에 대한 정보와 해설 대신 간지럽고 울컥하는 심상만 그곳을 채웠다.

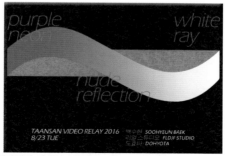

«제5회 비디오 릴레이 탄산»의 일부로 열린 ‹purple neon ~ nude reflection ~ white ray›의 타이틀 이미지.

2012년부터 2016년까지 이어진 «비디오 릴레이 탄산»은 매년 다른 공간에서 다른 작가가 참여하는 상영

회였다. 꿀풀,* 인사미술공간, 아르코미술관, 신도시,** 오페라코스트,*** 케이크 갤러리,**** 그리고 23층*****을 점유했던 이 행사는 상영작 전체를 관통하는 주제나 동시대의 흐름을 일괄하겠다는 포부 없이 전년도 참여자가 다음 연도 참여자를 추천하는 방식으로 진행되었다. 흥미로운 점은 참여 작가가 학연과 지연을 떠나 어느 정도 거리를 두고 지켜보며 궁금해했던 창작자를 추천했다는 점이다. 자신이 보고 싶은 것을 보는 자리로 만드는 데 골몰했던 이곳에서 창작자와 관객의 경계는 큰 의미가 없었다. 작업을 상영한 후에는 작가가 참조했던 영상을 함께 보고 대화를 나누는 시간이 이어졌다. 완결된 작품을 최상의 조건에서 선보이는 기회라기보다 창작의 과정을 기꺼이 공유하고, 어째서인지 관심이 많은 관객과 대화를 나누는 연습장과도 같았다.

　　행사가 종료되고 몇 년이 흘러

*2010년 서울시 한남동에 복합문화공간 '꿀'이 개관했으며, 바, 카페, 전시장, 레지던스 등이 혼합된 공간으로 운영되었다. 대안공간 '풀'과 파트너십을 맺어 운영된 '꿀풀'은 6개월 단위로 작가를 초청해 프로젝트를 선보였다. 같은 건물에 2013년 아마도미술공간이 개관해 현재까지 운영 중이다.

**서울 을지로에 2015년 문을 연 바이자 공연장, 레이블 겸 소규모 출판사다.

***2015년부터 2016년 7월까지 서울 신도림역 부근 야외공연장을 개조하여 운영된 공간으로, 주로 공연 혹은 상영이 진행되었다.

****서울시 황학동 중고품시장에 위치한 부채꼴 모양의 건물에서 운영된 미술공간이다. 2010년부터 '솔로몬 아티스트 스튜디오'가 이 건물을 작업실로 사용하면서 이후 레지던시 프로그램을 운영했고, 2014년 연구자 및 작가가 결성한 '팀 황학동'의 공공미술 프로젝트를 시작으로 케이크갤러리가 되었다.

*****서울 여의도 소재 한 오피스텔에 자리해 2016년 8월부터 9월까지 약 한 달간 산발적인 행사 및 상영회가 진행되었다.

«제5회 비디오 릴레이 탄산» 포스터.

친구와 함께 열었던 벼룩시장에 참여한 한 기획자가 《비디오 릴레이 탄산》 기념 티셔츠를 포장째로 내놓은 걸 보았다. 꿀렁이는 얼음덩이 같은 것이 그려진 흰 티셔츠를 바로 알아보고 구매했다. 그걸 내놓은 사람이 차마 입어보지 않았던 것처럼 나 또한 한번 몸에 대보지도 않고 그대로 가지고 있다. 그 티셔츠는, 말도 못 하게 덥고 전혀 모르는 서로에 대한 관심으로 상당한 인내심을 발휘했던 여름에 대한 증거물이었다. 물론 그것이 그저 말랑한 감정만 담고 있는 것은 아니었다. 젊은 작가에게 작품을 상영할 기회가 주어지지도 않을뿐더러 그 귀한 기회가 오더라도 상영료를 책정하지 않는 것이 당연했던 때, 주최 측이 사비를 보태 사례비를 지급했던 예의 증거이자, 작업을 보여주거나 보고 싶은 갈증이 응축되어 창작자들이 직접 판을 만들 수 있다는 가능성의 증명이기도 했다.

단일한 목적을 향한 연대보다 각자의 자리에서 무엇인가 되어가는 과정을 공유하는 자발적인 움직임은 곳곳에서 발견되었다. 미술 대학을 다니던 다섯 명의 작가가 결성했고, 이후 두 명이 더 합류해 총 일곱 명으로 구성된 활동체였던 '초단발활동'도 그중 하나다. 2015년 4월부터 한 달에 한 번씩 총 열세 번의 '활동'을 벌였는데, 작품을 완성하거나 보여주어야 한다는 강박 없이 그저 약속된 시간과 장소에 모여 무엇인가를 한다는 규칙이 이들을 묶어주는 유일한 지침이었다. 한창 전시가 진행 중인 국립현대미술관, 누군가의 자취방, 인파가 적은 시간대의 김포공항, 모두가 겨우 둘러앉을 정도로 아담한 세미나실, 어둑어둑한 한강변 등 장소는 다양했다. 이들은 정말이지 아무거나 했다. 물을 쏟은 다음 큰 수건을 두른 몸으로 구르며 닦거나 코에 빨래집게를 꽂고 전시를 보고, 물수제비를 뜨거나 모종의 게임을 하기도 했다. 물론, 나는 이러한 활동을 직접 본 적이 없다. 활

동을 업데이트하던 웹사이트조차 더 이상 접속되지 않는 현재, 비메오에 업로드된 영상 열두 개와 검색을 통해 건 져 올린 목격담이나 평문만 남아 있을 뿐이다. 끈끈한 우 정이나 무거운 책임이 바탕이 된 집단적 정체성은 애초부 터 관심이 없었고, 이들의 활동 또한 모임의 이름처럼 특 정 시공간에 단발적으로 벌어진 사건일 따름이지 작품이 나 전시는 아니었으니 말이다. 기록 영상 속 그들은 서로 의 활동을 촬영을 해주거나 간혹 퍼포머로 참여하기도 하 고, 이도저도 아니라면 그저 그곳에 있어주었다.

그때 그곳에 함께 있었다는 사실. 그것이 무얼 해줄 수 있는 걸까? 일련의 '함께 하기'는 생각이 굳어지거 나 사건에 이름과 판단이 붙기 전 몽글몽글한 잠재적 구 간을 최대한으로 연장하여 야금야금 맛나게 먹는 상태에 가까웠다. '전문' 미술가의 일이 작품을 만들고 그것을 전시하는 것이라 할 수 있겠지만, 이를 위해 제도권 기 관의 호명을 받거나 아르바이트와 기금으로 필요한 자원 을 끌어 모으고, 한 번 쓰고 버릴 집기를 제작하고, 여 러 전문 인력을 동원하여 그럴듯한 모양새를 만들어 전 시를 하는 일은 때로 창작의 동력 자체를 비용으로 요구 하곤 한다. '성공한 작가 되기'라는 불확실한 목표를 좇 다가는 지치고 길을 잃을 것이 뻔하다. 그렇다면 적절 한, 아니 유일한 선택지는 적당한 기회에 발탁되기를 기 다리거나 비장한 상승을 도모하는 것이 아니라 동료를 발견하고 함께 시간을 보내며 유무형의 자원을 길어 올 리는 일이 아니었을까?

'반지하'의 운영자였던 돈선필 작가는 미술가가 되기 위한 요건이 무엇일지 고민하며 생활공간을 흰 공간으로 만들었던 것을 반지하의 시작이라 회고한다. 전시 기회 를 얻거나 기금을 받기 위해서는 포트폴리오가 필요하지 만 전시 경력이 있어야 포트폴리오에 넣을 거리가 생기 는, 흡사 경력이 있어야 취업을 하지만 취업을 하지 못

해 경력이 없는 사회초년생의 진퇴양난과 같은 결일 테다. 흰 벽 곁에 작업을 두고 촬영할 요량으로 정비한 이 작은 공간을 동료에게 내어주기 시작하면서 이곳은 비로소 '오픈베타공간 반지하'가 되었고, 작업을 테스트하러 들른 '사용자'와 이들의 활동을 관찰하며 기록하는 '관리자' 간의 모종의 원칙도 자리를 잡게 된다. 반지하의 텀블러 페이지에는 쉰아홉 개의 프로젝트에 대한 기록이 남아 있다. 관리자는 관객이라기보다 구경꾼 내지는 호기심 많은 동네 주민 마냥 사용자와 나눈 대화와 그곳에서 일어난 일에 대한 관찰 기록을 남긴다. 흔한 전시 소개 포스팅에 나올 법한 작가나 작품에 대한 소개문은 생략된다. 심지어 작가의 이름조차 찾아볼 수 없다. 누군가가 반지하에서 했던 프로젝트를 실패로 판명 짓고 없던 일로 취급하더라도 문제될 것은 없다. 이곳은 완성된 무언가를 선보이고 이력에 한 줄을 더하는 장소가 아니라 누군가 현재진행형인 무언가를 펼쳐내면 약속이라도 한 듯 모여들어 함께 바라보는 시간이 축적되는 곳이다. 다시 말해, 아무 일도 일어나지 않을지도, 하지만 그렇기 때문에 모든 것이 가능할 수도 있는 지대다.

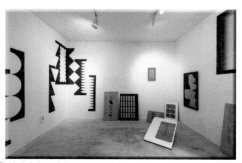

반지하의 쉰아홉 번째이자 마지막 프로젝트인 «Unused Space»의 전경. 사진 제공: 돈선필

언급한 사건들은 각기 다른 조건과 운영 방식을 기반으로 벌어졌지만, 동료와 함께 존재하는 것을 일관된 주제나 메시지를 제시하는 것보다 우선시했다는 점에서 당시의 비물질적 환경을 대변한다. 마치 서로 등을 대고 있는 것처럼 서로 다른 곳을 보며 다른 것을 만들고 있

지만 같은 공기를 마시며 접점에서의 진동과 온기를 느끼고 있는 순간. 2016년 2월, 문래예술공장에서 파트타임스위트가 진행한 상영회는 한 시간도 채 되지 않는 시간 동안 그러한 얽임의 경험을 가능하게 했다. 《멀티스크린 싱크로나이즈드 뮤직 비디오 상영회 XXX》는 파트타임스위트가 만든 음악에 다섯 명의 창작자가 개입해 제작한 영상을 다룬 행사였다. 다섯 점의 영상이 순차적으로 상영되는 대신 동시다발적으로 활성화되어 한 영상 (X')이 다른 영상(X'')과, 그리고 또 다른 영상(X''')이 마치 시청각적 자극을 주고받는 것 같았다. 화면을 보고 있는 관객은 단 하나의 영상에 집중하기도, 그렇다고 상영 중인 모든 영상을 한꺼번에 보기도 어려웠다. 한편에 가짜 손톱과 끈적이는 슬라임의 질감이, 그 옆에는 흘러가는 차창의 풍경이, 또 그 아래는 휘몰아치는 디스코팡팡의 원색들이 흘러갔다. 정해진 시간이 지나면 같은 공연을 보러 왔지만 서로를 알지 못하는 '우리'는 선택적으로 자극을 수용하며, 각자의 잔향을 안고, 전혀 다른 기억을 가지고 떠난다. 하지만 익명의 우리가 그동안 그곳에 함께 있었다는 사실은 변하지 않는다.

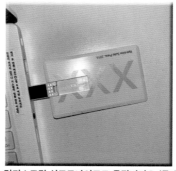

파트타임스위트의 《XXX: 멀티스크린 싱크로나이즈드 뮤직비디오》(문래예술공장, 2016) 때 구입한 USB.

공연이 마치고 나가면서 뮤직비디오를 다시 보고 싶어 한정판 USB를 구매했다. 몇 년이 지나 재생해보려 했지만, 컴퓨터가 저장 장치를 도저히 읽어내지 못한다. 특정한 시공간, 빛과 공기를 공유하면서 자리 잡는 공동의

경험은 언어로 재고하기 어려울 뿐만 아니라 재현해낼 수도 없다. 당시를 경험한 한 줌의 사람들이 무언지는 모르겠지만 그때 재미있었던 것 같다고 회상한들 그것의 정체를 밝히기도, 그때의 에너지를 꺼내 동력으로 삼을 수도 없는 일이다. 데이터를 읽어들일 수 없는 *USB*처럼 재생 불가 상태로 그저 존재할 따름인 기억들. 명징하게 요약되지 않은 문장은 살아남기 어려운 걸까? 사라지지 않기 위한 모든 노력은 오히려 시간을 빨리 돌려버리는 역효과를 낳게 되는 걸까? 상영회 «*XXX*»의 영상을 다시 보지 못하게 된 것이 오히려 다행이라 안도한다.

신기루와 롤 케이크

젊은 창작자가 모여서 흥미로운 사건을 만드는 일은 당연히 서울뿐만 아니라 전 세계 곳곳에서 일어나는 일이다. 2010년대 끝자락, 그러니까 신생공간이라 불리던 시공이 사실상 종결된 시점에 독립적인 예술 실천에 대해 연구하다가 비행기를 타고 서울까지, 그리고 내 앞까지 오게 된 큐레이터나 연구자를 종종 만났다. 문제의식과 알고 싶은 것이 분명한 이들은 질문도 그만큼 직설적이다. 신생공간은 어떻게 정의할 수 있나? 신생공간의 주인공은 누구였나? 신생공간은 기성 미술계의 어떤 점에 대해 비판적이었나? 신생공간은 한국 미술계에 어떠한 변화를 가져왔나? 지금도 신생공간 운동은 계속되고 있나? 그렇지 않다면, 왜 이 운동이 종결되고 말았나? 실패의 원인은 무엇인가? 이러한 저돌적인 질문 앞에 나는 결론에 도달하지 못한 채 사소한 에피소드를 늘어놓기 일쑤였다. 내가 2015년에 산 먼지 보여줄까? 5년 전에 엄청 재미있는 전시가 있었는데… 아, 미안. 그 공간은 이제 없어져서 방문할 수 없어. 맞다, 꼭 알아야 될 상영회가 있었는데… 앗, 자료집 같은 건 없어. 아마 인터넷에 검색해보면 나올 텐데… 링크가 없어졌다고?

　내가 신생공간 운동의 당사자라기보다 관객이었기 때문에 이야기를 꺼내기 조심스러운 부분도 있었거니와 언어적, 문화적 장벽으로 인해 원천적으로 소실되는 내용

이 있었을 것이 분명하다. 하지만 그보다 외국인에게 신생공간을 설명하는 것이 난감한 더 핵심적인 이유는 이 움직임을 외부자에게 설명할 언어가 개발되지 않았다는 점 때문이다. 애초에 단일한 중심이 있었던 것도 아니고, 오래 지속되지도 못한데다가 그 동력이 다한 시점에서 살펴보니 미술의 제작과 전시, 판매와 구매를 관장하는 제도와 체제에 영속적인 변화를 일으켰다고 보기도 어려웠으니 말이다. 그 시공간은 희미한 흔적기관처럼, 무언가 있는 줄 알았지만 막상 다가가보면 사라지는 신기루 같이, 홀린 듯 스스로를 던졌던 새벽 끝에 찾아오는 회한과 더불어 흩어져가고 있었다. 모두가 어느 정도 같은 마음일 거라 생각했던 찰나가 지나간 뒤 서로 간에 끝없이 벌어지는 거리를 확인하며 2020년대를 바라보고 있었다.

그러니 여러 변명과 함께 당대 자생적인 움직임에 대한 텍스트가 영문으로도 수록된 거의 유일한 책을 조심스럽게 꺼낼 수밖에 없다. 바로 2016년 서울시립미술관에서 열린 《서울바벨》(서울시립미술관, 2016.1.19–4.5)의 도록이다. 《서울바벨》은 당시 한국 동시대미술을 세대별로 세 가지 색깔로 나누어 조명하는 삼색전 중 유망 작가에 집중하는 'SeMA 블루'의 일환으로 기획됐다. 이 기획은 "서울시 도심 곳곳에서 자생적으로 생성되고 있는 예술플랫폼"이라는 넓은 범주를 다룬다고 표명했지만, 다들 이 전시를 신생공간에 대한 전시로 간주하는 듯했다. 아카이브 봄,* 지금여기,** 합정지구, 기고자,*** 800/40, 300/20, 200/20**** 등 느슨하게 신생공간으로 묶이던 미술공간부터 소규모 디자인스튜디오와 콜렉티브를 포함한 열일곱 개 팀이 할당된 공간에 각자의 방식대로 프로

*2007년부터 2020년까지 운영된 독립공간. 다양한 장르의 예술생산자의 교류공간으로 삼청동에서 시작한 이래로 와룡동과 효창공원 인근 건물로 두 차례 근거지를 옮겼다. 2016년 효창공원역 부근 한 건물에 자리 잡은 아카이브 봄은 카페 및 바를 겸하는 전시공간으로 운영되었다.

젝트를 선보였기 때문에 균형 잡힌 전시라기보다 작은 전시 여럿이 군집을 이루고 있었다.

한번은 전시를 보러, 다른 한번은 토크를 들으러 방문했지만 기억에 강렬하게 남는 것은 없었다. 원래대로라면 서울 시내를 가로지르는 여정을 감내해야 갈 수 있는 여러 공간이 교통이 편리하고 쾌적한 미술관에 한데 모여 있어 반가운 마음과 그만큼 고생하는 재미가 반감되어 괜히 서운한 마음이 포개졌을 따름이다. 흥미진진했던 것은 그곳에서 일어났던 사건 자체보다 «서울바벨»을 둘러싼 사람들의 반응이었다. 당시 작은 공간을 홈질하듯 쏘다니던 관객들은 서울 전역으로 흩어지는 대신 서소문동으로 모여들었다. 이들은 같은 미술관 다른 층에서 성

**서울시 창신동에 위치한 전시공간으로, 2014년부터 2016년까지 운영되었다. 해발고도 70미터에 위치한 봉제 공장을 개조한 것으로, 운영진의 작업실이자 프로그램 공간, 전시장으로 활용되었다. 주로 사진 매체를 다루었다.

***서울시 대흥동에서 2015년 4월부터 2017년 12월까지 운영된 미술공간이다. 2015년 9월, 임대인의 일방적인 통보로 공간을 옮긴 바 있다. 기획자 및 비평가의 역할을 강조한 전시 및 프로그램을 지향했다.

****공간의 보증금과 월세를 그대로 이름으로 가져온 800/40, 300/20, 200/20은 세운청계상가와 대림상가에 자리한 공간이다. 두 작가가 작업실을 오픈하면서 시작된 800/40은 2015년 세운상가로 이전해 전시 플랫폼으로 운영되었다. 이로부터 파생된 300/20은 예술 작품을 판매, 유통하기 위한 공간, 그리고 200/20은 서점의 형태로 텍스트를 파는 공간으로 운영되었다.

황리에 진행 중이던 «스탠리 큐브릭»은 굳이 들르지 않거나 소셜미디어에서 언급하지 않았다. 원래부터 찾아다니던 신생공간이 단지 위치만 잠시 서울시립미술관으로 옮겨진 것처럼 행동한 것이다.

동시에 젊은 작가의 설익은 '미술관 진출'을 아니꼬운 눈으로 보는 기성 비평가의 사설이 쏟아졌다. 미학적 성취가 아닌 주변적인 맥락이 기준이 되어 수준 이하의 작품이 떼거리로 미술관 문턱을 넘은 것은 다분히 문제적이라는 것이다. 이러한 평가는 대체로 신생공간을 비롯한 2010년대 소규모 그룹 활동의 맥락을 미술사에 기입하기에는 시기상조라는 의견과 제도권 기관인 미술관이 트렌드를 좇기만 해서 되겠냐는 볼멘소리와 결을 같이했

다. 물론 90년대 및 2000년대의 대안공간* 운동에 비추어 보아 이러한 시도를 좀 더 촘촘히 해석하려는 축도 있었다. 미술관을 절대적인 권위의 공간으로 보지 않는다는 점에서 이들은 《서울바벨》이 포착하려는 움직임에 더 온정적이기는 했다. 하지만 한쪽에서는 대안공간 운동과 달리 분명한 문제의식이 결여된 채로 너저분한 모습을 보여주었다며, 다른 한쪽에서는 사고를 치려면 대안공간 세대처럼 제대로 쳐야 하는데 너무 얌전하게 둥지를 틀었다고 평가하며 아쉬

*90년대 후반에 동시다발적으로 등장한 비영리 미술공간으로, 당시 미술 제도 및 시장 바깥의 영역을 적극적으로 포섭, 증진하고자 했다. 권위적이고 경직된 주류 미술에 대한 대안을 표방하며, 장르를 넘나드는 실험적인 예술 및 신진작가 지원, 시의적인 담론 생산 등에 기여하고자 했다. 이후 주류 미술이 대안공간의 시스템 및 역할을 점차 흡수하고, 국가의 공적 자원 투입이 확대되면서 대안공간의 '대안적' 성격에 대한 반성이 대두되었다. 현재 대다수의 대안공간이 해체되었거나 공간의 성격을 정비하여 운영되고 있다.

움을 토로했다. '어른들'의 참견에 발끈한 '젊은이들'도 가만히 있지 않았다. 온라인 플랫폼에 빠른 속도로 반박 의견들이 업로드되었다. 이로써 공중파 방송과 일간지, 주요 미술 잡지와 웹저널, 블로그, 트위터와 페이스북 등 서로 다른 미술계를 그려가던 채널들이 갑자기 같은 사건에 대해 갑론을박하는 진귀한 풍경이 펼쳐졌다. 전시가 진행되던 동안 매일 아침마다 '서울바벨'을 검색하고, 누가 이 논쟁에 참전했는지를 확인하는 재미가 쏠쏠했다.

세대를 막론한 논객이 등판하여 기성 제도와 대안, 예술적 성취와 평가 기준을 가로지른 난장 토론이 한창일 때, 《서울바벨》의 참여자는 무얼 하고 있었을까? 혹자가 걱정한 것처럼 미술관에 진입을 큰 부담으로 여기거나 대단한 기회를 얻었다고 생각하지 않는 것은 분명했다. 참여 공간 중 하나는 토크에서 사무실을 이사하게 되어 난감하던 차에 잠시 머물 공간이 생겨서 잘됐다며 전시장을 한시적인 사무공간으로 삼았다. 다른 공간들도 원래부터 하려던 프로젝트를 단지 장소만 옮겨 진행한다

는 태도로 일관했다. 이번 기회를 발판으로 삼겠다는 야

심이나 세대를 대표해 변혁을 일으켜보겠다는 의욕은 찾
아보기 어려웠다. 참여 집단의 심드렁한 태도는 이 모든
활동이 제도권 공간에 수월하게 진입하려던 전략이었을
것이라는 해석을 무색하게 할뿐만 아니라 미술관에 들러
붙어 있는 욕망을 반사해 보여주었다.

이처럼 다분히 현실적이고 무심한 마음가짐은 신생공
간이라 불리던 곳이 하나둘씩 문을 닫으며 동력을 잃어
가던 상황에 기인하기도 하지만, 점차 확장되던 제도적,
심리적 평평함 때문이기도 하다. 이때 평평함은 여러 방
식으로 해석할 수 있는데, 창작자 앞에 놓인 사다리에
대한 불신 혹은 소멸을 생각해볼 수 있다. 미술대학에
서 교육을 받고, 평판이 좋은 공간에서 개인전을 n회 치
르고, 레지던시 프로그램과 여러 공모를 통과한 후, 갤
러리 전속 작가가 되고, 미술관의 초청으로 대규모 전시
에 여러 차례 참여하고, 권위 있는 미술상을 수상하고,
국제적인 작가가 되는 필수의 길. 하지만 정해진 상승의
경로는 2000년대 후반 경제위기로 인해 더 이상 장담할
수 없게 되었다. 일찍이 두각을 드러내 그림을 잘 팔아
적당히 윤택하게 살 수 있다는 환상은 미술 시장이 붕괴
한 시점에 졸업한 이들에게는 허락되지 않았다. 성장과
상승의 서사는 고장 났다. 그렇다면 더 이상 제도권의
승인을 선망할 필요도, 권위 있는 인물의 발탁이나 추천
을 기다릴 이유도 없다. 올라갈 수 없다면 오히려 즐겁
게 게걸음 치는 것이 현명한 처사일지 모른다. 수평적
인 관계 속에서 동료들과 작업에 대한 직접적인 피드백
을 주고받고, 재미있는 무언가를 끊임없이 도모하는 공
동의 정서가 있다면 그것으로 이 시기를 충분히 함께 날
수 테니.

개인에게 주어진 수직적 환상이 무력화될 때, 미술 제
도의 지도 또한 재편된다. 국공립 미술관이나 주요 사

립 아트센터의 전시라고 해서 반드시 가야 할 필요는 없다. 심지어 참여를 제안받는다 해도 무조건 응하지 않아도 된다. 저명한 비평가의 의견이 언제나 옳은 것은 아니며, 권위 있는 기획자의 요구를 무조건 받들어야 하는 것도 아니다. 한 창작자의 활동은 일직선의 상승 곡선을 그리기보다 병렬적으로 산개되는 양상을 보인다. 커리어가 '작은' 공간에서 '큰' 공간으로 '업그레이드'되는 것이 아니라 국공립기관과 독립공간, 상업 갤러리와 비영리 공간을 왕복하며 펼쳐진다. 이러한 재편은 세대적 단절을 의미하기도 한다. 줄을 잘 선다고 자리가 보장되는 것이 아니라면, '선생님'과 '선배님'의 허용 혹은 의견을 구할 이유도 없다. 나아가 미술사적 유산에 나의 현재 실천을 덧대어 해석할 필요도 없어진다. 시급한 일은 동료를 참조점 삼아 서로의 성장을 자극하고, 시시각각 변화하는 현실에 몰입하는 것일 테다.

이러한 수평성은 작품의 제작 과정에도 반영된다. 2019년, 을지로 소재 독립공간 ONEROOM*에서 강정석의 드로잉 전시 «Roll Cake» (ONEROOM, 2019.8.7-8.24)가 열렸다. 강정석 작가가 지금까지 해왔던 드로잉을 총체적으로 선보이고 판매하는 자리였는데, 그중 하이라이트는 롤 케이

*서울 을지로에 2017년 3월 개관한 전시공간이다. 전시, 상영회, 세미나 등 활동을 진행했고, 작품 프로덕션과 출판, 작품 판매의 영역으로 활동 범위를 확장해왔다.

크 드로잉이었다. 과거 영상을 편집할 때 적용한 방법론이 다이어그램과 메모로 정리되어 있는 이 드로잉은 확대되어 전시의 한 벽면을 채웠다. 층층이 쌓인 시루떡

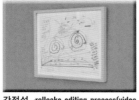

강정석, ‹rollcake editing process(video editing note)›, 2014, 종이에 펜, 연필, 20.6 x 23.5cm. 촬영: 김익현, 제공: 강정석

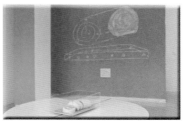

강정석의 «Roll Cake» (ONEROOM, 2019.8.7-8.24) 전시 전경. 촬영: 김익현, 제공: 강정석

도, 속이 있는 송편도 아닌 롤 케이크. 선형적인 시간선 상에서 시퀀스가 매끄럽게 펼쳐지는 일반적인 방법이나 전달하고자 하는 속내용과 그것의 겉포장을 철저히 분리 하는 사고방식을 탈피한 작법이다. 롤 케이크의 층을 구 성하는 생각은 친구의 삶에서 느끼는 무기력과 그것을 엉뚱한 상상으로 벗어나려는 충동이다. 이러한 내용은 설득력을 얻기 위한 전략을 구사하기보다 적당히 펼친 다음엔 돌돌 말아버린다. 인과관계와 시퀀스의 질서는 굳이 중요하지 않다. 다만 그 결과물이 롤 케이크의 단면 처럼 "정답고, 귀엽고, 소박하고, 적당히 예의(있고) 맛 있는" 것이 된다는 점이 중요하다. 내용의 깊이를 이해하 기를 강요하거나 주어진 상황을 솟아올라 극복해야 한다 는 강박은 없다. 있을 것이 다 들어 있는, 여러 맛이 한 꺼번에 폭신하게 들어오는 롤 케이크 같으면 그만이다.

그 다음 혹은 그 위에 문제를 내려놓고 평평하게 펼쳐 놓고 본다면, 전시를 만들어가는 방식도 바뀌어야 한다. 전시를 만들기 위해서는 다양한 역할의 사람이 필요하 다. 전시의 규모가 커지고, 제도화된 기관일수록 각 참 여자의 역할은 전문 분야로 세분화된다. 하지만 미술관 의 부름을 기다리지 않고 직접 공간을 연 창작자는 때마 다 요구되는 역할의 모자를 쓰고 분주하게 움직인다. 작 가이자 공간 운영자, 기획자이자 홍보 담당자, 테크니션 이자 디자이너, 심지어 행정가이자 사업가까지 될 수 있 는 것이다. 한 사람이 영웅적인 큐레이터십을 발휘하기 보다 상황에 따라 역할을 나눠 가지는 동료와 함께 판을 짜는 전시 공법이 등장한다. 그 결과물인 전시는 한 사 람이 선택한 작품을 통해서 그가 하고자 하는 말을 만들 어가는 '저작'이 아니라 동시다발적으로 여러 사람이 개 입하여 공존하는 '판'이다.

그렇게 신생공간은 키메라 같은 것으로 부상한다. 때 로는 누군가의 작업실이 되었다가, 작품을 촬영하기 위

한 스튜디오 공간이 되고, 전시장이 되었다가 그것을 빌미로 사람들이 어울려 노는 장소가 되고, 작품이나 파생상품을 파는 진열대가 되기도 한다. 원래부터 그래야 하는 것은 없다. 하나만의 정답은 없다. 미술관, 갤러리, 대안공간 등 다양한 모델 중 어느 하나와 비교될 이유도, 그중 지향해야 할 모델을 골라야 할 필요도 없는 것이다. 그저 오늘 곁에 있는 사람들과 적절히 함께 할 수 있는 방안을 찾아갈 뿐이다.

하지만 젊은 창작자의 자발적인 활동에 대해 알고 싶다는 외부인에게 알록달록한 미술관 도록을 전달해주며, 한때 공유된 수평성은 한낱 신기루에 불과한 것이었나 생각한다. 미술관에서 하는 전시라고 해서 달리 어깨에 힘을 주는 참여자도 없었고 박수를 쳐주는 관객도 없었지만, 결국 모종의 대표성을 갖는 기록물을 생산해낸 것은 결국 미술관이었으니 말이다. 공유된 마음 혹은 동료 의식으로서의 수평성이 소실되면, 권위와 위계의 수직성이 부활하는 동시에 각 영역 사이의 경계까지 무자비하게 지워져버린 난감한 상황에 도달한다. 상업 갤러리와 독립공간이 전혀 구별되지 않은 채 예술공간지원사업의 기금을 받거나, 소수의 인원이 버겁게 운영하는 작은 공간에 마치 미술관이 감당해야 할 공적인 역할을 기대하고, 한때 즐거이 분담했던 온갖 역할은 당연한 것으로 창작자에게 요구된다. 심지어는 맥락은 소실되고 결과만 전수받은 바로 다음 세대가 첫 개인전은 반드시 신생공간류의 공간에서 해야 한다고 굳게 결심하거나 공간을 운영하는 것이 성공하는 작가가 되는 전략이라고 오인하는 일까지 생긴다. 앙 베어 문 롤 케이크의 촉감은 결코 공신력 있는 기관이 펴낸 출판물만큼 멀리 나아가거나 오래 머무를 수 없는 걸까? 비장하게 대안을 주창하는 대신 발 디딘 시공간에 머무르며 위보다 옆으로 확장했던 이들은 다들 지금쯤 어디에 가 닿았을까?

미끄럽고,
울퉁불퉁하고,
기울어진 땅

만남이 있다면 헤어짐도 있는 법. 2016년은 들여온 것보다 덜어낸 것이 많은 해였다. 그간 각종 미술 작품이나 사물, 그리고 전시 리플릿과 책자, 도록을 비롯한 각종 미술 서적으로 원룸에 불과한 거처가 터져 나갈 지경이었으니 대대적인 정리가 필요하던 차였다. 처분의 계기는 의외의 사건에서 비롯됐다. 그해 10월, 트위터에서 미술계 내 성폭력에 대한 고발이 시작되었고, 그 이후로 수개월간 폭로와 해명 혹은 사과문이 매일같이 이어졌다. 미투 운동보다 먼저 시작된 #미술계_내_성폭력 해시태그 운동이었다. 가해자로 지목된 이들이 참여했던 프로젝트와 관련된 모든 것은 순식간에 색이 바랜 것처럼 껄끄러워졌다. 종잇조각에 불과한 것부터 부피를 꽤나 차지하는 물건까지, 하나하나 끄집어내며 간직할 것을 솎아냈다.

온라인 플랫폼에서 이어진 고발은 여러 차원에서 충격적이었다. 그 전까지 소셜미디어는 창작자와 매개자가 서로 가볍게 연결되고 새로운 일을 도모할 수 있는 평평한 땅으로 느껴졌다. 실명과 출신 성분을 드러내지 않고, 임의의 프로필을 내걸어 여러 계정을 운영하는 일은 놀이이자 신생공간의 핵심적인 작동 원리였다. 이처럼 불투명성을 기반으로 한 유희는 오프라인으로 확장되어 통상 현실세계에서 작동하는 위계질서를 무력화하곤

했는데, 만나자마자 나이나 출신 학교와 학번을 묻고 위아래를 가늠하는 일은 당연히 생략됐고 심지어 이름조차 묻기가 어색하게 느껴졌다. 하지만 줄지은 성폭력에 대한 폭로로 인해 이 땅은 별안간 질척하고 기울어 있는, 한눈에 파악하기 어려운 위험이 도사린 곳으로 탈바꿈했다. 어쩌면 바뀐 것은 전혀 없는데, 단지 내가 단단히 착각을 했던 걸지도 모른다. 상당수의 폭로가 권력형 성폭력에 대한 것이었는데, 경력 있는 큐레이터와 작가 지망생, 교수 및 강사와 학생 등 위계를 전제로 한 가해는 막연하게나마 '우리'라고 불렀던 공동체가 과연 존재했는지 의심하게 했다.

사례 중 하나는 신생공간 움직임에서 빠질 수 없는 한 큐레이터에 대한 고발이었다. 피해자에게 접근했던 주요 경로가 소셜미디어의 메시지였는데, 작업에 관심이 있다며 다가와 사적인 만남을 종용하는 식이었다. 당시에는 소셜미디어 계정을 통해 창작자의 작업과 활동을 접하고, 다이렉트 메시지를 주고받으며 서로 더 알아가거나 협업을 도모하는 일이 종종 있었다. 나 또한 포스팅으로 접한 작업을 직접 보고 싶거나 구매하고 싶을 때 용기내 메시지를 보낸 경험이 있었다. 하지만 이러한 연결고리가 가해의 통로가 될 수 있다면, 이야기는 달라진다. 협업을 요청하는 '정식' 경로와 절차는 무엇인가? 뚜렷한 목적 없이 대화를 나눠보자는 메시지는 사적인 연락인가, 향후 협력의 가능성을 타진하고자 하는 공적인 제안인가? 소셜미디어나 독립공간처럼 공과 사, 위와 아래, 원칙과 규율이 희미한 곳에서 피해가 발생하면 어디에 호소할 수 있는가? 이처럼 우리가 어떻게 연결되고, 함께 일하며, 문제를 해결해야 할지 확신할 수 없는 상황에서 소셜미디어는 공론장이 되었다. 갈 길을 잃은 호소가 느슨하게 연결된 모두에게 희미한 책임을 묻는 네트워크를 타고 퍼져 나갔다.

　　후속 조치 역시 한때 매끈하고 평평하다고 믿었던 지반과 연약한 연결망에서 이루어졌다. 직함이나 지위를 부여하는 단단한 조직이 아닌 마치 구름 같이 성긴 네트워크에서 위계형 폭력이 가능했다면, 그것은 애초에 그 기반이 매끈하기보다 울퉁불퉁하며, 평평하기보다 기울어져 있다는 것을 보여주는 게 아닐까? 또 다른 피해를 방지하기 위해서는 가해자의 무기, 즉 그를 향해 쏠려 있는 관심과 기회를 끊어내야 한다는 데 여론이 모여들었다. 신생공간 활동이 경제적인 이윤이나 사회적 지위를 가져다주지는 않았지만 '관심'이라는 새로운 종류의 자본을 나눠 가질 수 있게 했다는 관점이 등장한 것이다. 설령 가해자가 법적인 처벌을 받는다 해도 여전히 그를 팔로우하고, 그의 활동에 관심을 가지며 소비하는 집단이 있는 이상 그를 무력화할 수는 없으니 말이다. 이어진 것은 일종의 불매 운동이었다. 가해자가 직접 참여한 것은 물론이고 그가 조금이나마 관여한 모든 프로젝트의 파생물은 더 이상 피드에 노출되거나 판매되어서는 안 될 것이다. 가해자로 지목된 이들이 참여한 프로젝트와 출판물 리스트가 공유되고 유통이 중단되는 데까지는 긴 시간이 걸리지 않았다.

　　수년간 모아온 전시 핸드아웃과 책자, 도록, 물건, 심지어 작업을 꺼내 보며 버릴 것과 잠시 보이지 않는 곳으로 유배할 것, 그리고 거리낌 없이 보관할 수 있는 것을 분류했다. 부푼 마음이 담겼던 물건에 쓴 마음과 분노가 들러붙는다. 몽글몽글한 순간을 얼려 두었던 사물을 아무리 다시 들여다보아도 그때의 나를 찾을 수 없다. 같은 시간을 통과한 이들은 이제 거론할 수 없는 인물과 사건을 공유하게 되었다. 무언가 신나는 일이 벌어질 것만 같았던 기대감이 사실 누군가의 고통과 공존하고 있었다는 것을 의식한다면, '우리'는 이전과 같을 수 없다. 서로의 신원을 확인하지 않고도 같은 곳을 보

고 있다면 함께 할 수 있다는 개방성은 불신으로 대체된다. 누구든 공간을 열고 흥미로운 일을 도모하는 기동성에 제약이 걸린다. 학연이나 지연에 얽매이지 않는 우연한 만남에 거는 기대감에는 검증되지 않은 접선에 대한 두려움이 드리운다. 큰돈을 벌거나 유의미한 커리어의 성취를 얻지는 못해도 큰 재미가 남는다고 믿었지만, 흥의 기억은 변질되고 감당할 준비가 되지 않았던 책무가 안겨진다.

일련의 고발은 적잖은 충격과 혼란과 더불어 변화에 대한 희망과 연대의 가능성을 안겨주었다. 문화예술계 곳곳에 피해자와 연대하고, 앞으로 이러한 일이 반복되지 않도록 문화적, 제도적, 법적 차원에서 변화를 촉구하는 목소리가 모여들었다. 하지만 이내 온라인 플랫폼에서 이뤄진 고발은 가해자로 지목된 이들이 전개한 법적 보복에 하나둘씩 자취를 감췄다. 한편에서는 거센 불매 및 퇴출 운동의 대상이 되었던 이들이 몇 넌 지나지 않아 미술계에 복귀했고, 다른 한편에서는 공론화 과정에서 치열한 진실 공방이 이어져 피해자와 가해자를 구분하는 선이 매일같이 다시 그려지기도 했다. 온라인 플랫폼에서 이전처럼 동료를 찾기는 어려워진 것이 분명한데, 갈수록 무언가를 호소할 수 있는 공론장의 역할까지 약해지고, 한때 함께 분노하고 슬퍼했던 일에 대한 포스팅은 이미 삭제되었거나 찾아보기 어려운 지경에 이르렀다. 마치 거대한 망각의 구덩이가 가득한 질척이는 땅 위에 남겨진 것 같았다.

뿐만 아니라 본격적인 광고 플랫폼으로 부상하면서 미술계뿐만 아니라 더 큰 세계에서 소셜미디어는 이미 다중 정체성과 불투명성을 기반으로 한 놀이터로서는 균열을 맞이하고 있었다. 브랜드는 너 나 할 것 없이 비인격의 계정을 만들어 공격적인 마케팅을 시작했고, 피드에 화려한 시각적 자극을 쏟아냈다. 게다가 갈수록 각 플랫

폼은 수익 창출을 본격화해 더 많은 광고를 더 효율적으로 가시화하는 데 전력을 다했다. 해시태그 운동이 소셜미디어를 공론장으로 전환했다면, 소셜미디어의 상업화는 온라인 플랫폼을 하나의 커다란 스팸 게시판으로 만들었다. 소셜미디어의 알고리즘은 더 이상 내가 좋아할 만한 미술공간이나 창작자의 계정을 소개해주지 않는다. 대신 낮밤으로 내 말소리를 훔쳐 듣고 귀신같이 필요한 상품을 눈앞에 들이미는 카탈로그가 되었다.

이러한 흐름 속에서 공식적인 홍보 채널에 접근할 수 없는 작은 공간뿐만 아니라 국공립 기관과 사립 미술관, 상업 갤러리 등 미술계의 주요 플레이어들이 소셜미디어 채널을 본격적으로 운영하기 시작한다. 창작자가 운영하는 작은 공간과 미술대학교, 주요 정부 기관 산하 아트센터와 상업 갤러리, 대관으로 수익을 올리는 말만 갤러리인 텅 빈 공간과 아트페어 등의 공간이 구별 없이 피드에 자신을 홍보한다. 작은 독립공간에서 농담처럼 팔던 B급 감성의 포스터와 멀끔하게 꾸며진 공간에서 판매하는 인테리어 소품으로서의 포스터를 구분할 수 있을까? 젊은 창작자와 매개자가 의기투합해 개최하는 소규모 판매 행사와 대기업 주관으로 새로 등장한 아트페어에 참여하는 작가군이 겹친다면, 이쪽과 저쪽의 차이는 무엇인가? 작품 판매를 주수입원으로 삼지만 국공립 기금의 수혜를 받는 '독립'공간과 상업 갤러리는 어떻게 다른가? 미술계를 구성하는 수많은 주체들이 구별되지 않은 채 몇 초의 간격만 두고 우리 눈을 스쳐 지나친다. 상당한 체급 차와 지향점의 각은 지워지고, 모두가 같은 크기의 칸 안에 고이 담겨 있다.

이러한 충격과 전환은 신생공간과 《굿-즈》, 그리고 포스트-《굿-즈》 움직임의 관객이자 소비자였던 나의 위치를 돌아보게 했다. 그간 나의 발걸음과 소비는 어디를 향하고 있었던 걸까? 작품을 구매하고 되팔며 차익을 노

리기보다 그저 어떤 사건에 대한 목격자가 되고, 그 증거로서 미술 사물을 들여왔던 행위는 무엇을 의미하게 될까? 포장지를 끌러 한데 펼쳐 놓은 것들을 바라본다. 새삼스럽게 그 물건이 어디서 왔는지, 누가 만들었는지를 떠올려본다. 특정한 시간의 단면을 수집한 것에 불과한 것이라 생각했던 것 중 여성 창작자가 만든 것이 대다수라는 것을 발견한다. 의식적인 선택은 아니었지만, 나에게 생산적인 자극을 주고, 좋은 미술을 추구하게 하는 물건을 만들어낸 여성 동료의 얼굴들이 떠오른다. 지극히 당연하지만 그동안 놓치고 있었던 무언가를 발견한 듯하다.

물론 소비가 정체성과 완전히 일치될 수는 없고 그 사이를 벌려 놓기 위해 안간힘을 써야겠지만, 오늘날의 소비는 불가피하게도 시간과 관심, 돈을 어딘가로 향하게 하는 선택을 아우르는 활동이 되었다. 나의 소비와 그 결과물에 대한 처신은 나의 관심과 애정(혹은 애증), 기대감을 보여주는 증거물이 될 것이다. 그러니 무언가를 집에 들인다는 것은 한순간의 즐거운 소비 경험을 넘어 일정 정도 책임을 지는 행위가 된다. 많은 시간이 흘러, 이 사물이 하나의 군집이 된다면 그것이 무엇을 말하게 될지 궁금하고, 또 두렵다. 동시에 바로 이러한 두려움을 안고, 보다 의식적인 선택을 해야 한다는 것을 받아들일 수밖에 없다. 물론 이 과정이 마음에도 없는 당위를 억지로 만들어내 나를 검열하는 불행으로 향하기를 원치 않는다. 다만, 이미 내려온 선택 기저에 있는 무의식적인 기준을 발견하며 더 다듬는 것이 될 수 있다면 좋겠다.

개인적인 선택의 기준을 돌아보는 동시에 과연 '우리'가 무엇을 놓치고 있었던 건지 생각한다. 시간이 지나야만 보이는 것들이 있게 마련이니까. 어느 시점에는 새로운 세대의 특징이자 대안적인 제스처로 보였던 무위

의 유희는 결국 더 큰 파도 앞에서 아무런 저항이 되지 못했던 걸까? 아무도 초청한 적 없지만 제멋대로 나 또한 포함한다고 여겼던 '우리'라는 희미한 공동체는 과연 무엇이었을까? 누구에게나 열려 있다고 막연히 생각했던 집단이 실은 누군가를 배제하고 있었던 걸까? '우리'는 소위 등용문이라 할 만한 진입 장벽이 허물어진 듯한 환상을 딛고 모인 사람이었던 것만은 분명하지만, 그 빈칸을 동질성이라는 미묘한 기준이 대신했던 건 아닐까? 물론 변화를 일으키는 흐름은 한 방향으로의 폭발적인 추동을 필요로 하지만 이제 흔적조차 찾아보기 어려워진 가닥들을 쓸어보며 나와는 다른 이들을 불러 모을 여력이나 상상력이 부족했던 건 아닌지 돌아본다.

한편 누구든 참여하고자 하는 사람이 과거의 기억을 내려받을 수 있을 때 비로소 반성은 공동체적인 것이 될 수 있을 것이다. 신생공간이라는 명칭만 남고 그것이 뿜어내던 기운이 망각의 비탈을 미끄러져가는 지금, 문화예술의 생산과 소비의 간극은 끝없이 벌어지는 것만 같다. 신생공간의 주요 관객은 사실 역시 공간을 운영하거나 창작 활동을 하는 이들이었다는 점은 한편으로는 새로운 관객층을 발굴하지 못한 채 공회전을 했다는 자조로 이어질 수도 있지만, 다른 한편으로는 창작을 위한 대안적인 생태계를 이루는 데 큰 기여를 했던 것이 사실이다. 관객이 곧 잠재적인 참여 작가이자 미래의 공동 운영자일 수 있었던 때를 뒤로한 현재, 미술공간의 운영자는 서비스 제공자이며 관객은 수입의 원천인 소비자가 된다. 운영자는 소비자의 입맛을 노리며 수익 모델 창출에 골몰하는 사이 관객은 돈과 시간을 들여 찾아왔으니 그만큼의 값을 하는 볼거리를 요구한다.

그럼에도 불구하고. '우리'는 또 다른 방식으로, 전혀 다른 이들과 연결되어 다시 '우리'를 발견해야 할 것이다. 미끄럽고, 울퉁불퉁하고, 기울어진 땅에서 함께

목격한 일련의 사건이 우리를 위축시키기보다 오히려 더 용감하게 하기를, 보다 다양한 몸이 맞물려 뜻밖의 연결 고리가 생성되기를 바라며 그 에너지가 모여 무어라 지칭하기 어려운 움직임으로 융기하는 모습을 상상한다.

온갖 주방용품이 진열된 황학동 시장의 끝자락, 청계천이 보이기 직전 골목에 위치한 솔로몬빌딩 6층에 부채꼴 모양의 갤러리가 있었다. 이름은 공간의 모양을 따라 '케이크갤러리'였다. 2016년 5월, 그곳에서 이수경의 개인전 《F/W 16》이 열렸다. 오는 시즌의 신상 라인을 선보이는 쇼룸처럼 꾸며진 이 전시는 도시 속 형태와 표면을 남성 노인의 자세나 의복 등 패션의 문법으로 재구성했다. 자가용이 아니라 대중교통으로 도시의 면면과 마찰해야만 만날 수 있는 도시의 단면들이 패브릭 조각과 믹스앤매치 오브제로 거듭났다. 기묘하지만 귀엽고, 친근해 보이지만 마냥 가까이할 수는 없는 덩어리들은 이 도시를 외면하고 싶은 동시에 불가항력적으로 끌려 들어가게 되는 이중성과 긴장감을 품고 있었다. 부대끼는 감각을 섣불리 해석하고 말을 붙이기보다 간격을 벌려 있는 그대로 마주하고, 나아가 전혀 다른 방식으로 볼 수 있게 한 것이다. 벼룩시장을 뚫고 갤러리를 찾아갈 때의

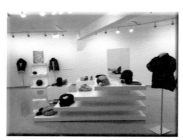

«이수경 개인전: F/W 16»(케이크갤러리, 2016.5.26-6.26) 전시 전경.

번잡한 마음은 전시를 보고 나오자 긴밀한 관찰로 전환된다. 모든 것이 그대로인데, 다양한 형태와 질감이 손에 만져지듯 다가온다.

2014년부터 본격적으로 젊은 작가의 개인전 및 독립기획자의 프로젝트를 선보인 케이크갤러리는 2016년 말, 문을 닫았다. 얼마 가지 않아 프로젝트에 대한 정보와 작가 인터뷰가 실려 있던 웹사이트도 더 이상 접속이 되지 않았다. 이곳뿐만 아니라 언제든 찾아갈 수 있을 것 같던 공간들이 2010년대 중반을 기점으로 줄줄이 문을 닫았다. 창신동의 가파른 골목에 위치하여 사진작가를 집중적으로 소개한 '지금여기'도 비슷한 시기에 운영을 종료했다. 대흥동 소재 작은 공간 '기고자'는 내가 처음으로 기획자로서 전시에 참여했던 《허연화 개인전: 뷰포트》(2017.11.25-2017.12.24)를 마지막으로 소식이 끊겼다. '반지하'라는 공간을 알게 되어 2017년 여름에 방문했는데, 마침 그것이 공간의 마지막 전시였다. 6년간 통인동의 한 한옥 건물에 자리를 잡았던 '시청각'이 2019년 운영을 종료하자, 한때 익숙하게 지나쳤던 통인시장을 갈 일이 없어졌다.

많은 경우 2010년대 미술공간의 운영 종료는 공식적으로 공표되지 않았다. 문을 닫았다는 소문을 접하거나 어느 시점부터 전시 소식이 끊기면 그 마지막을 추측해 본다. 그러다 시간이 좀 더 흐르면 웹사이트 도메인 기간이 만료되어 몇 안 되는 기사나 블로그, 더 이상 관리하지 않는 소셜미디어 계정을 통해 겨우 전시 포스터와 정보, 작품 사진을 찾아볼 수 있을 뿐이다. 작은 미술공간들을 중심으로 서울의 지리를 파악하곤 했던 나는 공간이 사라질 때마다 한 동네가 지도에서 회색조로 변해버리는 듯한 상실감을 느꼈다. 공간이 위치한 건물은 여전히 그곳에 있고, 단지 용도가 변경되었을 뿐인데 다시는 찾아갈 수 없을 것만 같았다. 그곳을 지나는 버스 노

선과 골목에 있는 숨은 맛집, 전시를 열거나 닫을 때 간소한 다과가 차려지던 공간 앞 주차장까지 모두 나의 지도에서는 흐릿해진다. 서울 어딘가 뜬금없는 구석에 생겨난 미술공간과 이를 연결해주는 플랫폼이 활성화한 서울의 지도는 예고 없이 지워지고 다시 쓰기를 반복해야 하는 취약한 것이었다. 사라진 것은 물리적 공간뿐은 아니었다. 연락처도 모른 채 그저 '그곳'에 가면 볼 수 있던 사람들은 이제 어디서 만날 수 있는 건지 알 길이 없었다. 혹여 길을 가다 마주치더라도 아는 척 할 수 없을 것처럼 거리가 훌쩍 벌어졌다.

신생공간의 맥락에서 주목을 받았고 겉으로 보기에는 잘 운영되는 것처럼 보였던 공간조차 짧게는 2년, 길게는 5-6년 안에 문을 닫자 그 이유를 분석하려는 시도가 있었다. 월세의 상승으로 인한 재계약 포기, 높은 공공기금 의존도 및 운영난, 운영 주체가 제도권으로 편입되면서 공간 운영에 대한 필요 상실 등 당연해 보이는 이유가 언급되곤 했다. 하지만 '왜 문을 닫는가'가 아니라 어째서 이러한 공간이 열렸는지를 질문하는 것이 더 적절할 것이다. 수익성 사업을 진행하지 않고, 심지어 비용의 상당 부분을 사비로 부담하면서 서로의 작업 활동을 지지하는 공간이 한 도시에 동시다발적으로 발생한 것이 오히려 예외적인 상황이었다. 전시 기회를 얻기 어려웠던 신진 창작자들의 문제의식으로부터 탄생한 신생공간은 부담되지 않은 정도의 대관료를 받거나 그조차도 받지 않고 주변의 동료나 비슷한 상황의 창작자에게 공간을 내어주었다. 대가를 요구하지 않되 서로를 착취하지 않고, 금전적 거래가 아닌 다른 종류의 상호교환을 통해 형성된 관계망은 체계적 기반 위에 있었다기보다 같은 시기와 조건을 함께 겪는 이들이 무의식적으로 선택한 임시방편이었을지 모른다.

국가나 지자체 차원에서 계획하거나 대의명분을 중

심으로 모인 집단이 아니라 느슨하게 연결된 몇몇 사람이 의지를 가지고 시작한 미술공간은 생겼다가도 없어지게 마련이고, 오래 운영한다고 무조건 좋은 공간이라고 단정할 수도 없을 것이다. 특히 신생공간의 경우 애초에 장기간 지속하는 데 존재 의의를 두지 않았고, «굿-즈»가 자신의 묘비를 만들어놓고 시작했듯, 때가 되면 휘발되어 사라지는 것을 당연한 수순으로 이해하기도 했다. 이러한 가벼움과 휘발성이 공간이 빠르게 소멸된 이유가 될 수 있다면, 이는 처음부터 공간이 발생할 수 있는 조건이기도 했다. 서로를 반영구적으로 이어줄 강력한 권위와 원칙이 우선했다면 변화하는 여건에 유연하게 대처하기 어려울 뿐만 아니라 한 시점에 젊은 창작자나 기획자가 동시다발적으로 공간을 만들겠다는 결심을 할 수 없었을 것이다.

내가 처음으로 방문한 독립미술공간, 처음으로 기획에 참여한 공간, 처음 전시 리뷰를 써 잡지에 기고한 계기가 되었던 공간. 나의 처음을 함께 한 공간들은 지금 모두 문을 닫았다. 시간이 더 지나면 그 공간이 있었는지 여부조차 확실하게 알기 어렵게 될지도 모른다. 그러던 중 2010년대 신생공간을 주제로 한 학위 논문을 몇 편 발표되었다는 것을 알고 적잖이 반가웠다. 아직 매듭 짓지 못한 숙제를 뒤늦게라도 해보려는 듯 찾아서 정독하며 당시에는 희미했던 연결 고리를 추적하거나 서로 다른 입장의 차이를 발견하기도 했다. 미술사 연구의 주제가 되었다는 것은 신생공간이 그만큼 중요한 흐름이었다는 것을 증명해주는 일이지만 다른 한편으로는 그로부터 비평적 거리가 확보되었다는 뜻이기도 하다. 지나가버린 일이라는 것이다.

신생공간에 대한 분석과 논의가 비로소 가능해진 것 같은 이 시점에 현장에서는 신생공간이 열어준 시공과는 한없이 멀어지는 모순을 경험한다. 운영자와 참여자가

호혜적인 관계 속에서 작업을 만들거나 보여주고, 어떤 사건이 일어나도록 하는 임시적인 터로서의 맥락이 삭제된 채 어렴풋이 신생공간의 일종으로 인식되지만 과거의 그 신생공간과는 무관한 공간들이 새로 등장한다. 거친 공간의 상태와 간소한 운영 체제에도 불구하고 '신생공간 아닌 신생공간'은 젊은 창작자가 전시를 하고 싶은 공간이 된다. 신생공간의 맥락에서 호명되는 미술공간에서 전시를 하는 것 자체가 좋은 경력으로 인식되기 시작하면서 대관 문의가 쏟아진다. 게다가 매년 젊은 창작자를 대상으로 한 창작 지원금 및 독립공간을 위한 공공기금을 주수입원으로 보고 본격적으로 대관 사업에 뛰어든 새로운 공간도 생겨났다. 이전처럼 비용의 많은 부분을 자비로 부담하며 공공 기금은 물론 동료로부터 대관료조차 청구하지 않았던, 비교적 '열린' 방식의 운영을 지향한 (구)신생공간처럼 운영하다가는 자멸할 것이 명백하니 (신)신생공간의 방식, 그러니까 적절히 '닫힌' 전략을 구사하는 것이 틀렸다고 할 수 있을까? 그 누가 신생공간의 가치를 '순수하게' 지켜내라며 감히 단속을 하거나 그 이름을 게이트 키핑 할 수 있을까?

물론 그렇다고 모든 것이 끝난 것은 아니었다. 신생공간 시대는 천체 충돌과 같은 불가항력적이고 급작스러운 종말을 맞이한 것이 아니라 계절이 변하며 식생이 옷을 갈아입듯 점진적으로 다른 시간대로 이행했다. 반지하의 운영자는 상봉동을 떠나 다음 해 동료들과 성산동에 '취미가'라는 공간을 열었다. 취미가는 2021년 4월, 마치

COM, «The Last Resort»(취미가, 2021.4.10-4.25) 전시 전경. 촬영: 홍철기

마지막을 알리는 듯한 제목의 전시 «*The Last Resort*»를 끝으로 전시공간을 마무리하고, 기획사로 전환했다. 시청각은 2020년 용문동의 한 빌라 1층으로 옮겨가 연구공간과 사무실을 겸하는 공간인 '시청각 랩'을 열었다. 교역소의 운영자 중 한 명은 2017년 2월 을지로에 매 전시에 맞춰 인테리어 및 가구를 바꾸고, 관객이 다과와 함께 천천히 작품을 전시할 수 있는 쇼룸 콘셉트의 '소쇼룸'을 열었다. 2019년 소쇼룸은 북촌의 한 주택 건물로 장소를 옮기고 이름을 'SOSHO'로 바꾸었다. 이전의 상호호혜적 관계망이 다른 형태로 유지되기도 했으나, 공통적으로 공간의 모양새가 꽤 공을 들인 듯 깔끔해졌다.

2020년대에 들어서자 독립미술공간의 대관료는 상업 갤러리와 맞먹는 수준으로 상승했다. 대관료의 상승과 더불어 통상 한 달 이상이던 전시 기간이 2주 안팎으로 줄기도 했다. 대관료가 없거나 저렴하게 유지한 공간은 공모와 같이 외부와 연결될 수 있는 체계적인 창구를 개설했다. 물론 공간마다 차이는 있지만, 대관을 적극적으로 진행할 뿐만 아니라 작품 판매를 중개하고, 젊은 공간을 초청하는 아트페어 행사에 참여하기도 한다. «서울바벨» 4년 후 대림미술관에서 열린 «*No Space Just a Place. Eterotopia*»(2020.4.17-7.12)는 국제 미술신에서 활동하는 미리암 벤 살라가 기획하고, 신생공간의 시기를 경험한 공간뿐 아니라 이후에 개관한 아티스트런 스페이스 등 총 열 개 공간과 메리엠 베나니, 세실 B. 에반스와 같은 작가가 함께 참여했다. 구획별로 각 미술공간이 선보이고 싶은 작품을 완성도 있게 전시한 모습은 이들이 더 이상 테스트를 위해 한시적이고 경제적으로 운영되는 곳이 아니라 '정식' 미술공간이며 본 게임에 출전 중이라는 점을 드러내는 듯했다. 현대카드가 주최하고 취미가 기획하여 현대카드 스토리지에서 열린 «*Art Street*»는 미술 작품뿐 아니라 의류나 '아트 아이

템' 등을 선보여 티켓을 구하기 어려울 정도로 성황리에 치러졌고, 신한카드가 젊은 갤러리 및 공간을 모아 진행한 «더프리뷰 한남»(2021.6.10-20)에서는 완판되는 부스가 여럿 나오는 등 젊은 미술에 대한 젊은 수요가 있다는 점을 보여주었다.

2019년, 기성 갤러리와 젊은 갤러리 및 미술공간이 모여 각각 한 작가를 소개하는 아트페어 «SOLO SHOW»(2019.5.16-5.20)에서 이수경의 패브릭 조각을 구매했다. 케이크갤러리에서 열린 «F/W 16»에서 보았던 작

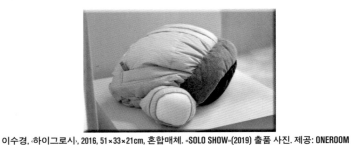

이수경, ‹하이그로시›, 2016, 51×33×21cm, 혼합매체. «SOLO SHOW»(2019) 출품 사진. 제공: ONEROOM

품이다. 공간에 대한 기억이 희미해지고, 그 전시가 있었다는 사실조차 지독한 농담처럼 느껴지기 시작하던 차에 이 작품을 갖게 된 것이다. 두툼한 덩어리를 살짝 눌러보고, 포슬포슬한 겉을 쓰다듬어본다. 전시 당시에는 미래의 유행을 예견했던 전시 제목이 이제 지나간 시점을 가리킨다. 그때는 공간이 작업을 담았다면, 이제는 작업이 나를 둘러싼 환경과 그것의 형태, 촉감, 속도, 색깔을 보는 법을 배웠던 공간을 품고 있다. 열린 공간은 닫혔지만 꼭 닫힌 패브릭 조각의 소매는 과거의 미래를 열어준다.

'미술 사는' 삶은 그럭저럭 계속된다. 물론 어떤 미술을 어떻게 사느냐는 다른 문제겠지만. 평일에는 회사로 출근하고, 주말에는 을지로에 있는 개인 작업실이나 충무로에 친구들과 함께 운영하는 미술공간에서 시간을 보낸다. 다니는 회사는 미술관이다. 생계를 위해 야금야금 하던 아르바이트가 결국 생업이 되었다. 어떤 방식으로든 미술 곁에 있기를 바랐으니 자연스러운 선택이었다. 소속 없이 해류에 몸을 맡겨 여기저기 기웃거리던 때는 미술관에서 일하는 모습을 상상하기 어려웠지만, 미술을 사고 살았던 신기루 같은 시공이 사그라드니 미술관의 안과 밖을 구분하는 일이 그렇게 단순하지만은 않다는 것을 보게 된다. 견고하고 단단해 보였던 미술관이라는 제도 공간은 생각보다 말랑말랑해 해마다 전혀 다른 곳처럼 느껴지곤 했다. 때문에 작은 방만한 미술공간에서 일하는 것이나 미술관에서 일하는 것이 큰 차이가 없겠다는 대단한 착각에 빠져드는 한편, 기왕이면 많은 자원을 운용하는 공간이 '잘'했으면 좋겠다는 분수에 맞지 않은 사명감을 마주하기도 했다. 그 와중에 신생공간이라 불렀던 소위 '바깥'은 취약하다 못해 몇몇의 사람이 봤노라고 가열하게 주장함으로써 비로소 모양을 잡는 도시 괴담의 일종이거나 수십 넌에 한번 꽃을 피울까 말까 하는 용설란 같은 것이 아닐지 의심스러울 지경이었다.

이다음 강력한 바깥의 흐름이 나타나려면 얼마나 기다려
야 하는지 알 수 없는 노릇인데, 그 지난한 시간 동안
무얼 하고 있어야 할지 뾰족한 수가 떠오르지 않았다.

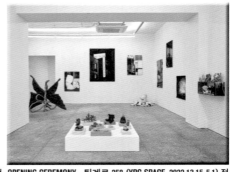

YPC SPACE의 프로그램 룸과 개관전 «OPENING CEREMONY - 퇴계로 258»(YPC SPACE, 2022.13.15-5.1) 전경. 촬영: 이의록, 제공: YPC SPACE

서울 곳곳의 전시공간을 쏘다녔던 친구들과 2022년에
공간을 마련했다. 셋이서 같이 전시를 보고 글을 쓰던
모임이 그 결과물을 공유하는 웹사이트가 되고, 이러한
활동이 계기가 되어 워크숍이나 프로그램을 진행하곤 했
다. 함께 목격해왔던 것이 하나둘씩 증발하는 가운데 우
리가 만들어내는 에너지가 고여 들 만한 장소를 어렴풋
하게나마 갈망하게 되었던 걸까? 점차 시간이 지나면서
늘어나는 현실적인 책임감에 짓눌려 '쓸데없는' 일에 몰
두할 시간과 에너지가 사라지기 전에 무언가 일을 저지
르고 싶었던 걸지도 모른다. 물론 우리는 더 이상 신생
공간일 수 없어 그저 공간이라고 칭한다. 비전과 원칙을
정해놓고 따르기보다 매일 머리를 맞대어 앞으로 일어날
일을 상상하고, 운영에 수반되는 여러 행정과 잡무를 감
당하면서 우리가 무엇이 될 수 있는지 조금씩 알아간다.
공간 운영의 묘미는 의외의 지점에 있다. 전시 오프닝

이나 행사를 열면 얼굴도 이름도 모르는 사람들이 잔뜩 몰려와서 자기들끼리 재밌게 놀다 가는 일이 있다. 언제 어떻게 소식을 듣고 찾아왔는지 파악하기도 전에 마치 자신을 위해 차려진 잔치라는 듯 충분히 먹고 마시고 즐기는 사람들을 보며 결국 이런 순간, 그러니까 우리가 파악하거나 예견하지 못한 연결이 발생하는 시공을 만들고 싶었던 게 아닌지 확인하게 된다. 남겨둔 빈칸은 우리가 아닌 이들이 채우게 마련이며, 이렇게 우리는 우리 이상의 무엇인가가 되고 만다. 그런 점은 신생공간과 어느 정도 닮아 있다고 느낀다.

'미술 사는' 삶의 국면이 달라지면서 '미술을 사는' 일의 빈도와 성격도 조금 변했다. 여전히 종종 작품이나 작품이라 하기 서로 민망한 물건을 들이는 일은 있다. 다만, 미술을 사는 맥락이 바뀌면서 그 행위의 의미가 바뀌었다. 2010년대 신생공간 및 판매 행사에서 만났던 각종 사물을 구매하는 행위는 소유의 의미보다 참여의 상징성이 컸다. 하지만 2020년대에 젊은 컬렉터 층을 겨냥하여 우후죽순 생겨난 젊은 아트페어는 어쩐지 내가 굳이 갈 이유가 없어 보였다. 마치 나를 부르는 것 같았던 이전의 판매 행사에서 취급했던 것은 상품으로서의 가치는 가늠하기 어렵지만 창작자의 실천과 행보, 행사의 취지 및 맥락과 긴밀한 관계를 맺고 있었다. 때문에 때로는 하찮아 보이는 것조차 의미 있는 시공간에 대한 기념품을 구매하듯 사물 그 이상의 무언가를 가지는 경험을 기대할 수 있었다. 그것이 제값을 할 만한 완성도를 보장한다거나 가치 상승을 기대할 수 있어서라기보다 창작자가 벌인 무모하고 흥미진진한 일에 대한 피드백을 보내고자 했던 것이다. 물론 이러한 게임의 규칙을 누구보다도 잘 아는 창작자들은 자신이 들인 공력과 재료비에 한참 미치지 못하는 가격을 제시해 손해 보는 장사를 했다. 창작자는 부러 어설픈 판매자를 자처했고, 관객은

스스로를 소비자로 주장하지 않았다. 하지만 이다음 시대의 행사는 어쩐지 나를 위한 것으로 다가오지 않았다. 그 어느 때보다 들썩이는 서울에 우리의 자리는 없었다.

팬데믹과 함께 2020년대가 열렸고, 이에 따른 유동성으로 인해 미술시장은 예상치 못한 양적 팽창을 이룬다. 갈 곳을 잃은 여행에 대한 수요가 인테리어 시장으로 쏠리고, 급격한 변화 속에서 미술품은 구미 당기는 투자처로 부상한다. 각종 경제지가 'MZ 세대 컬렉터'의 등장을 알린다. 중국과 홍콩의 관계가 악화하며 홍콩에서 열리던 아트페어 《프리즈》는 2022년부터 서울로 옮겨왔다. 케이팝과 영화 등 K-문화의 유례없는 열풍은 갑자기 서울을 매력적인 도시로 만들어버렸고, 그 직간접적인 여파로 문화예술 분야 전반에 대한 막연한 기대감이 상승한다. 기존 옥션 및 아트페어의 양적 확장과 동시에 젊은 작가와 이제 막 시장에 뛰어든 갤러리를 한데 모은 '젊은' 행사가 우후죽순 늘어간다. 하지만 여기에는 신생공간을 배경으로 했던 작가를 거의 만나볼 수 없고, 진행 방식 역시 판매 성과를 올리는 데에 초점이 맞춰져 있다. 작가는 예측불가한 단발적 프로젝트를 연이어 보여주거나 형식 실험을 하는 것보다 적당히 신선한 인상과 안정적인 생산력을 증명하여 '블루칩'으로서 잠재력을 보여주어야 할 것이다.

각종 행사에 '업계 관계자' 자격으로 초대를 받아 쭈뼛대며 부스를 돌아보거나 관객의 입장으로 방문했다가 드물지만 구매까지 하게 된 경우도 있었다. 행사들은 대체로 매끄러운 진행과 활기찬 분위기를 보여주었다. 이렇게 젊은 미술에 자본이 유입된다는 것은, 특히 그간 불모지에 가까웠던 현장을 생각한다면, 물론 환호할 일이다. 2010년대의 자발적인 판매 행사 역시 단지 장난 내지는 연습을 하려던 것이라기보다 창작 활동에 대한 정당한 대가를 받기 어려운 상황 속 대안을 모색하고자

117 했던 것이니까. 하지만 10년 후 각종 지자체와 대기업이 앞장서 개최한 행사는 그 당시의 주역들과는 관련이 없는 전혀 다른 세상에 속한다. 10년 전 주역들은 후속 프로젝트에 대한 예제 혹은 실험 사례가 되어주고는 물러서서 다시금 새로운 판로를 개척해야 하는 상황을 마주하게 된다. 같은 생각을 했다고 말하긴 어렵지만 얼추 비슷한 채도와 명도의 절망과 소망을 공유하며 한 시절을 통과하여 나온 우리는 이제 어디에 있을까? 마치 집단 최면에 걸린 듯한 시기를 지나며 지독한 숙취에 시달리고 있는, 갑자기 밝아온 내일에 어리둥절한 것은 분명 나뿐만이 아니었을 것이다. 분위기에 휩쓸려 이어진 충동구매로 양손 한가득 잡다한 것을 들고 온다거나 한참을 한구석에서 처음 만난 작가와 수다를 떠는 일은 벌어지지 않는다. 나는 이제 냉정한 소비자 혹은 냉철한 투자자가 되어야 하는 걸까? 과연 그게 가능할까?

이전보다 조금은 더 겁이 많아지고 지친 스스로를 발견해도 실망하지 않기로 한다. 한 시기가 지나간다고 그때 목격한 힘의 응집이 없던 일이 되는 것은 아닐 테니까. 2023년 5월, 충동적으로 미술 비슷한 것을 주문했다. 최근 구매 내역은 모두 오랜 시간 고심 끝에 수개월 할부로 진행했다는 점을 생각하면 이례적인 일이다. '샴푸'가 후암동에 설립한 갤러리 '샤워'가 문을 열면서 김지환과 신관수가 '천사'라는 프리 오픈 이벤트를 선보였다. 공간을 정비하고 공식 개관전을 열기 전, 촬영 스튜디오였던 지하 1층 공간의 본래 모습을 그대로 노출한 채로 벌인 행사였다. 벽과 천장, 바닥까지 온통 하늘색 바탕에 구름이 그려진 이곳은 소녀시대를 비롯한 2세대 아이돌의 안무 연습 동영상에 어김없이 등장하는 SM엔터테인먼트 구사옥 연습실의 구름 블라인드를 상기했다. 묘하게 시대착오적이고 정답지만 한편으로는 그 어디에도 존재하면 안 되는 리미널 스페이스. '천사'는 기획

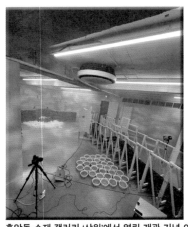

후암동 소재 갤러리 '샤워'에서 열린 개관 기념 이벤트 '천사'(2023.5.5-12)의 전경. 이곳에서 17번 개구리를 구매했다.

의도를 토대로 일련의 작품이 배치된 전시라기보다는 말도 안 되는 꿈을 꾼 다음 그걸 누군가에게 설명할 때 튀어나오는 허무맹랑한 이야기에 가까운 사건이었다. 헬멧을 쓰고 마치 롤러코스터 트랙처럼 가설된 길을 따라 안개가 자욱한 공간을 거닌다. 어느 구간을 지날 때 찰칵- 사진이 촬영된다. 트랙의 끝에는 스티로폼 구로 만든 개구리가 한 무더기 놓여 있고, 방금 촬영된 사진이 모니터에 출력된다. 그곳에 준비된 건타카로 수 미터 앞에 있는 풍선을 쏘아 맞추면 사건이 종료된다. 이곳에 살고 있던 개구리는 서로 다른 표정을 하고 있었는데, 카탈로그를 보며 하나를 골라 데려오기로 했다. 가장 억울해 보이고 귀여운 표정을 한 개구리 17번은 이제 내 것이다. 내친 김에 모험 중 촬영된 사진도 구매하기로 한다.

밑도 끝도 없는 이 이야기는 지금도 (어쩌면 그때처럼) 의뭉스럽고 농담 같은 일이 벌어지고 있다는 것을 방증한다. 어쩌면 '우리'가 '그때'라고 회상하는 그 '공간'들은 특정한 시공간에 오롯이 속한 것이 아닐지 모르겠다. 무언가 재미있는 일을 벌이고 싶은 마음과 기왕이면 함께 돌파구를 찾고자 하는 지향은 시대와 장소를 불문하고 창작자가 공유하는 심심한 갈망이 아닐까. 지금 이 시간에도 누군가는 작업실 문을 열어 낯선 사람을 환

대하고, 미술인지 아닌지 아리송한 것을 만들어 우리에게 익숙한 미술의 경계를 넓히며, 정해진 성장의 경로가 아닌 의외의 비약을 꿈꾸고 있다. 그리고 그 사이에는 분명히 그 순간을 얼려 간직한 크고 작은 물건이 교환될 것이다. 이러한 일이 일어나는 한 우리의 미술 사는 이야기는 어떻게든 계속될 것이다.

여유가 생길수록 더 비싼 작품을 더 많이 살 수 있을 거
란 생각을 어렴풋이 했던 적이 있다. 하지만 맥시멀리
스트가 되어보아야 비로소 미니멀리스트가 될 수 있다던
가. 보따리를 풀어 도대체 무얼 가지고 있었는지 하나하
나 확인하고 이에 얽힌 사연을 풀어놓고 보니 실은 이
모든 걸 가지고 싶었다기보다 어떤 반짝이는 순간, 그때
사람들과 일으킨 화학반응, 그로부터 전해진 찌르르르한
마음 같은 것을 붙잡고 싶었던 것 같다. 이 물건들이 내
품에 있다는 것은 전혀 중요하지 않다. 이제는 좀 더 가
볍게 지내고 싶다. 많은 미술이 나를 그저 통과했으면
좋겠다.

　지금의 나는 값을 치르지 않고 갖게 된 사물과 더불어
지내는 한편 가질 수 없는 것을 사려고 애쓴다. 을지로
작업실 옷걸이에 튜브와 합성수지 덩어리가 걸려 있다.

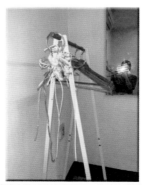

이미래 작가의 암스테르담 작업실 창문에서 을지로로 옮겨온 정체불명의 덩어리.

2022년 제59회 베니스 비엔날레 본 전시에 참여한 이미래 작가의 프로덕션 매니저로 일하며 암스테르담에 머물 때 작가의 스튜디오 창문에 달려 있던 것이다. 특정한 작업의 일부라기보다 작가가 손 가는 대로 만든 정체 모를 뭉텅이에 가까운 것이다. 당시 허리를 다쳐 제대로 걷지도 못했는데, 일을 하러 가서는 오히려 큰 환대를 받고 말았다. 끼니마다 차려주는 식사를 얻어먹으며 창밖의 풍경을 바라보곤 했는데, 건물이 빼곡히 들어선 서울 시내와 달리 그곳은 어쩐지 텅텅 비어 하늘이 더 아래로 내려 앉아 있었다. 그래서 창에 걸려 있던 이 덩어리가 눈에 잘 익었는지 모른다. 이 정체불명의 사물은 가격이 매겨지거나 값이 치러진 적도 없이 창이 아예 없는 내 작업실로 옮겨왔다. 그것에 눈이 스칠 때마다 노을 진 하늘이 침입해 들어오는 것만 같다.

한편, 작품 구매라는 행위에 대해 작가와 함께 터놓고 고민하다 나름의 절충안에 이르기도 한다. 온습도 조절이 되는 수장고를 갖추기 요원한 현 시점에 작품을 구매해 가져오는 것이 오히려 송구하게 느껴지던 터라 작품을 제대로 관리할 수 있는 여건을 마련하기 전까지는 작가가 작품을 갖고 있되 미리 대금만 지불한 일도 있다. 특히 중요한 초기 작업일수록 작가가 종종 직접 들여다보는 편이 좋기도 하고, 시간이 흐르면서 재료가 겪게 되는 변질과 이에 따른 보존법을 탐구할 여유가 필요하니 말이다. 게다가 작품을 출품해야 할 일이 생기면 훨씬 수월하게 일처리를 진행할 수 있을 것이다. 미리 지불한 작품가는 다음 작품의 제작비든 작가의 생활비든 알아서 요긴하게 쓰일 터였다.

미술이 아닌, 심지어 물건조차 아닌 것이 사고 싶기도 하다. 어쩌면 여유란 고가의 작품을 사들일 수 있는 능력이라기보다 중대한 갈림길에서 고민하는 동료의 이야기를 들어줄 시간과 마음, 서로 긍정적인 영향을 주고

받을 수 있는 동료들을 이어줄 수 있는 통찰, 유해한 선
례를 남기지 않도록 옳은 선택을 할 수 있는 용기 같은
것에 가까울지 모르겠다. 그것을 지탱하는 것은 커피 한
잔처럼 부담 없는 것일 수 있지만, 누구라도 들어와 사
용할 수 있는 방이나 집, 건물과 자리에 이르는 묵직한
것일 수도 있겠다.

　2010년대 미술은 다름 아닌 이런 자원을 기반으로 함
께 생존하기를 도모한 장이었고, 나의 미술 사는 일은 이
러한 실천에 참여하는 방편이었다. 당시 많은 작업과 이
야기가 서울이라는 도시의 특수성을 의식하고 있었는데,
그것은 어쩌면 성장이 지연된 세대에게 서울은 망가져버
렸지만 떠날 수 없는 세계 그 자체로 다가왔기 때문일 테
다. 하지만 어느덧 서울은 그때와는 다른 곳이 되었다.
정신을 차려보니 서울은 K-문화의 중심지로서 관심과 자
본이 집중된 도시로 멀끔히 포장되어 있었다. 언제라도
터져버릴 것 같은 풍선같이 위태롭지만 겉보기에는 제법
풍족한 시절이 틀림없다. 그 어느 때보다 미술 사는 일은
쉬워졌다. 하지만 비루한 상자 속에 들어 있던 작은 미술
사물이 일러주는 '미술 사는 일'이란 우리가 살고 있는
시공간을 자각하며 새로운 연결의 지도를 만들어내는 일,
그리고 그 연결로부터 의외의 만남, 의미심장한 사건, 예
상치 못한 폭발적인 에너지가 발생할 때 그것을 알아볼
수 있도록 감각을 열어두는 일일 테다.

미술 사물 도감

미술 작품을 적극적으로 구매하지 않더라도 전시를 보러 다니는 취미가 있다면 자연스럽게 집 한구석에 쌓이는 것이 있다. 바로 전시 안내 리플릿, 엽서, 책자, 티켓, 스티커 따위의 물건이다. 주로 무료로 배포되고 대량 생산되는 경우가 많아 그 자체로는 가치가 있다고 보기 어렵지만 미술에 대한 애호 혹은 근접성을 드러내는 가장 기본적인 물질적 단위라고 할 수 있다. 평범한 A4 용지에 흑백으로 출력된 간소한 리플릿이라도 특별한 의미를 갖게 된 전시의 것이라면 충분히 가치 있는 것이 되고, 드문 경우지만 어떤 전시가 시간이 지나 역사적 가치를 갖게 된다면 관련 사물 역시 사료로서 의미를 취득할지도 모른다.

선할 수 없는 노래

Song unable to be good

2015.03.06-03.27

김지영

Jiyoung Keem

나는 바다 보는 것을 좋아했다. 월미도든 부산이든 가서 바다를 바라볼 때면, 나는 카뮈가 부럽지 않을 황홀함과 아찔한 해방감을 느끼곤 했다. 그러나 더 이상 그런 바다는 없었다. 영정 앞에 서서 국화 한 송이를 쥔 손끝만 바라봤던 것처럼, 오늘의 바다 앞에서 나는 굽어 서서 쉬이 고개를 들지 못했다. 떨군 귓가에 매섭도록 풍경이 울었다. 지워지고 있는 많은 것들이 아직 여기에 있다고. 쉼 없이 치열하게 말하고 있었다.

나는 용기를 내기로 했다. 진작에 내었어야 할 것이었다. 내게 염치란 것이 허락되어 있었다면, 마땅히 나는 고개를 들어 슬픔을 마주하고 부단히 진실을 호출했어야 했다. 온전한 손으로 다른 이의 떨어져 나간 살점을 말한다는 것은 얼마나 폭력적인 가. 그러나 거둘 것은 시선의 폭력이 아닌 부동의 선함이었다. 칼자루를 휘두른 오늘을 목도하기 위해서 두 눈을 부릅떴어야 했다. 그날 이후 고여만 가는 오늘을 위해 필요한 것은 선한 눈물의 무력함이 아닌, 이기적인 용기의 최선일지도 모르는 것이다. 진실과 슬픔은 시혜라는 나무의 열매 따위가 아님에도, 시혜의 폭력으로 기울어진 윤리가 삼백 일이 넘는 거대한 오늘을 만들었다.

3월이 오면 나의 사랑스런 조카가 유치원에 들어가고, 사랑하는 친구의 아이가 태어난다. 여전히 울고 있는 풍경처럼, 나의 서툰 치열함이 그 울림에 더해져 기울어진 윤리에 균열을 낼 수 있기를. 그리고 부지런한 치열함으로 보다 많은 소리들이 더해져 그날을 가린 두터운 오늘을 부수고, 비로소 드러날 오늘을 간절히 고대한다.

I used to like to look at the sea. Whenever I would go to Wolmido Island or Busan and gaze at the water, I would feel dazzled and a sense of release just as Camus would have felt. However that sea is no longer there. Similar to that moment when I was only able to stare at my fingertips holding a white chrysanthemums in front of the portraits of the deceased, I could not easily raise my head in front of the sea after the Sewol ferry tragedy. The wind-bell cried fiercely in my shameful ears; telling me that the many things erased from people's mind still remain here.

I decided to be more brave. I should have been earlier. If I was allowed a sense of shame, I should have raised my head, face the sorrow and spread the truth. How violent it is to speak of someone's torn flesh with sound hands; however, it is the immobile good that should be withdrawn, not the violent voiceful. To witness the present that has wielded its sword, I should have confronted the day with both eyes wide open. Maybe it is selfish courage that is needed not the inability of kind tears after the Sewol tragedy. Although truth and sorrow are not just fruits of the tree of moral indebtedness, the violent ethics made from this moral indebtedness have made the present day.

In March, my adorable niece will enter kindergarten and my dear friend will give birth. I eagerly hope that just like the crying wind-bell, my awkward fervor will add to that cry and bring a crack to the distorted sense of ethics. Moreover, I hope that my attentive willingness will add to more voices and destroy the present that has blocked the day of the disaster, and in the end I look forward to the present that will reveal the truth at last.

/Translated by Wonjung Nam, Songyi Son

선할 수 없는 노래
김지영
2015년 3월 6일 – 3월 27일
오후12시 – 오후7시
사무소 차고

Song unable to be good
Jiyoung Keem
March 6, 2015 – March 27
12pm – 7pm
Samuso CHAGO

samuso:

110-210
서울시 종로구
율곡로 3길 74-3 www.samuso.org

Cross Reference 상호참조 相互参照

Festival Bo:m 2015
페스티벌 봄
フェスティバル・ボム

욥쓰양	WoopsYang
차지량	CHA Jiryang
웍밴드 공	Workband GONG
한받과 쌍둥들	Hahn Vad and 3 Sources
이보 딤체프	Ivo Dimchev
포레스트 프린지	Forest Fringe
아디티아 우타마 +	Adythia Utama +
리아 리잘디	Riar Rizaldi
하이네 아브달 +	Heine Avdal +
시노자키 유키코	Yukiko Shinozaki
앨런 오옌 & 윈터 게스트	Alan Lucien Øyen & Winter Guests
이희문	LEE Heemoon
보리스 샤르마츠 +	Boris Charmatz +
디미트리 샹블라	Dimitri Chamblas
티노 세갈 + 보리스 샤르마츠	Tino Sehgal + Boris Charmatz
시팟 라윈 +	Sipat Lawin +
데이빗 피니건 +	David Finnigan +
크리에이티브 바키	Creative VaQi
게이 곤조	Gay Gonjo
황수현	HWANG Soohyun
이민경	LEE Minkyung
먼카오 +	Mun Kao +
치투 +	Chi Too +
렌진	Ren Zin
쉬쉬팝	She She Pop
페스티벌/도쿄	Festival/Tokyo
이은결	LEE Eungyeol
모시그라운드	Mossy Ground
박다함 & Soi48 &	PARK Daham & Soi48 &
하세가와 요헤이 &	Yohei Hasegawa &
디제이 소울스케이프	DJ Soulscape

2015. 3. 27 - 4. 19

www. festiv

MULLAE
SEDOYO
HONGEUN

Cooperation with
Indie art-hall GONG
GUISO
Guro Cultural Foundation
SALON DE FACTORY
British Council
Goethe Institut
The Royal Norwegian
Embassy in Seoul
Institut Français
Japan Foundation
Festival/Tokyo
Korea Arts Management Service
Seoul Theater Center
Luftup
Cineville Family Hotel

조각이 모여서 하나의 상이 만들어집니다.
그것은 놀이의 결과물입니다.
각각은 같은 가치를 갖습니다.
그것들은 자유롭게 조합하는 것이 가능합니다.
그것은 당신 주변의 일상 속에 나타날 것입니다.
페스티벌 봄은 각자의 주관에 의해 만들어집니다.

Many pieces gather, and become one figure.
This is a result of playing and gaming.
Each has the same value.
Any composition is fine.
They appear in your daily life.
Festival Boim is created through individual subjectivity.

カケラが集まって一つの象 ～かたち～ を生み出します。
それは遊びの産物です。
それぞれは等価です。
それは自由に組み合わせることが出来ます。
それは日常の環境としてあなたの周りに出現します。
フェスティバル・ボムは主観的集積によって形成されます。

art, music, performance and
more. Dawon Art - originally
an institutional term for
mixed genres - is increasingly
recognised as the Korean
contemporary art of today.

Boim - meaning Spring and
Seeing in Korean - has met
every spring since 2007.
This 9th edition will span
24 days (March 27 - April 19,
2015) with 30 projects from
11 nations: Australia, Bulgaria,
France, Germany, Indonesia,
Japan, Malaysia, Norway, the
Philippines, the United Kingdom
and South Korea.

04 - 2015.07.19

AUTOSAVE:
When It Looks Like It Is Over

2015.06.04 - 2015.07.19
COMMON CENTER

닝 리셉션
5.06.04, 17:00

Opening Reception
2015.06.04, 17:00

시 영등포구 경인로 823-2
.commoncenter.kr
070-7715-8232

823-2 Gyeongin-ro,
Yeongdeungpo-gu, Seoul
www.commoncenter.kr
T. +82-70-7715-8232

00	---	1505271812
11	403	1505271912
15	406	1505272124
02	302	1505272215
01	405	1505272213
04	304	1505280107
09	303	1505280651
05	401	1505281013
14	210	1505281432
07	402	1505290253
08	301	1505291403
03	406	1505291932
06	207	1505292014
01	405	1505292312
07	402	1505292322
04	304	1505292328
02	402	1505292352
13	305L	1505300331
12	206	1505301122
10	305#	1505301539
05	401	1505301516
16	306	150530---
01	405	1506010330
06	304	1506012147
11	208/209	1506020139
15	406	1506021110
06	207	1506021526
02	302	1506021737
12	206	1506021929
16	306	1506021956
13	305L	1506022021
07	402	1506022106
14	210	1506022203
08	301	1506022312
03	401	1506022327
10	305#	1506022334
03	406	1506022347
09	303	1506022357
AUTOSAVE		1506041300
		1507192000

"Here, something like this"
AUTOSAVE: When It Looks Like It Is Over

Youngjune Hahm

상황에 스스로 종속된다. 그것은 성실한 미학적 태도로, 적응을 위한 필연의
…는 유행으로 끌어들임이 모습을 바꾼다. 그러다 보니 오늘의 미술은 선제해야
장 대신에, '그렇거니' 하는 전지적 시점과 내부자−당당의 미술가들은 전시를 만들고
처럼, 스스로에 의해서만 구별이 가능한 미술을 하는 미술가들은 결국 그 선이
주름 바시는 여러 개의 미술적 업무들을 싣으로 연결한다. 그리고 그 선이
…게지'의 시선으로 기울어 가는 동안, 오늘의 미술은 어디며 보일지언정, 낮은 포복으로
해 웅크린 모습의 아무렇지도 않게 휴축하거나 더러워 보일지언정,
…울자인껏, 오늘의 미술은 시간 위에 흘러가는 영상 속에서 잔혹을 표하하는 일이다.
…의 언어를 전지 올려, '이런 것이 없다'고 보여주는 시도다.

…untary subordinates to the situation(s) surrounding the art. This is conveyed
…a fresh aesthetic stance, an inevitable choice for adaptation, or a trend to
…c. Today's art thus sheds the attitude or stance of having to or wanting to
…adorns itself with inside jokes and an omniscient viewpoint of "so it is". Like
…s a drifter, the artists discernible only by themselves connect, in a line, the
…rands of making art, making exhibitions, and drinking beer at afterparties.
…ng line shifts from the perspective of "oh I see" to that of "so it is", today's art
…ented into sections by lines connecting the dots. Though crouching low may seem ridiculous, today's
…seem hideous or dirty, and although crawling low, when it looks like it is over, and at the
…e vestige of image that flows in time. When it looks like it is over, and at the
…out to ask whether art has now given up revealing its bravery, AUTOSAVE seeks
…koi from underwater and show that "here, (we have) something like this".

박

정

NEW SKIN

일민미술관

2015.7.3–8.9

뉴 스킨 : 본뜨고 연결하기

New Skin : Modeling and Attaching

강동주
강정석
김동희
김영수
김희천
박민하

Kang Dong Ju
Kang Jungsuck
Kim Donghee
Kim Yeong-Su
Kim Heecheon
Park Minha

2010년대에 막 활동을 시작한 젊은 미술가들은 지난 세대의 미술가와 전혀 다른 미디어 환경 속에서 성장기를 보냈다. 과잉된 IT 열풍과 PC방 문화, 그리고 스마트폰의 보급은 실제 지형을 대체한 포털 사이트의 지도 서비스, 검색을 통한 맛집 탐방과 웹툰 감상 등의 일상적 유희, 심지어는 정치적 입장을 드러내는 발언의 기회마저 SNS를 통한 간접화법으로 변환시켰다. 실제계의 두툼한 부피를 손바닥 안에서 완결시킨 이들의 삶은 마치 게임 속에서 현현된 가상의 지형을 돌아다니며 아이템을 사모으는 게임의 시나리오처럼 보인다. 즉, 이들의 세상은 미디어로 굴절된 신체를 통해 다시 구현된 감각의 집합이다.

단순히 세계를 매개하던 인터넷이 스마트폰을 통해 실제계와 아예 뒤엉켜버린 지금, 새로운 세대의 미술에서 그러한 모습을 감지할 수 있지 않을까? '뉴 스킨: 본뜨고 연결하기'는 이러한 질문에 대해 단서를 찾기 위해 새로운 세대가 관찰한 세상의 외피가 어떻게 미술 안으로 변용되어 흡수되고 있는지 살핀다. 이들은 허구의 지형을 구성하는 시각적 외피를 도드라지게 함으로써 얻을 수 있는 어떤 숭고를 탐구한다. 그러나 그 숭고 역시 실존하지 쉽게 말할 수 없는 가상의 영역을 딛고 발현한다. 저마다 설계한 진공의 타임라인 안에서 공진하는 미술의 형태로 …

Young artists that have just started working in the 2010s grew up in a media environment very different from what the previous generation had experienced. Excessive IT fever, PC room culture, and prevalence of smartphones substituted the real topography with map services of Web portals, offered gourmet tours through online searches, provided Webtoons and such as everyday amusements, and even transformed the opportunity of political comment into indirect speech via SNS. Having completed the full volume of the real world within their palms, their lives look like game scenarios in which they roam a virtual topography collecting items. In fact, their lives are a collection of sensations rematerialized through the body that has been refracted by media.

In this new era when Internet, once a mere mediator of the world, is now entangled with the real world through smartphones, would not we be able to perceive such changes in its art? New Skin: Modeling and Attaching seeks a clue to the question by investigating how the skin of the world new generation has observed is … into art. They pro…

일민미술관 1, 2 전시실
매주 월요일 휴관
오전 11시 – 오후 7시

서울시 종로구 세종대로 152 일민미술관
문의 02-2020-2050
www.ilmin.org

4

5

우주시민 A씨의 데카드

어쩌다 이런 곳까지

2018. 9. 3 - 10.18
11:00 - 19:00 (월요일 및 추석연휴 휴관)
경복기념시설 종로구 창의동 23 - 07번

PR
WWW.NOWHERE.COM
SPACE.NOWHERE.COM

후원
LPR
LATERAIN.KR

NOWHERE_

Mihye Cha *Full,* *Empty,*

Floating

Oct. 8 (Thu)–31 (Sat), 2015
Opening: Oct. 8 (Thu), 2015 6PM
Open hour: 11AM–6PM
— Closed on Mondays

[Cake Gallery] 6F, Solomon
Building, 59 Hwanghak-dong,
Jung-gu, Seoul
— www.cakegallery.kr

Performance *A day*
 that could not
 have existed

Oct. 17 (Sat), 2015 6PM
Oct. 24 (Sat), 2015 6PM

[Bada Theater] 4F, Bada Building,
222 Yeji-dong, Jongno-gu, Seoul
(187 Cheonggyecheon-ro).

emerging
artists

cakegallery.kr@gmail.com

Mihye Cha *Full,* *Emp*

Floating

Oct. 8–31, 2015
Cake Gallery

MOVE & SCALE

2015. 10. 9 – 11. 14

시청각

김민애
김지은
디자인 메쏘즈
오민
이수성
적극
정금형
홍상수

관람시간
화 – 일요일
낮 12시 – 오후 6시

기획
현시원

주최
시청각

후원
서울특별시
서울문화재단
한국문화예술위원회

김민애

1
낡은 것 도록
2008년 개인전 도록, 액자
43.5 × 29.5 cm
2015

2
낯익네
작품 - 바깥낯시(2008)의 일부,
Move & Scale 부엌빛 내부의
모노홀이
3 × 3 × 360 cm
14 × 14 cm
2015

3
이제는 가장 쓰임새가 있는 안함
일부에는 반사판 -
모형생(2008)의 일부
37 × 37 × 4 cm
2015

김지은

4
받는 컨테이너 시리즈
가변크기 각각 30 × 71 cm
(6pca), 30 × 91 cm (6pca)
30 × 122 cm (7pcs)
합부이들 문에 시트지
2015

디자인 메쏘즈

5
3D Printed Lighting (Cone
Type A-1 Pendent)
각각 Ø143.2 mm × 195 mm
25 유닛 960 × 990 × 1230
생분해성 플라스틱
2014(디자인), 2015(설치)

홍상수

6
벨벳베트
60 × 90 cm 고무, 카세트

7
벌터운발
183 × 102 cm 링사친,
플라스틱 막대기 2014

8
백 킨 입구
비디오 3분
2015

9
홍상근자연스현함
46.5 × 153 cm 나무, 유리,
종이 위에 잉, 아크릴
2014

★
홍상근현소 (2015.10.25-
11.1) 오픈,
백 킨 입구 포털 준비 중

적극

10
2인극 최초의 프롬문자
말라방의 첫문자 'ㅂ'
140 × 139 × 180 cm
그래픽 가로보와 흰 개
2015

11
2인극 가장 새로운 음용문자
한글의 마지막 자들 'ㆍ'
98 × 139 × 180 cm
그래픽 가로보와 칼론 개
2015

12*
2인극, a에서 * 사이
'다페로트들 스튜디오'
노란 개의 의자와 노란 개에
관한 색
2015

* 미상

정금형

뷰어자트
가변크기
각종 영상들과 인세불
2015

13*
7가지 발발 무대 설치
청스 칸츠 험 어거스트 페스티벌
2015, 독일 베를린 히빌 앞 우피
극장 3
2015.8.25, 29
촬영 앙소르
편집 입금형

14*
휘트니스 가이드 운송
대영빵루릭고, 서울시립미술관
동아시아 페이:1篇
판타시아(2015.9.15-11.8)
2015.9.2
촬영 낭치용
편집 정금형

상메스팅슬연스실 표정
장소 페스시벨 도 코쿠즈,
비닐랜드 로테르담 비어래
2015.9.25
촬영 씨어 어츠테베르크
편집 정금형

16
유입친동기 공연을 본 윤석기
운전자 인터뷰
맨다크 오르퉠스 페스티벌
2011 제작 당설
2011.5.2 유튜브 오르퉠스
페스티벌 채널에 업로드

오민

17
ASIT
싱글 채널 HD(1080P) 비디오
스테레오 오디오
6분
2015
컵법
컨텐츠 (크레오그래비)
통호선 (사운드)

이수성

18
door piece
사청각 어딘가에 숨겨져 있던
유리문들, 부통산 임대하
계약서(사본), 부동산 임대하
계약서(재)(사본), 시청각의
열쇠(사본), 원본도, 계약의
증뢰시 현실복구 해야 할 것들의
목록
설치
가변크기
2015

2015년 10월 25일부터 11월 1일(10월 31일 휴가) 서울시 중구
을지로 2가 101-7번지 101-7번지 602호에 위치한 홍상근자연스러움
문이 열립니다. 오픈 시간은 오후 2시-오후 7시.

★ 시청각 마니페스티 2015

인포데스크

물품
보관소

B1

④ ③
⑤ C ②
⑥ ❶ ❶
⑤
❷ ❸

❶

B ⑨ ⑫ ⑮⑯ ⑱ ②
⑦ ❽ ⑪ ⑭ ⑰ ⑲
⑩ ⑬
❸ ❺ ④ ❸

❶
❷
D ❸
❹

⑥ ⑤

A

1 qhak/bom
2 임정수
3 맘미우
4 김예지
 문보람
 박수민
 정명우
5 605

B

1 딘전	9 웰위댄스	15 박보마	19 조익정
2 홍철기	이마정	김수연	김범종
3 김혜원	유리와	이준룡	심혜린
4 심혜린	딘전	장지우	
5 송 곤	10 AMQ	김대환	
6 조익정	심례정	팀프로그레시브	
7 이수경	서원선	김동희	
8 김문익	정자현	605	
박현정	11 유리와	17 황수연	
이미래	12 김예지	18 라이브	
로스트코	자슬아	심혜란	
온선필	13 백경호	웰위댄스	
박광수	14 박아람	이미래	
		김웅현	

C

1 MRGG
2 김허행
3 PDH +
 NO MUSIC
4 이자례
5 이슬찬
6 오희원

D

1 대량해시다
2 박정혜
3 김경규X김
4 미래민선
5 김대환
6 엄아롬

B2

→ → → →
❶ ❶
⑧ ❷ ③ ④ ⑤
⑦ E ③ ❷ ⑥
⑩ F
❺ ⑨ ⑧
⑥ ⑤ ⑦
❶ ④ ⑪ ⑫ ⑬
❷
G ❸ ⑭
❹ ⑮
❺ ⑯
⑥
⑨ ⑩
⑧ ⑥
⑦

E

1 김동규
2 강재원
3 강정석
4 최윤
5 김성태
6 로상근
7 팀프로그레시브
8 권도연

F

1 콜레라마	9 한진
2 김웅현	10 변상환
3 강은영	11 이문섭
4 노혜정	12 엄유정
5 이은새	13 조혜진
6 문향로	14 강동주
7 김희천	15 강동룬
8 이마정	16 권지원

G

1 지우맨	9 김범종
2 심릉아	10 롤래은
3 AMQ	11 조악정
4 노상훈	
5 송민정	
6 이우섭	
7 김문지	
8 이주리	

seeeeeiiiing

황정원 개인전

처음 원고를 부탁받으면서 작가에게 받았던 노트 중 하나의 문장이 눈에 띄었다.

"도시에서 발견되는 대상들의 모양을 관찰한다."

이 문장이 자연스러워지면 '발견하는' 이라고 해야 마땅하겠지만, '되는' 이라는
피동표현은 황정원의 작업을 알아가는 데 좋은 단서가 된다. 작가가 어떻게 대상을
받아들이고 있는지에 대한 함축적이고 적확한 단어라 할 수 있다.

우리는 하루를 보내며 수많은 풍경을 반복적으로 만나게 된다. 날마다 마주하는 풍경은
비슷한 듯 조금씩 변화한다. 비쁘게 돌아가는 도시는 변하지 않는 듯 하면서도 어느 순간에는
다른 곳이 되어 있다. 특히 서울처럼 변화 속도가 특이하게 빠른 도시는 고정된 기억으로
풍경을 그리기란 쉽지 않다. 그러나 다른 한 편으로 도시란 장소는 새롭게 변해버린 풍경
속에서 기시감 같은 것을 느끼게 할 때도 있다.

작가는 자신이 도시생활에서 체험하는 풍경을 평면에 옮긴다. 보통 건식 재료를 활용해 선과
면으로 화폭을 구성한다. 그런데 그 과정은 감상적인 방식이 아닌, 마치 기계의 언어와
유사하다. 로드뷰 카메라가 자신의 궤적을 가림 없이 메모리에 담아내듯, 눈앞 풍경의
표면만을 트레이싱(tracing, 模寫)한다. 이 과정은 적극적인 이미지 수집이라기 보다는
수동적인 정보 입력에 가깝다. 이처럼 황정원에게 풍경이란 자신이 '보는' 것이 아닌,
'보게 되는' 것이다.

작업을 진행하는 과정에서 작가는 일종의 카메라가 되고 작가의 눈은 렌즈와 같은 역할을
한다. 그렇다면 풍경을 그 순간을, 그 대상을, 그 시간을 선택하는 것은 무엇인가?
작가라는 카메라의 셔터를 누르는 것은 바로 작가의 '그림' 들이다. 종이라는 사각의 공간은
무작위로 스캔 되어 있던 풍경을 선택하고, 크기를 확정하고, 스크로크를 조각내어
배열하고, 화면을 구성하게 한다. 그림은 작가가 압수한 무한한 풍경의 표면에서 풍경을 도상으로
흑백의 이진법으로 화폭을 건축해가는 주인공이다. 그림(풍경)같은 드로잉 연작을 탄생시킨다.
변화시키고 레이어를 중첩하며 작가의 대표적인 《이동풍경》같은 드로잉 연작을 탄생시킨다.

작가의 최신작 그림자(seeeeeiiiing)은 "자신이 즐기기 위해 시작한 작업" 이라고 한
점에서 이전까지의 작업들과는 조금 다른 결을 보인다. 드로잉 시리즈에서 배제되었던 작가의
행적이 자연스레 작업 전면에 나타난다. 만화의 대표적 형식인 '칸과 칸 사이의 미법'을
사용해 사각형 프레임 사이에 작가 자신의 시간을 채워둔다. 긴 사이의 공간은 상관관계가
없는 두 개의 이미지에 선형적인 시간을 담는다. 작가가 보고 경험하며 흡수했던 시공은
그림처럼 바라보는 관객의 객체의 시간과 서서히 겹쳐진다.

이번 전시는 말장난이나 만화의 효과음과같은 《seeeeeiiiing》이라는 제목을 달고 있다.
여기에서 알 수 있듯이, 작가가 도시 속에서 '움직이며 보게 되는' 것들의 총합인 셈이다.
도시에서의 삶의 경험은 어떤 평균치가 있기에 작가의 경험이 유일하게 특별하다고 하기는
어렵다. 그렇다면 작가의 작업들과 어떤 차이를 만들 수 있을까. 우리가 매일같이 마주하는 반복적이며, 낯설고, 때로는
기시감이 드는 풍경들과 어떤 차이를 만들 수 있을까.

돈선필

seeeee
iiiiing

10.15-10.29

HWANG
JUNG
WON

서울시 성북구 창전고길 11
dimensionvariable.tumblr.com
12:00-19:00 | wed-sun

1크기와 참여 작가에게 있습니다.

이호인 Hoin Lee
135
13
번쩍 Flash

2015. 11. 6 (Fri) - 2015. 11. 29 (Sun)

Opening 2015. 11. 6 (Fri) 6pm
Open hour 11am - 6pm Closed on Mondays

14

송상희 개인전 sanghee song

변강쇠歌 2015 The Story of
사람을 찾아서 Byeongangsoe 2
 In Search of the

2015.11.12—12.13 2015.11.12—12.13
아트 스페이스 풀 Art Space Pool

오프닝 Opening
2015.11.12 (목) 오후 6시 Nov 12 (Thu) 2015, 6pm

?가와의 대화 Artist Talk
?015.11.15 (일) 오후 4시 (대담자 안소현) Nov 15 (Sun) 2015, 4pm (with S

?람시간 Visiting Hours
?전 10시—오후 6시 (매주 월요일 휴관) 10am—6pm (Closed on Monday

?시 종로구 91-5, Segeomjeong-ro 9-gil,
?정로 9길 91-5 우) 03013 Jongno-gu, Seoul, Korea 03013

 T 82 2 396 4805
 F 82 2 396 9636
 www.altpool.org
 altpool@altpool.org

Pool *
풀

헛헛헛헛헛헛헛헛헛헛헛헛헛헛헛헛헛헛헛헛헛헛헛헛
헛헛헛헛헛헛헛헛헛헛헛헛헛헛헛헛헛헛헛헛헛헛헛헛헛
헛헛헛헛헛헛헛헛헛헛헛헛헛헛헛헛헛헛헛헛헛헛헛헛헛
헛헛헛헛헛헛헛헛헛헛헛헛헛헛헛헛헛헛헛헛헛헛헛헛헛
헛헛헛헛헛헛헛헛헛헛헛헛헛헛헛헛헛헛헛헛헛헛헛헛헛
헛헛헛헛헛헛헛헛헛헛헛헛헛헛헛헛헛헛헛헛헛헛헛헛
헛헛헛헛헛기술

PECTREEEEEEEEEEEEEEEEEEEEEEEEEEEEEE
EEEEEEEEEEEEEEEEEEEEEEEEEEEEEEEEEE
EEEEEEEEEEEEEEEEEEEEEEEEEEEEEEEEE
EEEEEEEEEEEEEEEEEEEEEEEEEEEEEEE
EEEEEEEEEEEEEEEEEEEEEEEEEEEEEE
EEEEEEEEEEEEEEEEEEEEEEEEEEEEEE
EEEEEEEEEETECHNIQUE

15

〈랠리〉 김희천
Wall Rally Drill, Kim Heecheon
2015. 12. 17—2016. 1. 24

1 F

2 F

4 F

Wall Rally Drill
HD, B/W, 33m, 2015

1

2F

2
$105—/
120×82 cm, inkjet print, 2015

2

16

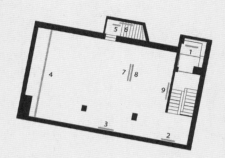

1	**Frameshot 1** 2016 mixed media dimensions variable	
2	**Untitled** 2015 oil on canvas 163×112.1cm	
3	**Frameshot 2** 2016 oil, acrylic and spray paint on canvas 140×145×71cm	
4	**Yesterday's Blues** 2016 mixed media dimensions variable	
5	**Wall 4** 2016 oil and spray paint on canvas 100×80.3cm	
6	**Detail.psd** 2016 acrylic on canvas 97×130.3cm	
7	**Sail the World** 2016 oil, acrylic and spray paint on canvas 162.2×130cm	
8	**Everla** 2016 oil and spray paint on canvas 162.2×130cm	
9	**A Nameless Island** 2016 oil, acrylic and spray paint on canvas 3 piece set dimensions variable	

정희민

1987년생. 홍익대학교에서 회화과와 조소과를 복수전공으로
졸업하고, 한국예술종합학교 미술원 조형예술 전문사를
졸업했다. 이번 사루비아다방 전시가 첫 개인전이며,
그룹전으로 'Visitor Q (우정국, 2015)'에 참여했다.

heemin.chung@gmail.com

후원
한국문화예술위원회

관람시간
화–토 11am - 7pm / 일 12pm - 6pm / 월요일 휴관

전시장
서울 종로구 자하문로 16길 4 지하 (창성동)

사무실
서울 종로구 북촌로5길 45 4층 (화동)
02.733.0440
curator@sarubia.org

sarubiadabang
sarubiadabang

www.sarubia.org

Support SARUBIA 사루비아다방은 미

Yesterday's Blues

국선즈연례토론회

17시 30분~20시
예무이트홀 컨벤션 센터

초대의 말

국립현대미술관장
선임을 전후해
두 차례의 성명 발표를
진행했던 미술인들은,
예상을 뛰어넘는 수의
참여로 예술표현의
유 최후의 선을
키려는 미술계
의 의지를 확인할
었습니다.

 검열로부터
현의 자유를
당위도, 많은
쌓아가야만
 있다는 것도
었습니다.

다본만이
미술계 안팎에
양한 사전검열,
열의 방식이

존재하
검열된
양상에
있기 때

'국선즈 ㄴ
검열에 ㄴ
심도 있고
토론회를
애썼습니

'국선즈'는
마감되지ㄴ
이 토론회ㄴ
검열에 대한
지속적인 제
천명하는 지
합니다. 많ㄴ
부탁드립니

SASA[44]
가위, 바위, 보
사창각

BN 979-11-956713-2-8 9936

응답으로
애니메이션의 우...
별적으로 배치시킴으로써...
보기 하고 변화하고 있는 세계상을 ...

아도 전시기획상 Amado Exhibition Award ... 전시기획상은
아마도예술공간이 주최하는 ... 전시기획상은
아마도예술공간을 발굴하고 지원 ... 제정했다. 전시
전시기획자의 발언과 확장을 도모하고 지원 ...
새로운 담론과 비평의 확장을 ... 편이 마련...
국내 미술계는 창작활동 지원은 활성화된 편이지만 ...
대한 지원은 많이 미흡하다. 이에 아마도예술공간은 ... '기획자
전시를 생산함으로써 동시대 담론과 행성에 기여하는 ... '기획자
촉복하고, 예술매개자를 양성하기 위한 전시기 ...
시행하고 있다. 아마도전시기획상은 ① 전시 기획의 양성, ②
형성하는 '예술매개자'로서의 기획자 선정, ③ 창의
직업의식을 갖춘 전시 기획인 선정, ④ 전시
'참신성을 갖춘 전시기획안의 토론과 피드백을 통해 제3회
여러 비평가와의 운영자의 기획과 ...
형성을 목표로의 운영되고 있다. 제3회
1, 2차 심사 과정을 통해 문선아의 ...
블루>를 수상작으로 선정됐다.

[기획] 문선아

강정석
김정태
...림 프로그래시브
루양
밈미우
백경호
안성석
이희향
최진석

시대정신:
非-
사이키델릭;
블루

6.19
6시
6PM

...ace
N [Curator]
...ANG
GIM+
ogressive
miu
ngho P
ngseo
yang
nseo

용산구 한남동 683-31
683-31 Hannam-dong, Yongsan-gu

...마도예술공간
Zeitgeist:
非
F/W 16

크레딧
주최·주관: 아마도예술공간
기획: 문선아
출판디자인: 신덕호

프로그램
작가와의 대화 Part1, 6/1(토) 오후 2시
작가와의 대화 Part2, 6/18(토) 오후 2시

프로그램 신청
www.zeitgeists.co.kr
www.facebook.com/sidaejungshin

Credit
Hosted and Organized by Amado Art Space
Curated by Sun A MOON
Publication Designed by SHIN Dokho

Programs
Artist Talk Part1. 6/1(Sat) PM.2
Artist Talk Part2. 6/18(Sat) PM.2

Cake Gallery

이수경 개인전
2016. 5. 26 (Thu)
- 6. 26 (Sun)

F/W 16

24
25 26
27
28
18 20 21 22
16 17 19
14 13
15
9 5 2
8 3 24
10 7 4
11 6 1
23 24
30
24
31 32 33
29
24
34-2
34-3

1. 장갑과 가방 Gloves and a bag...
5()×163×31cm, mixed media on...
2. Neck, 39×33×27cm, mixed media, 201...
3. Meat, 31×29×6cm, mixed media, 201...
4. 분홍과 파랑 Red and blue, 82×32×26cm...
5. Pink, 99.5×29.5cm, colored pencil and pe...
6. 하이그로시 High gloss, 31×33×32cm, mixe...
7. 쓰레기 조각 Trash shelf, 86×37×16cm, mixe...
8. Alien parks #7, 36×56×21cm, mixed media, 2...
9. 뼈 시리즈 Bone series (뼈속에서사유네?)...
9-1. 패턴 뼈 Pattern bone, 43×83×6cm, mixed m...
9-2. LED 블루 LED bone blue, 45×8×10cm, mix...
9-3. 패치 뼈 Wastepaper bone, 53×11×5cm, mixed...
10-1. Untitled, 18.5×15cm, mixed media, 2016
10-2. Untitled, 16×20cm, mixed media, 2016
11. 스트레칭 stretch, 45×57×20cm, mixed media, 2016
12. Origami, 25×23×21cm, mixed media, 2016
13. 마쿠라 Makura, 29×34×22cm, mixed media, 2016
14. Untitled, 13.5×11cm, mixed media, 2016
15. 캠코더 Camcorder, 26×23×1...

www.cake...

Second
Point

Second
Point

Second
Point

2016. 8. 24 - 9. 10

방대하고 깊이 없는 Extensive But Shallow

이윤서 YOON SEO LEE

가경벽 The Subjunctive Mood 3, 2016
2015 Unfamiliar, 2016
The Subjunctive Mood 1, 2016
fter a Weekend Corner, 2016
heral Way, 2016
ving a Deadleaf, 2016
'16 Mood 2, 2016
ng the Momen
st, 2016
nthless
nishment
그대 2016
묘사 찾는
4

25

이의록 개인전
두 눈 부릅 뜨고
2016. 8. 26. 금 - 9. 11.
오프닝: 8. 26. 금, 19:00

지금여기
WHERE
종로구 창신동 23-617

26

Chung Scoyoung Solo Show

정서영전

시청각

Audio Visual Pavilion

시청각 언어 활동 자료집
2016년 10월 8일(토) 오후 4시

아트 스페이스 풀
Art Space Pool

한진 개인전

White Noise

2016.10.13 (목) —
11.13 (일)

Han Jin's Solo Exhibition

October 13 (Thu) —
November 13 (Sun), 2016

Opening Reception
October 13 Thu 2016, 5pm

마운트 아날로그
Mount Analogue

장보윤 www.jangboyun.com

2016.11.11 ~ 12. 2
관람시간 오전11시~오후 7시, 월요일 휴관
초대일시 2016. 11.11 p.m 6

서울문화재단

b o m m

복 행

The
land

복행술

김영글, 이미래, 이제, 정희승, 양윤화+이준용
기획: 조은비 The art of not landing
2016. 11. 17 - 2016. 12. 11
오프닝 리셉션:

케이크 갤러리 Cake
서울시 중구 황학동
솔로몬빌딩 6층

이은새

길티-이미지-콜로니
2016. 11. 24 - 12. 22

어떤 사건이나 장면에 대한 완벽한 재현은 가능한가? 인간의 시선에는 절대적이고 순수한 중립의 위치는 없다. 이것은 순수한 그림도 없다는 인식은 불가능하다. 가능하다고 믿는 것은 불손한가? 당연하다. 해석이 없는 뜻이다. 어떠한 방식으로든 그림은 '현실' 그 자체가 아니라 화가의 입장이다. 언표자인 화가는 엄중한 책임감과 판단력이 필요하다. 자기최면을 경계하는 증언이다. 그래서 사건의 목격자이자

이은새 작가의 이전 작업은 미디어 매체나 자신의 주변에서 수집한 이미지를 그림의 주제로 삼았다. 해외 뉴스나 온라인에서 떠도는 영상을 채집해서 무심코 고정시킨 듯한 그의 그림은 파편적이고 순간적이다. 그는 개별적인 인물의 묘사나 대상의 거칠고 빠른 붓질은 감정의 과장과 증폭을 담는 데 주력했다. 인물과 배경의 과감한 생략, 화면의 클로즈업, 거칠고 빠른 붓질은 감정의 과장과 증폭을 토해냈다. 그의 증언은 이미 현실에서 벗어났다. 시각적 깊이는 소멸됐고 부분과 토막과 조각난 것들이 승리했다.

갤러리2에서 열리는 이은새 작가의 개인전 〈길티-이미지-콜로니〉는 대상을 바라보는 방식 그리고 그것을 증언하는 방식의 변화를 보여준다. 세월호 시위참여가 계기가 되었다고 한다. 그는 시위현장에서 사진을 찍고 현실을 수집하는 자신을 발견했다. 전체적 맥락을 고려하기보다는 그저 한순간을 포착하는, 눈앞에 벌어지는 작업방식뿐만 아니라 이미지를 생산하고 소비하는 미디어 매체의 작동방식에 대한 고찰로 이어졌다. 이미지는 모든 이에게 접근할 수 있다. 예비적인 소질이나 훈련이 없이도 이미지를 '볼' 수 있기 때문이다. 세계를 섭취하는 영역은 이미지가 말(언어)보다 넓고 깊다.

유는 이 때문이다. 작업보다 그림의 소재가 구체적인 것 역시 태도의 변화를 반영한다. 〈얇게 뜬 풍경〉은 세월호 시위현장의 풍경을 감정과 표정을 절제하고 이은새 작가가 무덤한 현실을 차분하게 보여준다. 〈바이킹의 소녀들〉은 그 순간을 화면 앞에서 망가지지 않으려는 여성 아이돌의 모습을 그림으로 재현했다. 한때 바이킹을 탄 여성 아이돌그룹의 영상이 ... 굴욕 짤을 남기지 않으려고 연신 머리카락을 매만지며 시청자는 그 순간을 ... 카메라 ... 다. 또 다른 작품 ... 온라인과 잡지를 통해 유 ... 견고한 표정을 유지 ... 그러나 ... 가운뎃손가락을 치켜들고 관자를 응시한다. 이은새 작가 등장하는 ... 한 긴장과 표정의 ... 이나 과장된 묘사는 정제된 ... 빠르고 ... 기번 전시가 '추상'적인 그림이 ... 담담 ... 의 현 사이의 거리조절이 ... 화되 ...

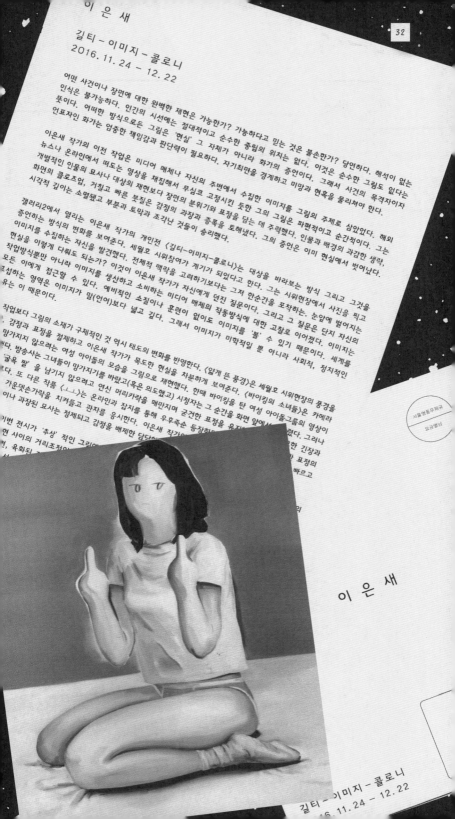

이은새

길티-이미지-콜로니
16. 11. 24 - 12. 22

33

백야 행성

목·일요일
12 - 19시
휴무일 없음

오프닝
2016. 12. 2 금요일
밤은 6시

합정지구
서울 마포구 서교동 444-9

#

박형수
양유연
이세
최한결

공간 디자인
광오

기획
이현

34

안유리 개인전

돌아오, 지 않는 강

Ⅱ부

돌아오, 지 않는 강

Yuri An Solo Exhibition

돌아오, 지 않는 강

안유리 개인전
돌아오는 지 않는 강
2016.12.02—12.13

오프닝
라운드 테이블

Yuri An Solo Exhibition
River of No Return
2016.12.02—12.13
Seoul Art Space Seogyo

Opening Reception
2016.11.10 Sat. 4pm

Round Table
2016.11.02 Fri. 5pm

Discourse among Korean Chinese artists and a Curator
: Jia Zimin, Zhang Jiafing, Huang Haozhin

Information
T 김민영 (Closed on Mon.)
23 Jandari-ro 6-gil, Mapo-gu, Seoul (04039)
T 02.333.0246

2016.12.02—12.13
Seoul Art Space Seogyo

BLACK
MARKET

35

슘형슘형 가위바위보 퍼폼2016 오록

게임 인원 : 2~3인 게임 시간:15분

퍼폼을 볼 때 무엇가 다채지만 재미있지 않을까요?
어떤 공연에서 «퍼폼2016»의 도록은 독특한 형태로 만들어져있습니다.
도록이자 일종의 카드게임이죠.
그럼 «퍼폼2016» 작가 카드를 모아볼까요!

구성물

승리 조건

카드 하단의 문양이 다른 카드 5장을 모으면 게임에서 승리합니다.

준비

① 각 참여자는 가위 카드, 바위 카드, 보자기 카드를 한 장씩 가지고 갑니다.
② 일반 카드 50장을 잘 섞어 뒷면이 보이도록 하나의 카드 더미를 만듭니다.
③ 카드 더미 위에서 5장을 공개하여 바닥에 깔아 둡니다.

진행

진행은 일반적인 가위바위보 게임과 비슷합니다.
'가위바위보'라는 외침이 끝나는 순간 가위 카드, 바위 카드, 보자기 카드 중 하나를 공개합니다.

가위 카드는 보자기 카드를 이기고
보자기 카드는 바위 카드를 이기고
바위 카드는 가위 카드를 이깁니다.

같은 카드를 냈거나 가위 카드, 바위 카드, 보자기 카드가 모두 공개되었다면 승부입니다.

*무승부에는 아무런 일도 일어나지 않습니다.

이긴 참여자가 있다면, 두 가지 행동 중 하나를 선택합니다.
① 공개된 일반카드 중 자신이 낸 카드와 같은 카드를 한 장 선택하여 가져갑니다. (ex. 가위 카드로 이겼다면 가위 모양이 그려진 카드를 가져갑니다.)
만약 카드를 가져갔다면, 카드 더미 위에 한 장을 공개하여 내려 놓습니다.
② 혹은 공개된 일반카드를 모두 카드 더미 밑으로 넣고 위에서 5장을 공개하여 바닥에 깔아 둡니다.

종료

한 참여자가 카드 하단의 문양이 다른 카드 5장을 모았다면 승자가 되고 게임은 종료됩니다.

추가 설명

가위, 바위, 보자기가 모두 그려진 조커 카드입니다.
이 카드는 어떤 카드로 이겼든 상관없이 가져갈 수 있습니다.

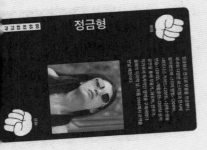

정금형

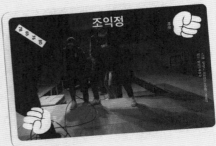

조익정

퍼폼
P/ER F/ORM

김영수

네 명의 회지들이
뚜벅초와 함께
서울의 풍경 속에서
각자의 작업을
기반으로 한 작업을
포스트화 시킨 도감

포켓볼을 던지며

'뚜벅초' 멤버들은 이번 도감에서 각자를
포켓몬 마스터로, 그들의 포켓몬을 뚜벅초로 설정한다.

서울을 배경으로,
이들은 뚜벅초와 함께 새로운 포켓몬을 발견하거나,
탐색하며 각자의 작업이 만들어지는 순간들을 포획해본
그들이 발견하는 포켓몬은 멤버들 각자가 경험하고 있
서울생활을 포켓몬화 시킨 것이다.

이미지리듬들은 당대 생산된 이미지, 그리고 이를 이를 수용하는 방식과 문화를 배빙하는 관려 모임이다. 청아람은 여성을 표적으로 한 성폭력과 연동되는 시각 이미지 재현 문화를 송하영은 이수경 작가의 2014년 작업 《미소녀》 시리즈와 2016년 개인전 《F/W 16》을 연결지어 발표한다.

MORE INFORMATION → WWW . TUMBLBUG . COM / FTADVENTURE

2017.02.04 14:00
2017.02.05 11:00

filed-timeline.xyz

서울시
중구
을지로 20길
24, 6층
원동

선 영 아
03.
06. 다
죽 여

filed-timeline.xyz

IMG READING TRII OM

스크린에서 사라졌던 여성들이 돌아오기 시작한다. 2016년, TV는 여전히 '선영아 사랑해'라고 사랑을 외치지만, 다시 모습을 드러낸 스크린 속 선영이들은 더 이상 사랑을 필요로 하지 않는 것 같다. 이들은 짐없이 사랑이라는 이름으로 포장된 위를 가하고 복종을 요구하는 남성들의 세계를 향해 말을 쏟아들고 저항하기 시작한다.

MORE INFORMATION → WWW . TUMBLBUG . CCM / FTADVENTURE

[w. 촬영감독 이지민]
[w. 《나를 잊지 말아요》 감독 이용정]
[w. 작가 몰데할할머니]

2017.02.05 16:30
서울시 중구 을지로 20길 24,
5층 원동

스멜 오브 히스토리
SMELL OF HISTORY
2015/16'16'/color

에피그램
EPIGRAMS
2015/6'58"color

리프트맥스
RIFTMAX
2017/20'12"/color

라이트 하우스
LIGHT HOUSE
2017/20'26"color

기록으로서의 그림
painting / daily document
2017 3.1 - 3.12

후원 | 서울문화재단

참여 작가 | 엄유정 이우성 호상근
기획 | 윤재원

관람 시간 | 평일 2-8시, 주말 12-6시
장소 | 소스룸 soshoroom
서울시 중구 을지로 99-1호 마공빌딩 601호

윤재원

'기록으로서의 그림'은 이번 전시의 제목이자 지난 3년간 엄유정, 이우성, 호상근 이렇게 세 명의 작가들과 함께 진행 해 온 스터디의 주제이다. 이 스터디는 그림이 가진 기록적 특성에 집중하다 보면 내 주변의 작가들을 설명할 수 있는 방법이 있지 않을까 하는 생각에 시작하게 되었다. 스터디를 진행 한 초반 이 스터디의 부제는 '풍속화'였다.

첫 스터디는 <잊을 수 없는 사람들>이라는 구니키다 돗포의 단편을 함께 읽는 것으로 시작했었다. 그리고 청나라 때의 그림 <빙희도>를 기반 마음으로 공유하기도 하며 진행했다. 위에 언급한 자료들을 비롯한 스터디에 관련된 도서자료는 전시장 한 쪽에 관람객들이 볼 수 있도록 비치해 두었다. 책과 도판을 보는 것 이외에 그 때 그 때 주제에 맞게 전시와 영화를 관람 하기도 했다. 어쩐지 진행 과정 중 크리스 마르케에 대한 언급을 자주하게 되었다.

엄유정, 이우성, 호상근 세 작가를 섭외했을 때 무언가 보고 기록하고자 하는 공통점이 있다고 생각했다. 그리고 이 작가들이 밖고 자료로서 사진을 사용하는 것을 되도록 배제 하고 그것에 대한 의존도를 줄여나갔을 때 오히려 재현적 그림이 갖는 한계를 조금씩 극복할 수 있지 않을까 생각했다. 혹은 그런 시도 안에서 실패하더라도 막연하지만 작가 개개인의 어떠한 특성들이 그림에 더 반영될 수 있지 않을까하는 생각이 들었다. 최대한 시각 자료의 참고를 제한하자는 이 제안에 대한 대답으로 작가들은 각자의 방법을 찾아 나갔다. 솔직하다고 할 수 있는 방법들을.

2017년 3월까지 목격하고 있는 검정 수면위로 떠오르는 주변 환경과 사회의 이슈들, 변화들도

이우성
Woosung Lee
캔들라이트 Candlelights
single channel video, 4min 48sec, 2016-2017

엄유정
Yujeong Eom
아보카도 Avocado
320 x 410mm, oil color on canvas, 2016

호상근
Sangun Ho
남산과 날씨 11 Namsan and Weather 11
364 x 279mm, color pencil on paper, 2017

?, insists on hearing bad news
...ediately.", 53x41 cm, 2017
...ace, 53x50 cm, 2016
...ich, 21x33 cm, 2016
...cing, 45.5x45.5 cm, 2016
...still life, 37.5x45 cm, 2017
...tomb dome, 16x22 cm, 2016
...still, 22x27 cm, 2016
..., ceiling, 60x50 cm, 2017

10. «window frame, 80x117 cm, 2017
11. defense, 41x32 cm, 2017
12. «not count», 41x60.5 cm, 2017
13. «», 22x16 cm, 2016
14. «tomb dome - 1, 22x27 cm, 2015
15. «요양물», 33x45 cm, 2016
16. «party part», 22x16 cm, 2017
17. «undamaged area, 60.5x72 cm, 2017
18. digiting units, 45x37.5 cm, 2017

19. «waitress's table, 41x27 cm, 2016
20. «ornamental mode, 53x72.5 cm, 2016
21. «refill», 22x27 cm, 2016
22. «zuzing, worlds, 19x24 cm, 2016
23. «self decor, 30x23.5 cm, 2016
24. «sit and omit», 90x90

@oneroom
서울시 종로구 종로 20길 24 5층
info@oneroom.pe.kr
www.oneroom.pe.kr
070-7763-5066

ONEROOM

벽돌 수족관 파이프　　2017. 4. 08–4. 15

화면 보호기/스크린 세이버는 어원적 의미를 따지면 스크린의 화소를 위협으로부터 구하는, 그럼으로써 그 수명을 연장시키도록 고안되었다. 하지만 이 장치는 사실 스크린 전원을 끄는 것보다 에너지 절약이나 화면 보호에 있어 매우 비효율적이다. 게다가 만약 정말로 화면 보호기능에 화면 보호라는 목적이 최우선이라면, 가령 윈도우 98의 '3D 미로 탐험'과 같은 현란한 이미지는 그저 스크린에 지속적으로 다른 이미지들이 떠다니게 하는 것으로도 그 기능이 충분하다면, 무엇하러 유지가 이 미로를 커스터마이징 할 수 있을까를 만들었던 것일까? 화면 보호기에는 보호라는 둑의 와중도 기왕이면 보기 좋으면서도 즐겁게 만들고자 하는, 다소 불필요하고 말이에만의 상식과 재미가 들어간다. 그러나 아무리 흥미롭고 예쁘다 한들, 화면 보호기는 일시적이다. 스크린이 본연의 목적을 수행하기 시작하는 순간 화면보호기는 사라진다.

햄화탕은 더 이상 제 기능을 못하는, 본체로부터 화면의 전원이 공급받는 스크린이다. 그럼에도 햄화탕은 어떤 면에서 탕으로서 건재하는 듯하다. 이 공간은 제 목적을 잃었지만 다시금 어떤 목적이나 행태에 의해 '새로' 규정되기를 거부하며 잘잇값이 자신의 탕이었음을 상기시킬 것이다. 햄화탕의 구조가 갖는 울퉁불퉁하고 뒤꾸박꾸직 모양새, 시간이 덧칠한 벽돌들과 물이 채웠던 시절을 잃잇값이 탕으로서 이 공간이 기능했던 시절의 외관은 드러낸다. 아무리 이 공간을 그것의 시간과 탕으로써로부터 분리시켜 '새로운' 공간으로 마주하려 한들—어차피 햄화탕을 탕으로 이용해 보지 않은 이들에게는 새로운 공간이지만—본거능이 역사성/시간성에 대한 부정은 반대로 그것을 불러올 뿐이다. '폐허'라는 용어는 햄화탕을 관리하는 분류하는 것처럼 보이지만, 이 공간과 꼭 맞아 떨어지자를 않는다. 햄화탕은 버려진 공간보다는 그 이전의 습관으로부터 자유로워서 보다 넓은 가능성을 품은 소우주에 가깝다.

그것이 현재는 경험하기 못하는 지난날에 대한 판타지이건, 씻어내고 싶은 낡은 속성이건 행화탕은 어느에 어떤 캔버스나 화이트 큐브 마냥 중립을 저항하며 의미나 이미지를 부여받고자 한 곳이 아니겠다. 달아있던 덕분에 행화탕이 그냥 있었던 매력들에 더 이상 탕일 필요도가 없는 이 공간—탕으로서 체험해 보지 못한 이들에게 특히—흥미로운 채로 가득한 곳으로 만든다. 행화탕이 지닌 저만의 가능과 역사가 없었더라면 이 공간은 오히려 관심을 덜 받았으리라.

결과적으로 전시라는 화면 보호기가 예전엔 충실했던 기능들을 잠시 가려지게 할뿐, 아예 지워내지는 못한다. 잠시동안 행화탕이라는 스크린을 차지하는 작가들은 오직 임시적으로 작동할 화면 보호가, 말흥의 스크린을 제작한다. 작가와 작가들, 나아가 행화탕 안에 들어오는 사람들 사이를 잇는 화면의 연결고리는 잠시나마 공유되는 스크린이라는 표면이다. 여기에는 파편적인 이미지가 부유하며 그리는 불안정한 형태의 성좌가 있다. 이 불안정함은 행화탕의 공간으로서의 읽을 광경성 혹은 가능성, 즉 언제든 이 스크린이 다른 스크린으로 표면을 갈아입을 수 있음을 비춘다.

참여작가/기획
김은수 이정은 임지원
장윤희 정처선 정 지
지호인 최수인 최이다

주최/주관
대학문화네트워크

후원
축제행성

최이다
그래픽디자인
지호인

https://br-ac-pp.tumblr.com/

주택 2층, 주택 반지하

1. 장윤희_Hanging_oil on canvas_164x223cm_2016
2. 장윤희_Hooked_acrylic on canvas_27x22cm_2016
3. 정지연_빈 방_oil on canvas_100.0x80.3cm_2016
4. 최이다_함의 비밀(HAI's Secret)_single channel video_6'53"_2015
5. 정지연_유예(Untitled)_singe channel video_8'21"_2015
6. 정지연_부엌_oil on canvas_116.8x91.0cm_2016
7. 정지연_화분_oil on canvas_90.9x72.7cm_2016
8. 정지연_화분_oil on canvas_90.9x65.1cm_2016
9. 정지연_붉은 장문_oil on canvas_91x50cm_2016
10. 정지연_빨간 그림_oil on canvas_145.5x112.1cm_2017
11. 지호인_Kandinsky's Writing_typewriter on paper_29.7x21cm_2017
12. 지호인_Painting_denim_27.3x45.5cm_2017
13. 지호인_Generation Trinity_denim_21.2x33.4cm_2016–17
14. 지호인_(시계받침)_Vomiting, Halftone, Windows 95, Hot Springs_typewriter on paper_29.7x21cm_2017
15. 지호인_(Smile)(Pistol)_oil on denim_21.2x33.4cm_2016–17
16. 지호인_Layered Springs_oil on denim_43.2x53cm_2017
17. 지호인_Layered Vomiting_oil on denim_43.2x53cm_2017
18. 김은수_Careers.promote Culinary 1_oil on canvas_73x61cm_2016
19. 김은수_Headlineeffects on/off_oil on polyester_73x61cm_2016
20. 김은수_Firetongle on/off_oil on canvas_73x61cm_2016
21. 김은수_Careers.promote Culinary 2_oil on polyester_123x104cm_2016
22. 김은수_Stats.fill_commodities_oil on canvas_64.7x54.7cm_2016
23. 김은수_불맞이고_oil on lcd monitor_93x116.5cm_2016
24. 김은수_Careers.demote Highschool_oil on canvas_90x65cm_2016

땅 반지하, 기름창고

1. 최수인_A Standing Radish_mixed media_dimensions variable_2017
2. 장윤희_창 밖_oil on canvas_130x162cm_2016
3. 임지원_Bodyscape(Sepia)_oil on canvas_89x130cm_2016
4. 임지원_밤이(White Night)_single channel video_50"_2016
5. 임지원_Time waits_paraffin_variable size_2017
6. 임지원_밤(Night)_single channel video_25"_2015
7. 최수인_The Imperfect Tense_mixed media_dimensions variable_2017

땅 내부

1. 정처선_Hole_oil and spray on canvas_130.3x130.3cm_2017
2. 정처선_Number 1(Hole)_oil and spray on canvas_80.3x60.9cm_2017
3. 정처선_Layers_oil and spray on canvas_80.3x116.8cm_2017
4. 정처선_Layers towards perfect black_oil and spray on canvas_60.6x60.6cm_2017
5. 정처선_Layers towards perfect white_oil and spray on canvas_60.6x60.6cm_2017
6. 정처선_Layers towards perfect black_oil and spray on canvas_60.6x60.6cm_2017
7. 장윤희_Paradise of 손가락_oil on canvas_72.7x72.7cm_2017
8. 장윤희_Paradise of 손발_oil on canvas_193.9x112.1cm_2017
9. 이정은_Untitled_oil on canvas_90.9x72.7cm_2017
10. 이정은_Untitled_oil on canvas_162.2x130.3cm_2017
11. 이정은_Arrowhead_oil and spray on canvas_72.7x53.0cm_2017
12. 이정은_Untitled_oil and spray on canvas_53.0x45.5cm_2016
13. 이정은_Telepathy_oil and spray on canvas_72.7x60.6cm_2016
14. 이정은_Hood_acrylic on canvas board_30x30cm_2016

43

상기순, 이상훈

《리드마이립스 READ MY LIPS》

2017. 5. 10 - 5. 31
12pm - 7pm, 월요일 휴관

오프닝 5. 10(수) 7pm
공연 퍼포먼스 & 퍼비스쿠 공개행사 5. 20(토) 7pm

44

3 Volumes
Donghee Kim

May 11 (Thu), 2017 – June 11 (Sun), 2017

Audio Visual Pavilion

Opening Hours
Tuesdays – Sundays (Closed on Mondays)
12 – 6pm

Curated by Inyong An
Assistant Curator Soonwoo Kwon

Supported by Seoul Metropolitan Government,

Circle
to
Oval

서울문화재단
후원돌봄

배혜윰
Hejum Bä

2017.5.17 – 6.16

후원
한국문화예술위원회

관람시간
화–토 11am–7pm
일 12pm–6pm
월요일 휴관

Support SARUBIA
사루비아는 미술인 회원들의
순수 기부로 운영되는
비영리 예술공간입니다.

(말뚝) Pole Vault, 2017
acrylic on canvas, 65.5 × 53cm

PROJECT SPACE 사루비아다방
서울 종로구 자하문로 16길 4 지하
02.733.0440
www.sarubia.org
f ⓨ sarubiadabang ⓞ sarubia_official

작가명: 박현정
Artist Name: Hyunjung Park
전시명: 이미지 컴포넌트
Exhibition Title: Image Component
전시기간: 2017.6.16–29
Exhibition Period: June 16–29, 2017
전시장소: 합정지구
→ 서울특별시 마포구 월드컵로 40
Exhibition Venue: Hapjungjigu
→ 40, World Cup-ro, Mapo-gu, Seoul
오프닝 리셉션: 2017.6.16, 5pm
Opening Reception: June 16, 2017, 5pm

내 눈동자 속에 누워있는 잘생긴 나
Pretty 1, Lying in your eyes
김대환, 이준용

2017. 5. 27 ~ 2017. 6. 24

코너 아트스페이스
corner art space

벽

화장실

성형외과
출입문

①~⑤ 김대환

① XBOX - 가변설치 - 점토 _ 2017
 XBox - variable installation _ clay _ 2017
② 혀 - 11740 x50x100 - 점토 _ 2017
 long - 11740 x5 x100 - clay _ 2017
③ 커 - 50 x50 x11740 - 점토 _ 2017
 twin - 50 x50 x11740 - clay _ 2017
전설의 삼두상 500x500x500 - 점토 _ 2017
legendary face 500x500x500 _ clay _ 2017
- 50 x100 x11740 - 점토 _ 2017
- 50 x100 x11740 - clay _ 2017

⑥~⑬ 이준용

⑥ 굽혀서도 타이트한 _ 가변크기 _ 치킨박스,점토,아크릴
⑦ The second coming _ 4520 x3000 _ 판넬에 아크릴
⑧ 내가 저지른 사람 _ 210 x297 _ 종이에 수채
⑨ 인바운더 _ 270 x420 _ 종이에 수채 _
⑩ 아웃바운더 _ 270 x420 _ 종이에 아크릴 _ 2011
⑪ 어둠노숙원의 일상 _ 270x420 _ 종이에 아크릴 _ 2014
⑬ 네 눈동자 속에 누워있는 못생긴 나 _ 270x84
 종이에 ?
 2011
 종이에 ?
⑬ 미친이발사 _ 210 x297 _ 연도미상 _ 종이에 ?

내 눈동자 속에 누워있는 잘생긴 나 : 김대환, 이
Pretty 1, Lying in your eyes
2 Persons Exhibition: Ghim, da hwan + Yi, joo
2017.5.17 ~2017.6.24
corneratspace.org

Pretty 1, Lying in your eyes

최하늘 개인전
NO SHADOW SABER

기간 2017.7.7-7.30
장소 합정지구
　　　서울시 마포구
　　　서교동 444-9

개막 2017.7.7, 6PM

서울시립미술관

: emerging
 artists.
 curators

++
++ HAPJUNGJIGU

1F HAPJUNGJIGU

1　위태롭지만 안정적인 정물화 이미지, 사과 등 각종 정물, 85×85cm?
　　2017
2　표본 채집을 위한 고문대, 나무로 만든 고문대 위에 각종 단면 표본
　　50×50×193cm, 2017
3　육면체 진화 모듈, 잘린 좌대 위에 진화 중인 육면체.
　　(좌대의 크기) 150×60×70cm, 2017
4　입체병풍(No. 3)_건조한 곳, 사막의 돌과 채집된 밤 풍경.
　　(병풍 하나 크기) 45×45×170cm, (족자의 크기) 64×200cm, 2017
5　의심스러운 조각, (바닥 면적) 32×48cm, 2017
6　Saber-cut_피가 나지 않는 조각, 비너스의 육체, 20×15×57cm,
　　(선반의 크기) 55×40cm, 2017
7　Saber-cut_피나는 조각, 습격을 받은 조각체, 60×60×185cm
　　(팔레트의 크기) 90×120×10cm, 2017

in☞

finish

I 3

이우성 개인전 <Quizás, Quizás, Quizás (키사스 키사스 키사스)>
전시기간: 2017년 8월 28일 – 9월 24일 / 화요일 – 일요일 (월요일 휴관) / 11:00 am – 7:00 pm
참여작가: 이우성

지상층

— 이우성, Quizás, Quizás, Quizás, 종이 위에 펜, 스크린 톤, 가변 설치, 2017
— 이우성, Quizás, Quizás, Quizás, 창문 위에 페인트, 가변 크기, 2017

지하층

— 이우성, Quizás, Quizás, Quizás, 천 위에 경희 천스, 각 210 cm x 210 cm, 2017
— 이우성, Quizás, Quizás, Quizás, 창문 위에 페인트, 가변 크기, 2017

추상
抽象
Abst-
raction

2017. 09. 01 - 09. 30

권세정, 김웅용, 임영주, 최윤
기획: 김시습

이미지가 쏟아진다. 오늘날 이미지와 관련하여 어떤 소외가 발생한다면 그것은 근본적으로 생산수단의 소유와 연관된 것이라기보다는 이미지를 소비하는 방식과 관련하여 발생하는 소외다. 요즘 사람들은 이미지가 너무 많아서 소외된다. 우리에겐 어떤 대상을 온전하게 보고 경험할 틈이 주어지지 않는다. 무언가를 보기 이전에 그것을 카메라에 담고 SNS에 올려야 한다. 타임라인에 올라온 이 이미지들은 시간과 함께 앞으로 나아가는 것처럼 보이지만, 동시에 새로운 이미지가 먼저 있었던 이미지를 뒤로 밀어내면서 거꾸로 넘쳐 흘러내리고 있는 것처럼 보이기도 한다.

하지만 이러한 현상은 그 자체로 크게 개탄할만한 일은 아니다. 이것이 우리시대의 의사소통 방식이니 말이다. 진짜 문제는 쏟아지는 이미지들이 향하게 되는 방향이다. 무질서하게 쏟아지는 것으로만 보였던 이미지들이 실상은 때때로 기존의 질서를 답습하는 방향으로 흘러가고 있다면 어떨까? 이미지를 주워 담는 것은 이제 소수의 권력자들이 아니다. 그들은 어딘가에서 흐릿해하고 있을지도 모르지만, 어쨌든 당장에 이 이미지들이 향하는 곳은 "댓글지움"으로 대변되는 힘으의 수렴이다. 무의미한 세계에 의미를 불어넣기 위해 끊임없이 희생양을 찾는다는 점에서 이곳은 바닥으로 내려와 표층화된 종교의 세계를 이룬다. 조르조 아감벤Giorgio Agamben은 이처럼 위치보 바뀐 권력의 작용을 환속화secolarizzazione라는 비판적인 말로 규정했다. 이곳에서 이미지는 "-녀", "-충" 등의 단어나 여러 종류의 음모론, 또는 "기-승-전-메갈"의 서사와 같은 환속적 언어 속으로 수렴된다.

오프라인이라고 해서 상황은 별반 다르지 않은 것 같다. 여기서는 광장의 민주적 이미지가 같은 방향으로 흐르는 역설을 보게 된다. "알밤"이나 "미스박"과 같이 촛불시민들 사이에서 발견하게 되는 환속적 이미지들. 탄핵의 성과는 온전히 평가받아야 마땅하지만, 그래서 이들은 더욱 난감하다. 태극기 부대의 시대착오적 이미지는 매우 가까이에서가 아니라면 공포스럽기보다는 희극적으로 느껴진다. 따론 심지어 애잔하기까지 하다. 그러나 촛불시민의 시대착오에 대해서는 거리를 만들어내기조차 어렵다.

《추상(抽象, abstraction)》전은 이러한 이미지 과잉의 시대 "헬조선"에 대한 반응으로서 기획되었다. 우리에겐 쏟아지는 이미지를 이미지 그대로 잠시나마 머무르게 할 시간과 공간이 필요한 것이 아닐까? 한 데 모인 이미지들이 우물을 만들다면 그것은 그 자체로 풍경이 되는 동시에 그 반대편의 풍경 또한 거울처럼 비추게 되지 않을까?

《추상》이라는 이 전시의 제목은 이처럼 환속의 흐름으로부터 이미지를 베어놓는 행위나 작용을 가리키는 발로 사용되었다. 이는 구체화(具體化)나 재현(再現)의 반대말로 쓰이는 이 용어의 일반적인 쓰임을 다소 비튼 것이다. 추상을 뜻하는 한자어인 "抽"와 영어의 접두사인 "ab-"은 동일하게 추출하거나 베어낸다는 뜻을 가린다. 그로 추상이란 말에는 특정 이미지로부터 필요한 이미지를 베어내는 행위나 작용이라는 뜻이 새겨져 있다.

이러한 질문과 이름 앞으로 권세정, 김웅용, 임영주, 최윤 어떻게 네 명의 작?
파운드 푸티지과 파운드 오브제를 작업의 수단으로 적극적으로 활용하는 '
이미지는 기존의 쓰임으로부터 분리되어 이곳 합정지구에 낯설게 그리
또 조금은 음씨년스럽게 제시된다. 철모르는 아이들의 놀이인 동시에'
손짓이기도 한 이들의 행위가 낯익과 힘으로 점철된 오늘날 이미'
어렴풋하게나마 비추기를 기대한다.

교동 월드컵로 40
ok.com/hapjungjigu

* 본 전시는 서울시립미술관에서 진행하는 《산진미술인 '

Looming Shade

fig. section 1.a. Rephotographing the
brochure of Area 174, 175 × 258
photograph, 50 × 62.5(cm), 2017

fig. section 1.a. Ying Chang-ism in the deep
levering as Shinhan Bank crazy spiky,
photograph, 125 × 165(cm), 2017

fig. section 1.a. Figure,
Sculpture, photograph,

fig. section 1.a. Doosik Kim is checking
conditions of Ying Chang-ism an unknown
lady presented by businessman,
photograph, 50 × 62.5(cm), 2017

fig. section 1.a. c-Hit drop crops in
largest artist on the photograph of korea
M.K × 7.7, photograph,
125 × 165(cm), 2017

fig. section 1.a. 600 items placed in Seoul's
Thousand View First Capsule,
photograph, 50 × 62.5(cm), 2017

fig. section 1.a. Sculpture figures of president
Syngman Man 1994-04, photograph,
125 × 165(cm), 2017

fig. section 1.a. Over-exposed photograph
from the series, source material,
50 × 62.5(cm), 2017

fig. section 1. Nude,
algorithm 2, photograph, 2017

fig. section 1. Nude,
algorithm 1, photograph,

fig. section 1.a
Donkeeque Dei,
photograph,

프로그램(110')

1부(50') 18:30 – 19:20

김혜원, 아파트: Apartment, 2017
video, color, sound, 16' 00"

문세린, 직전의 밤: The Night Just Before, 2011
video, color, sound, 07' 05"

아영, 단풍놀이: Leaf-Peeping, 2015
B/W, Super 8 필름 디지털 변환, 04' 27"

김혜원, 27km 17분: 27km 17minutes, 2015
video, 17' 00"

아영, 48초 동안의 밤 SEA: Room SEA for 48', 2016
Super 8 필름 디지털 변환, 48"

휴식(20')

2부(35') 19:40 – 20:20

문세린, 푸른호랑이: Blue Tiger, 2017
video, color, sound, 12' 50"

김혜원, 설거지: Dishwashing, 2015
video, color, sound, 07' 50"

문세린, 투명손: Invisible Hands, 2016
video, color, sound, 11' 33"

아영, 1분 5초 동안의 힐리 필즈: Hilly Fields for 01' 05
2016, Super 8 필름 디지털 변환, 01' 05"

: 빛, 드로잉, 풍경, 눈으로 만지다.

환경
1. 스크리닝이 시작될 때는 해가 질 무렵, 끝날 후에는 밤이다.
2. 관람객은 퍼폼 플레이스에서 최대한 편안한 자세로 작품을 즐길 수 있다.
3. 프로그램이 시작된 후에는 한 섹션이 끝날 때까지 나갈 수 없다.

시간 :
장소: 퍼폼

소개글
〈섬광〉은 2017년 9월 23일부터 27일까지 퍼폼 플레이스에서 저녁과 밤사이에 진행되는 스크리닝이다. 김혜원, 문세린, 아영, 세 작가의 무빙-이미지가 각각의 작품을 보는 작품이 역사된다. 이번 스크리닝을 드러날, 작품들 사이의 긴장감과 흐름을 또 다른 하나의 경험으로 전달하고자 한다. 경험과 함께 〈섬광〉에서만 드러나는 어떤 경험을 읽어내야 한다는

우리는 얼마만큼 이미지에서 무언가를 읽어낼 수 있을까?
성정은(빛에서) 경하게 빛나는. 일정한 간격을 두고 켜졌다 꺼지는 빛의 길을 말한다. 이러한 뜻을 담고 있는 이 켜졌다 하는 빛의 눈을 인지/지각하는데 쓰기보다 '빛의 경 번 프로그램은 눈을 사용할 수 있는 대상을 눈으로 만진 작가들 각'을 느끼는데 포착되는 어떤 대상에서 벌어지는 빛의 간격 안으로 하게 주변에서 포착되는 무빙-이미지의 본래 특성을 의 시선, 작동 사이 사이에서 반복된다. 세밀하고 무 미끄러져 보는 것이다. 이미지는 시간을 가진다는 명제임이 이미지들을 둘러싸는 상황 이미지 속 강의 지표항이되는 독립장이 드러움 빛의 등 감각

작가소개 및 작품설명

1) 김혜원
서울에서 거주 활동.
어제와 오늘, 오전과 오후를 구분 짓는 시간 체계에 관심게 두고 있다. 그 체계에 의한 시각적 형태를 발견하고, 체에서 이전의 형태로 환원하고자 하는 시도를 한다. 그 과정에서 인지되는 감각에 대한 질문이 작업의 중요한 지점이

2)문세린
서울에서 거주 활동.
영상,퍼포먼스 등의 매체를 사상적 활동 안에 담긴 생산과 비적 개입을 통해 만들어지는 긴장

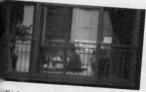

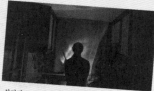

설거지: Dishwashing, 2015
video, color, sound, 07' 50"

'나는 설거지를 언제 처음으로 했을까?'
작가는 설거지를 배우기도 전에 이미 수세미와 그릇을 들고 설거지를 하고 있던 첫 순간을 떠올렸다. 설거지라는 일상적인 행위가 손에 익기 이전에 누구에게나 있었을 최초의 설거지를 상기시킨다. 〈설거지〉는 그 경험을 소리와 빛으로 표현한 작품이다.

아파트: Apartment, 2017
video, color, sound, 16' 00"

〈아파트〉는 땅에서 멀어지는 만큼 벌어질, 높이에 대한 다룬다. 이제는 높이를 가늠할 때 미터 단위보다 의 '층'으로 이야기 하는 것이 익숙하다. 아파트를 는 온라인 영상들은 높은 층, 고가의 아파트일수록 가 높다.
작업을 진행하며, S가 들려준 이야기를 떠올렸다. 아이가 자신에게 "엄마, 나, 이만큼 컸어."하며 자끝을 내려다보는데 아이는 키가 큰 만큼 자신의으로부터 멀어져 있었고, 그 발끝을 내려다보는 시선이 정말 아이가 느끼는 높이로 다가왔다는 이가 높을수록 창은 투명하고 시야는 선명하다. 아얼마나 더 높아질까.

27km, 17분: 27km 17minutes, 2015
video, silence, 17' 00"

〈27km, 17분〉은 27km의 강변북로를 17분의 시간 동안 달리며 찍은 작업이다. 달리는 동안 도로 위의 빛이 일정한 간격으로 흘러갔다 모이며 멀어졌다. 작가는 그 시간 동안 드러나는 빛의 간격과 시각적 흐름을 통해 27km와 17분으로 표현되는 단위를 그 이전의 모습으로 들려놓고자 하였다.

투명손: Invisible Hands, 2016
video, color, sound, 11' 33"

서울의 중심을 가로지르는 여가공간
한 규칙적인 산보의 속도를 벗어난 ㅅ
〈투명손〉은 한강의 낚시꾼들이 컴컴한시의 조명들을 마주하며 시간을 보낸다. 깊은 강 밑바닥을 훤히 아는 듯솔, 그것을 만들어내기 위한 손동작,립과 즉각적인 생산사이의 긴장들이리고 마주친다. 이것은 강의 표면 속에서 그것을 흩어보려는 시도와 겹겹조각의 어둠 속 질주로 이어진다.

버드나무가게, 서울핑퐁클럽, 세시간
시네마지옥, 식물생활, 트로잔택틱스

2017. 09. 25 (월) - 09.29 (금)
2PM - 8PM

.라운드후드
.ROUND HOOD

THE STRANGE

GROUNI HOOI

흘로 서울의 밤거리를 배회하던 로라, 종소리
나타난 차에 올라타게 되고 하얀 장갑을 낀 비
운전사와 5일 간의 여행을 시작하며. 5개의
그곳에서 2017년 서울을 떠도는 의문의 무
5일 간의 여행 끝에 로라가 마주하게 되는

9월 25일(월)
서대문구 연희동 344-23
9월 26일(화)
엘리펀트스페이스 주차장(마포구 시
9월 27일(수)
제비다방 앞 회의실(서울시 마포:
9월 28일(목)
버드나무가게 마당(서대문구 홍
9월 29일(금)
카페보스토크 마당(서대문구

TROJAN

기획 이현우
후원 서울
협찬 문화
 엘)첫

TACTICS

그래픽디자인
웹디자인
영상촬영편집
공간디자인

WWW.G

SEOUL
PINGPONG
CLUB

3HR
AGENC

★ ★ ★ ★ ★
CINEMA ZIOK

SUPPORTED BY SEOUL MUSEUM OF ART :emerging
artists.
curators

그라운드후드 전시

**GROUND
HOOD**

(20]7) **0925-0929** 서울서북부5개지역순회!
WWW.GROUNDHOOD OPENING
9/25/2PM

57

헤어리 캐이브
공간 형
2017.10.13 — 2017.10.31,
서울특별시 중구 을지로 105,
이라빌딩 302호

Gray-White Hair Eve Kwak
2017.10.13 — 2017.10.31
ArtSpace HYEONG
#302, 105, Euljji-ro, Jung-gu,
Seoul, Republic of Korea

운영시간 11:00 — 19:00
월요일 휴무

Opening hours 11:00 — 19:00
Closed on Mondays

CASHIER

TICKET BOOTH

ARCHIVE TABLE

01 강동주
02 권오상
03 글로리홀
04 김정태
05 노상호
06 박광수
07 fldjf studio
08 박아름
09 손주영
10 송민정
11 압축과 팽창
 (CO/EX)
12 임유정
13 우인콜렉티브 ×
 제곱센티미터

14 우주만물
15 윤영빈
16 윤향로
17 이윤성
18 이은새
19 이은새
20 재슨홍
21 정세원
22 정세원
23 조이정
24 최슬아
25 최하늘
26 한진
27 호상근
28 홍승혜

29 홍철기
30 KPS
31 취미가
 김동희
 김민정
 도신필
 박현정
 Michilabora
 (下道基行)

58

박아람
에이포트레이트

Artist: Rahm Parc
Title: Aportrait
Medium: pencil and acrylic on linen
Size: 160.3 x 130.3 cm
Year: 2017

이 그림은 나 자신에서 시작한다. 그 과정에서 나는 거울이나 렌즈 등을 통해 나 자신을 비추어보는 일은 없었다. 대신 나는 나의 생년월일, 키, 몸무게, 발, 심박수, 체온을 측정하였다. 그리고 그들의 '숫자들'을 '붓질(brushstroke)'의 길이와 그에 상응하는 붓 크기로 모듈화하여, 회화의 차원에서 적용될 수 있도록 하였다. 따라서 그림을 그리는 행위는 숫자들을 계산하고 같은 양의 붓질을 가능하게 하고 붓질을 운용하는, 마치 사물을 이리저리 옮기고 공간을 가늠하기 위해 방 안에 두는 것과도 같았다. 회화를 '프린터'로 재해석하는 한 걸음을 더 내딛으며, 나는 이 작품을 '무버블 스트로크 페인팅(Movable Stroke Painting)'이라 부르기로 했다.

This painting departs from myself. Instead of reflecting myself in a mirror or lenses, I used my date of birth, height, weight, foot size, heart rate and body temperature. Those 'numbers' are then modularized as the length of 'brushstrokes' and the corresponding size of brushes, so they can be applied in the dimension of painting. Therefore, the act of painting became a repetition of calculating numbers and making the same amount of strokes and operating brushstrokes as if moving and placing objects around the room to estimate the space. Taking another step by reconfiguring paintings as a 'printer', I decided to name this work 'Movable Stroke Painting'.

2017. 10. 14 - 11. 12
sat. sun 1-6pm
weekEnd

823-2 Gyeongin-ro, Yeongdeungpo-gu, Seoul
823-2
서울시 영등포구 경인로 823-2
weekend-seoul

25시 세일링
«소용돌이를 향한 하강»

25hr sailing
«Descend towards Vortex»

1. 롤업된 선 #001, 2017
 비닐에 안료 프린트, 176 x 140 cm
2. 스크롤링 반사광 #002, 2017
 종이에 수채, 24 x 48 cm
3. 스크롤링 반사광 #001, 2017
 종이에 수채, 24 x 48 cm
4. 공간의 상태 #001, 2017
 디지털 C-프린트, 102 x 62 cm
5. 롤업된 선 #002, 2017
 종이에 안료 프린트, 각 10 x 10 cm
6. 투명함과 그림자 사이 #001, 2017
 디지털 C-프린트, 65 x 215 cm
7. 공간의 상태 #002, 2017
 HD 비디오(crystalled - Tightrope - Book Creek
 flux James - Crystalled - Tightrope - Book Creek
8. 릴리프-업 선 #002, 2017
 종이에 안료 프린트, 각 10 x 10 cm
9. 스크롤링 반사광 #003, 2017
 종이에 수채, 24 x 48 cm

1. Rolled-up Strings #001, 2017
 pigment print on vinyl, 176 x 140 cm
2. Scrolling Reflected Light #002, 2017
 watercolor on paper, 24 x 48 cm
3. Scrolling Reflected Light #001, 2017
 watercolor on paper, 24 x 48 cm
4. Vacuum State #001, 2017
 digital C-print, 63.215 cm
5. Rolled-up Strings #002, 2017
 pigment print, each 10 x 10 cm
6. Between Transparency and Shadow #001, 2017
 digital C-print, 65 x 215 cm
7. Vacuum State #002, 2017
 HD video(encyclopedia),
 flux James - Crystalled - Tightrope - Book Creek
8. Relief-up Strings #002, 2017
 pigment print, each 10 x 10 cm
9. Scrolling Reflected Light #003, 2017
 watercolor on paper, 24 x 48 cm

1.11-11.25

four one three
시 -7시 [월]휴관
-7 closed(mondays)
.org

SORRY
NOT
SORRY

3F 2017.12.7. - 2018.1.4.
@이카이브 봄

백수연
이수경
조혜진
최이다

기획·유지원

6. (stairs to rooftop)

stairs from 2F)

안파도 비디오 제5회 *beta I*

최이다
iid.kr

1. 유제(Entitled), 단채널 영상, 08'21", 2015
에 좌절 이 여름이고, 파이프가 아닌가? 이들 부르기를 존재를 연행하는 행위로 본다
면, 계명 전에는 자신의 이름에 '낯설기만 했으나 스스로를 잡혀지 않는 곳에 놀이둔
셈이다.

2. 먼지(Dust), 단채널 영상, 04'30", 2013
초기 우주의 츠거리는 이마시들 푸드리 본다. 우주의 기원 대신 모개지는 픽셀은 필
문을 던저도 메아리만 들려오는 대화로 닮겠다.

박진희
parkjinhe.com

1. 블루맨, 단채널 영상, 14'00", 2017
블루맨(2017)은 개인의 몸을 하나의 공간이라고 생각하고 만든 작업이다. 개인의 몸
은 그를 내부로부터 외부로 연결시키는 (열린 공간)이다. 개인의 몸으로부터 발화되
는 개인직인 이야기는 땔 개인안의 안에 존재할 수 없으며, 그것은 종종이 위
부의 경험으로부터 내부에 뿜어던 저항과 타협의 지슨(예이어)이다. 블루맨은 다음
의 자아를 가지고 있으며, 그는 마치 러시아 인형 마그러시카와 같이 열린 열수록 다
른 그의 존재를 발견한다. 그는 그가 발견하는 자아들과 충돌하고 서로하며 타협
하고 공존한다.

2. Targeting the Flatness, 단채널 영상, 04'28", 2018
Targeting the Flatness(2018)는 공간이 공간의 기능성을 잃었을 때, 공간에 대한
새로운 이야기를 부여 할 수 열을때기 각는 공감으로서 시작된다. 이 작업은 세 가지 다
른 행식의 레이어(layers)들과 세 가지 다른 대상들이 서로를 관여하는 모습을 보여
준다. 이 작업은 회화, 퍼포먼스, 사진의 형식들을 서로가 차용하며도 로임을 권유한다.

Kim Jungheun
Joo Jaehwan
<Pleasantly Bluntly>

Artspace Boan 1942
33, Hyoja-ro
Jongno-gu, Seoul

+82-2-720-8409
boan1942@gmail.com

Kim Jungheun Joo Jaehwan
<Pleasantly Bluntly>

Commenter.
Kang Sindae
Lee Woosung
Hong Jinhwan

Curated by.
Park Suzy

Period.
2018. 6. 10.~7. 8.

김정헌 주재환
<유쾌한 뚝딱>

기획.
박수지

전시기간.
2018. 6. 10.(일)~7. 8.(일)

관람시간.
12:00~18:00

2018. 6. 10.(일)
16:00

취미가 趣味家 Tastehouse
주소. 서울시 마포구 동교로 17길 96
이메일. tastehouse.info@gmail.com
트위터. 인스타그램. tastehouse_info
웹사이트. www.tast-house.com

Tastehouse

취미가 趣味家 Tastehouse
주소. 서울시 마포구 동교로 17길 96 101호
이메일. tastehouse.info@gmail.com
트위터. 인스타그램. tastehouse_info
웹사이트. www.tast-house.com

Tastehouse

강동주
Dongju Kang

<창문에서 At the Window>

강동주는 그동안 서울에서, 주로 이곳에서 저곳으로 이동하면서 마주친 시간과 공간의 풍경을 드로잉으로 기록하는 작업을 해왔다. 도시와 바깥은 점멸하는 불빛들과 달빛이 은은하게 지나가고, 작가의 붓은 이를 분급하게 담아 냈다. 연필을 든 작가의 손끝, 통과했던 시간대로 은밀한 풍경을 기록했다. 존재의 이미지로 남은 큰 믿거움 믿짐을 만들어 냈다.

2016년 초, 강동주는 약 6개월의 레지던시 기간 동안 뉴욕에서 지냈다. 타지의 도시에서 낯설고 작업하며 지내던 작가는 숙소에 앉아 창을 통해 보이는 밤 풍경을 느슨하게 기록했다. 매일 조금씩 달라져 보이긴 했다. 어떤 날에도 보이는 풍경을 하루 단위의 시간으로 드로잉했다. 그렇게 지나갔다. 작가는 흘러가는 시간 속에서 창문 앞의 조명 빛이 흘러오는 붓선 드로잉과 반전된 풍경으로 드리워진 것을 기록하여, 2, 4, 5, 6일의 61일 드로잉이 생겨났다.

서울에 돌아온 강동주는 뉴욕에서 바라본 창문의 기록을 통해 그 시간을 다시 그려보고 그렸다. 사토가 지나간 부분은 붓선 드로잉을 덧붙였다. 물이 바뀌며, 새로운 나뭇잎을 펴내고, 그리고 다시 새로운 점정 활홀되고 공정의 드로잉이 만들어졌다. 그 위에 또 다시 시작했다. 그리고 취미가의 창으로 들어오고, 가운데 기둥을 맴돌며 전시장의 벽들을 바라본 뒤, 창문 앞의 조명 빛으로 쏟아서, 이번 전시, 창문에서 At the Window에는 동명의 작업 <At the Window에서 겹쳐진 작가가 통과한 시간의 궤적이 마침내 겹쳐져 있을 것이다.

2018년, 강동주는 진시공제비를 위해 틀을 이용한다. 전시장의 풍경을 지워낸다. 라이트 2층 전시공에 와닿다.

5.
Curtain. May 01, 2016
Curtain. May 02, 2016
Curtain. May 03, 2016
Curtain. May 05, 2016
Curtain. May 06, 2016
Curtain. May 09, 2016
Curtain. May 10, 2016
Curtain. May 12, 2016
Curtain. May 13, 2016
...
_paper on wall, 2018

_. Pencil on paper, 2016

Curtain. Feb. 17, 2016
Curtain. Feb. 19, 2016

79x54.5cm, Ink on wood and paper, 2018

4.
Curtain. April 07, 2016
Curtain. April 08, 2016
Curtain. April 10, 2016
Curtain. April 11, 2016
Curtain. April 15, 2016
Curtain. April 16, 2016
Curtain. April 17, 2016
Curtain. April 22, 2016
Curtain. April 23, 2016
Curtain. April 25, 2016
Curtain. April 28, 2016
Curtain. April 30, 2016

79x54.5cm, Ink on wood and paper

함정지구 HAM

Cradle 소를
후회의 of
Regrets

김실비
Sylbee Kim

2018.8.24 ~ 9.22

사랑폭탄

차재민 Jeamin Cha

Love Bomb

〈거의 크게 외치는〉
단채널 비디오 설치
스테레오 사운드
28분 20초
2018

Almost One
Single-channel video installation
Stereo sound
28min 20sec
2018

〈호위하는 사람〉
단채널 비디오 설치
스테레오 사운드
18분 22초
2018

On Guard
Single-channel video installation
18min 22sec
2018

〈내놓은 것 같은〉
시멘트, 나무, 직물
90cm × 90cm × 27.5cm
2018

The Bed Sawn Out of Bed
Cement, wood, fabric
90cm × 90cm × 27.5cm
2018

Love Bomb

사랑폭탄 Love Bomb
차재민 Jeamin Cha
2018. 8. 31~9. 16

여는 시간
월요일~일요일 오후 2시

Opening 1

반 공유
Half and below
2013. 10. 17 (목) - 10. 24 (목)
운동 12:00 ~ 운동 06:00

K-ARTS
GALLERY
175

서울 종로구
종로로 13
안국역 8번
Tel 02. 720 9245
blog.naver.com/175gallery

물건이 또 도망

물건의 주인이
도망가는 물건의
세 개의 설치로 ᄌ
전시장 입구에서
단서들을 제시한다.
순서들이 모여있고
이어지는 글씨의 모
낮은 높이의 설치와
밝지 않은 통과 속, 3칸
감상할 관객들을 상상

1. Let's band-it
함명 함명 각자의 구호를 만들고 그것을 묶어서 우리
모두의 것으로 만들고자 한다.
두나는 똑같은 구호를 적고 하나는 관객이 보라색 리본
하나는 전시장에 설치하여 시끄러운 거져가고 다른
나뭇가지에 가득차기를 바란다.
머리띠를 만드는 테이블 한쪽에는 2017년
광화문에서 국립현대미술관 앞으로 행진했던
퍼포먼스 <보라색 머리띠를 두르고 응소거린
구호를 외치자> 기록 영상이 재생된다.

2. 미술계 가상 사건 'A'를 여성주의적 관점에서
해결하기
"피해자들이 사라지지 않도록 하기 위해 예술가,
큐레이터, 평론가, 미학자, 전시 기관, 레지던시, 미술
학교는 무엇을 했고, 무엇을 해야하는가?"
미국에서는 수많은 예술가, 콜렉터가 성폭력을 박물관 큐레이터 및
영국극장협회는 이미 해결 방법 매뉴얼을
만들었다. 한국에서도 이에 해결 방법 매뉴얼을
자고 백래쉬는 거세기만하다. 그 사이에 또 많은
성폭력 피해자들이 예술계를 떠난다. 우리는
보라고 한다. 미술계의 가상 사건 A를 두고 함께 해결해
위해서가 필요한 00는 무엇일까?

3. 페미니즘 DIY 아트 진(zine) 만들기
페미니즘 아트 DIY 진 만들기 워크숍은 AWA,
WACA가 생산한 정책자료들, 예술계 성폭력에 대한
텍스트들 등의 아카이브를, 예술계 성폭력에 대한
페미니즘 DIY진을 만들어 보는 워크숍이다.
책은 선형적 편집을 거치며 그 순서와 배치는 출판
후에는 바꿀 수 없다. 그러나 DIY방식의 진 만들기는
서와, 내용을 참여자가 모두 자유로이 선택할 수
그래 제본 후에도 재배치가 가능하다.

12.09 (13:00-20:00)
왕산로 9 길 24 삼육빌딩 1 층
술인연대(AWA)

권진홍원, 여성예술인연대
기념 특별전
0월 19 일 이후 부터>
ties of Association of Women Artists :

4. untitles
AWA 멤버들이 성폭력에 대응하는 미술계
연대모임으로 활동하며 그간 그 속에서 느꼈던
개인적인 감상과 고민, 경험들을 AWA가 연대
이들의 이야기를 벽에 옮겨적는다.
각자의 키에 맞추어 벽에 옮겨적는
열리서보면 수평으로 연결된 하나의 그림자처럼
보여지길 바란다.

5. manifesto block
게임 형태로 진행된 사전 워크숍에서 참여자들은
가정폭력에 대한 자료를 함께 읽으며 각자 자신들에게
인상적인 단어을 골랐고 그 키워드를 각자 자신들에게
가정폭력에 대한 다양한 폭력 문장을 기반으로
마는 것이 아니라 들어다보고, 고민하고, 소비해버리고
과정이었다. 이렇게 만들어진 문장들은 이상한 선언문
전시장에 방문한 관객들에게도 워크숍을
단어 셋(set)을 가지고 자신만의 문장을 해석하는
이 게임에 참여하기를 제안한다. 이것
가정폭력/성폭력에 대해 자신만의 문장으로
더하는 과정이 되기를 기대한다.
*11/7 사전워크숍: 기대한다.
이주아, 전유진, 지엔타

6. Time line Archive :
2016년 #예술계 내 _성
이후, 예술계 성폭력이
여성예술인 연대의
시각화하였다.

7. AWA
AWA, W
연결된

72

VIEWERs

BOAN1942, 2018년 12월 14~20일 (12월 13일 오프닝)

기획: 아이어 (Eyer)

참여 작가: 강동주, 노은주, 소민경, 오희원, 유지원, 윤향로

EYER

강동주	1	Sill, 종이에 실과 목탄가루, 111.5 × 75.6 cm, 2018
노은주	2	들 이야기 02, 캔버스에 아크릴, 아크릴 스프레이, 색연필, 40 × 190 cm, 2018
	3	검정 바탕에 하얀 얼룩과 하얀 줄무늬, 캔버스에 아크릴, 60.6 × 40.9 cm, 2018
소민경	4	두드러기, 종이에 수채물감 및 유리와 실, 23.7 × 28.6 cm, 2018
	5	mug, 종이에 수채물감 및 액자, 26.4 × 30.5 cm, 2018
오희원	6	잠본인, 캔버스에 아크릴 및 종이와 잉크, 24 × 34 × 6.5 cm, 2018
	7	C-side SM mix tape, 오희원×MANNA 선곡, MANNA 믹스 -
	8	K-pop MV Scenery – Atlantis Princess, 캔버스 보드에
	9	K-pop MV Scenery – BOSS, 캔버스 보드에 아크릴
	10	K-pop MV Scenery – Drip Drop, 캔버스 보
	11	K-pop MV Scenery – Baby Don't St
	12	K-pop MV Scenery – Ice Crea
	13	K-pop MV Scenery – Ca
유지원	14	7박 8일을 위한 파우
윤향로	15	My Fluffy Fri

Your Search
On-demand Research Service

전시기획 유은순, 유지원, 이진

참여작가 김대환, 김윤현, 이동근, 이윤서, 정유진

두산 큐레이터 워크샵 기획전
«유어서치, 내 손 안의 리서치 서비스»
2019.1.16 – 2.20

두산갤러리는 신진큐레이터 양성프로그램인 '두산 큐레이터 워크샵' 기획 전시 «유어서치, 내 손 안의 리서치 서비스»를 2019년 1월 16일부터 2월 20일까지 개최한다. 이번 전시는 두산 큐레이터 워크샵의 5회 참가자 유은순, 유지원, 이진의 공동기획전시이다.

검색으로 원하는 정보를 찾는 시대는 진작에 지나갔다. 주요 포털 사이트에는 허위·과장 광고에 숨지 않으려는 사용자와 공급자 간의 '색 엔진 최적화로 콘텐츠의 노출 순위를 높이려는 알고리즘을 개부한다. 그 와중에 검색 엔진은 기계 학습이 긴장감이 감돈다. 사용자 편집 인터페이스에 도입되어 맞춤형 결과를 자부한다. 소셜 네트워크 서비스(SNS)는 개정주의 석하여 이미 보고 듬면 것을 광고와 추천 콘텐츠로 롭다, 쌍방향 커뮤니케이션의 뚜렷한 구분은 재생자와 소비자의 유명세를 '가 연예인 웃지않은 것을 알게 되는 낭 모르던 것을 알게에 가깝 '덜의 상호작용에 '것들 뿐만 아니라' '위력적 변'

Yourɔearch

«우

YourSearch

문의: yoursearch2019@gmail.com
instagram / @_yoursearch

무빙 이미지를 기억하는 것은 꿈을 기억하는 것과 엇비슷하다. 아무리 생생한 꿈을 꾸었더라도 우리의 기억은 드문드문 되돌아오는 몇 개 이미지만을 가지게 될 뿐이라는 점에서 말이다. 저 멀리 담아님음의 전체는 시간에 걸쳐, 혹은 단숨에 재구성된다. 꿈은 조각 이미지와 이미지의 부름이라는 간격 안에서 참들대고 끝임없이 가려진다. 이번 스크리닝 프로그램은 이와 같은 꿈의 이미지와 이미지들 사이의 빈 공간을 통해 오랜 역할을 할당하며 교육적인 지식에 소요시키기보다는 스크린 사이에 거리를 가능한 한 널째하게 조정된다. tricycle이 마련한 하는 서사에 추독해보기 위한 시도이다. 이 보기의 경험은 개별 작품과 끌임없이 주제 아래 촘촘히 밀어 넣거나 저마다의 간에 뒤따른다. tricycle이

크리스마스라고 하는, 욕망이 들끓는 세속화된 종교적 기념일에 자기 자신의 가짜 신체를 파괴하고 그 파편과 조야한 장식품을 뒤범벅 시키며 축하하는 기나긴 시원스러운 오디오-비주얼 이미지가 조건이 되는 영화적인(cinematic) 시공 제도 밖 이미지는 여일 개의 웅얼거리는 사적인 록소리들을 거쳐 가장 어두운 어딘가로 숨어들고지 한 '사람'으로 이어지는 사물 세계의 기묘한 이야기(최영인, 《도망가는 서랍과 동그란 관객》)로 나아 갔다. 이 작품들이 당대 사회의 어떤 풍경을 반영하고 그에 대응하는 이미지를 가지고 있다면, 스크리닝이 이루어지는 전시장에서의 시 간은 바로 그러한 이미지를 통한 제2의 서사가 경험되는 장소일 것이다.

Running-away drawer and Round Audience
Choi Youngin
Unmoving Assets (2018)
Song Haemin x Huh Hyunjung
Chrichri Merrychri Stmas (2018)
Ryu Hansol

Curated by tricycle

도망가는 서랍과 동그란 관객 (2017)
최영인
부동산 (2018)
송해민 허현정
크리크레 메리크리 스마스 (2018)
류한솔

: tricycle

#01 (50min)

도망가는 서랍과 동그란 관객 / Running-away drawer and Round Audience
2017
8'45"

최영인 / Choi Youngin

" 이상한 관람석에서 공연을 감상하는 동그란 관객. 관람이 끝나고, 다른 관객들과 이동하던 중 한 명의 관객이 우리에서 분리되어 어디론가 이동하게 된다. 뗏뭇에 묶인 상태로 하설프 뗏뭇을 따라 '도망가는 서랍'의 조리공원을 감게 감상하게 되는데…. 뗏뭇 속에 버려진 서랍은, 아무도 가져가지 않는 상황에 터자 어떤 초능력을 갖게 된다. 그리고 서랍의 '있음'을 끝까지 유지하기 위해 부지런히 도망 다닌다. 바퀴를 제작한 는 도망장예서, 자신이 내가에 거는 물건인 척 물건들 사이사이를 이동하는 서랍. 그러나 타이어의 수요가 점점 줄어, 숨기 어려워진다. 빌딩 숲과 주택가로 이동하여 영립히 숨고자 했던 서랍은 결국, 어느 빌딩 철거 현장에서 발견되고 만다. "

부동산 / Unmoving Assets
2018
13'45"

송해민 x 허현정 / Song Haemin x Huh Hyunjung
부동산(不動産)의 사전적 의미는 움직이지 않는 재산이다. 허현정과 송해민은 부동산에 대해 이야기하는 20대 초중반 여성들의 일기를 수집하여 오디오, 그림, 영 상으로 재구성하였다.
성장한 집에서 벗어나 또 다른 이의 집으로 옮겨 거주하는 삶을 살아가고 있는 이들에게 움직이지 않는 재산은 가족 또는 고향으로 대체된다. 현대에서 부동산의 의미가 감정, 기억으로 대체되며 이들이 변형되고 희미해질 수 있는 상황들에 문제를 제기한다.

크리크레 메리크리 스마스 / Chrichri Merrychri Stmas
2018
27'04

류한솔 / Ryu Hansol

《크리크레 메리크리 스마스》라는 제목 구성 방식에서 알 수 있듯이, 작가가 크리스마스를 본인의 시각에서 재해석한 영상이다. 류한솔에게 크리스마스는 종교적 기념 일보다는 소비와 욕망의 종류되는 인물의 공유일이다.
크리스마스, 수미공은 방 안에 온전히 자신의 몸을 스스로 파편화 시키며 크리스마스 트리를 재배넣는다. 하나의 시험으로 시작한 이야기는 후반부를 향해 갈수록 분 리된 신체에 수 많은 증거마늘 교차되며 전개된다. 관객은 개별 신체들의 시험들을 각각 경험할 수 있다. 스마트폰 영상 시대에 깊숙히 시각으로 지축되며 끌립되는 측감에 대한 작가의 비판적인 생각이 반영된다.

위원회는 '차세대예술인력육성 지원사업(AYAF)'과 '창작아카데미' 사업을 통합 및 개선하여
한국예술창작아카데미'를 운영해오고 있다. 이는 문학, 시각예술, 연극, 무용, 음악, 오페라,
각기획 분야로 구성되어 있으며, 만 35세 이하 차세대 예술가들에게 분야별 교육을 제공하고,
활동을 지원하는 사업이다. 인사미술공간에서 선보이는 전시 <아그네스 부서지기 쉬운 바닥>은
국예술창작아카데미' 시각예술분야에 선정된 작가 총 네 명의 선보이는 성과보고 시리즈의
으로 작가 권세정의 개인전이다. 연구비 지원 및 멘토링 추천은 한국예술창작아카데미에서,
진행 및 예산 지원은 인사미술공간에서 담당한 이번 전시는 시각예술분야 차세대 예술가들에게
적인 환경에서 창작·연구와 발표의 기회를 제공하고자 추진되었다.

6, Arts Council Korea has operated ARKO Creative Academy, which is the result of
ing and improving the two previous programs—ARKO Young Art Frontier (AYAF) and
Academy. ARKO Creative Academy consists of departments for literature, visual arts,
dance, music, opera, stage technology, and curation & producing. The purpose of
gram is to assist the next generation of artists under 35 years of age with their artistic
s and research as well as to provide them with education specified for each artistic
ey work within. Agnes Crumple Bottom at Insa Art Space is the second of four solo
ions by the artists who were selected as 2018 Visual Artists for ARKO Creative Academy.
hibition series was initiated in order to serve the future generation of visual artists with
structured environment for creative research and opportunities for presenting their
. ARKO Creative Academy has provided the artist with a research grant and mentorship
art, and Insa Art Space has overseen the exhibition and its programming and covered
related expenses.

차승주
에이터 최유은
강혜라
린 강택수
오즈번역회사
효성
설치 신익균, 조재흥
성 허성무
효선우

사이미술공간
울시 종로구 창덕궁길 89

Curator Seungjoo Cha
Coordinator Youeun Choi
Manager Ha:ra Kang
Design Haesoo Kang
Translation OZ
Print Hyosung
Construction Ikkyun Shin, Joye
Photography Byungcheol Jeon
Filming Sungmoo Heo

Insa Art Space
89 Chandeokgung-gil, Jongno-gu, Seoul

아그네스
부서지기 쉬운
바닥

Agnes
Crumple
Bottom

2019.4.19
-5.18

권세정
Sea Jung Kwon

인사미술공간
INSA ART SPACE

‹잘 하는 친구›
SCALE 1:45

자르는 선
접는 선
풀칠하는 곳

HUMAN

CUT
CUT
CUT
CUT

© Choi Johoon

«Roll cake: 강정석 드로잉전»

일시	2019년 8월 7일 ~ 8월 24일
시간	수목금토 오후 1 ~ 7시
장소	서울시 중구 을지로20길 24 5층
기획	ONEROOM (송하영, 최조훈)

ONEROOM은 강정석 작가의 드로잉 전시 «Roll cake: 강정석 드로잉전»을 2019년 8월 7일부터 24일까지 진행합니다. «Roll cake: 강정석 드로잉전»은 강정석 작가가 지금까지 진행해온 작업 중 드로잉을 중심으로 선보이는 자리입니다. 이번 전시에서는 작가가 과거 영상 편집에서 이용했던 방법론인 'Roll cake' 편집 방식을 전시의 방법론으로 차용하여 구성합니다. 또한, «Roll cake: 강정석 드로잉전»에서는 두 번의 '후원의 밤'을 통해 작가의 드로잉이 지금까지 그려왔던 것처럼 하나의 노드(node)로 미래의 시간을 도모해줄 수 있는 자리를 마련하고자 합니다.

인터뷰

일자	2019년 7월 12일 금요일
장소	서울시 마포구 성산동 작가의 작업실

정석 드로잉은 종이에 하든 디지털로 하든 항상 매체적으로 완벽하지 않은 느낌이 좋아요. 예를 들면 오토데스크 인벤터(Autodesk Inventor)는 스트레스 테스트도 되잖아요. 만드는 물건의 특정 부분을 고정하고, 일부에 압력을 주면 어떤 식으로 얼마나 튀는지 볼 수도 있고. 근데 아주 구체적인 걸 할 수 있을 때도 드로잉을 한다는 건 뭔가 완벽하지가 않아요. 손이랑 머리가 연결된 상태로 생각하면서, 뭔가가 안 되는 걸 알기 때문에 드로잉을 한다고 느끼는 게 있어요. 그런 면이 작업을 드로잉으로 완성되도록 이끌어 주는 거죠.

하영 그럼 아웃풋(Output)을 드로잉으로만 염두에 두고 작업한 것도 있어요?

정석 드로잉은 꼭 완성품의 스케치......를 위해서 하는 건데, 무슨......다 그냥 뭔가를 모면하는 거

세계관의 단서를

조훈 종이 선택은 눈에 잡히는 대로 하나요?

정석 꼭 잡히는 대로 한다기보다 선호가 있긴 한데, 예를 들면 누가 준 호텔에서 가져다준 얇은 필프지, 아니면 좀...완전 미술용으로 나온 것 같은 종이는 왠지 잘 안 써요.

하영 드로잉이 굉장히 많이 쌓였네요. (웃음)

정석 영상 전시를 많이 해서 (영상 전시를 진행하려고 하면) 조명을 켜지 못하니까 맨날 어디 깊지도 못했고. 쌓였네요. 전시가 되어서 무척 기뻐요. 마침 (드로잉)의 비율이 재밌거든요. 2014년까지는 친구들이랑 작업하면서 그린 게 있고. 그 후에는 게임 생각을 많이 했고. 지나간 시간이 길어져 쭉 늘어놓으면 뭐 하는 사람인가 싶은 재미있을 거 같아요.

조훈 지금 (전시의 제목이기도 한) 롤케이크라는 말이 잘 맞는 시기인 거네요. 아까 보여주신 그 트리 구조 드로잉 있잖아요, 이 안에 시작부터 어느 정도까지 전개된 게임의 누적된 화면들이 보이는 것 같아서 흥미로워요.

하영 그러고 보니 롤케이크 편집 드로잉은 어떻게 하다 생각하시게 된 거예요? 이것은 정석 씨가 먼저 전시 컨셉으로 제안을 한 개념이에요.

정석 «시뮬레이팅 서피스A(Simulating Surface A)»(2014) 작업 초기에 스마트폰으로 친구의 오천 출근길을 7개월간 찍었는데요. 그게 무슨 찍어야 하는 장면이 정해진 게 아니니까 지하철에서 지나가는 아침 먼지도 찍고 그랬어요. 근데 그걸 편집 장에서 보면 별다른 의미가 없어요. 이걸 어떻게 배치할까 생각하다가 롤케이크식 편집법이라는 드로잉을 그렸어요. «시뮬레이팅 서피스 A(Simulating Surface A)»랑 «생일파티, Birthday Party»(2014)는 이 드로잉을 염두에 두고 편집한 거예요. 단순히 롤립을 나열하는 기보다는 뭔가 편집의 기준이 되어야 하는데, 도움이 되었던 게 말씀하신 롤케이크 드로잉이랑 아이 폰4 마이크가 주는 헛헛한 사운드. 롤케이크는 펼친 한 올 올을 말아서 잘라 먹는 거니까, 펼친 빵 위에 크림과 건포도 깔듯이 편집 창에 그림이나 영상을 깔고, 말아서 지른 모습을 보여준다는 느낌으로 편집했어요. 또 롤케이크라는 게 누구한테 인사를 해야 하거나, 그러면 꼭 사가게 되잖아요. 작업을 그렇게 주는 게 롤을 거 같아요. 이번 전시에선 드로잉을 제시하기에 좋은 배경이 될 것으로 생각했어요.

www.oneroom.pe.kr

9 Days
여름의 아홉 날
in the
Summer

윤지원 개인전
여름의 아홉 날

2019. 9. 6 (금) – 10. 6 (일)
시청각

관람 시간
화 – 일요일, 오후 12시 ~ 6시
(월요일 및 9월 13일 추석
당일 휴관)

오프닝 리셉션
2016. 9. 6 (금) 오후 5시

주최
시청각

후원
문화체육관광부, 서울특별시,
서울문화재단

프로그램

1. '설명할 수 없는, 96년
8월'의 기억
김영희(연세대 국문과 교수,
구술 서사 및 연행 연구모임
'말과 연대' 대표)
2019. 9. 26 (목)
오후 6시

96년 8월을 무엇이라고 부를
수 있을까? 연세대 항쟁? 연세대
사태? 한총련 사태? 여전히
그 무엇으로도 부를 수 없는 이
사건은 그 시간과 공간에
참여했던 이들의 기억 속에서
설명할 수 없는 것으로 남아
있다. 이 설명불가능성은
지금, 어떻게 사유될 수 있을까?
봉인된 기억 속에서 한 번도
발화되지 않았던 그날들의
기억은 어떻게 기술되거나
재현되어야 할까?

2. 미션 임파서블:
영상과 전시공간의
몽타주에 대하여
유운성(영화평론가)
2019. 9. 28 (토)
오후 4시

영상작품에 있어서 몽타주는
통상 이미지와 이미지, 혹은
이미지와 사운드의 관계라는
측면에서 고려되곤 한다.
하지만 영상작품 자체와
그것이 설치, 전시되는 공간
사이의 몽타주에 대해서도
생각해 볼 수 있지 않을까?
이러한 몽타주에 있어서 우리가
고려해야 할 매개변수는 어떤
것들이 있을까?

3. 아티스트 토크: 윤지원
2019. 10. 5 (토)
오후 4시

Yoon Jeewon
solo exhibition

※ 전시서문 Preface

2015년 '메갈' 이후 '넷페미'라 불리는 새로운 세대의
페미니스트들이 등장했다. 트위터와 페이스북을 중심으로
'우리'들의 '언어'를 발명/운행하며 에서은 이론은
'해시태그'를 통해 각종 운동/문화에 내부의 성차별과
'해시태그'를 통해 중인/폭로해왔다. 이전 세대에서는 찾아볼 수
없었던 전후무후한 SNS상의 영향력을 통해 이들은 각각의
거점과 지형을 차별하며 형성해나간다. 누군가는 이름
'리부트'라고도 불릴지만 또 누군가는 이들이 고향적인
기억상실에 시달리고 있다고도 표현한다. 그것은 그들이
앞세대를 경유하지 않고 조급하게 어딘가에 도착하려
한다는 의미일 수도 있다. 혹은 '선별'된 역사에 대한

존중과 경고를 요구하는 역사가 언제나 충분치 못하며
여성/페미니즘들의 역사가 언제나 이러한 충고는
기억되고 기록되어 왔다는 사실을 제외하면 속한된 충고는
합당할지도 모른다. 아마도 가장 뜨거웠던 순간은 우리가 잘
알지도 못하는 사이에 공룡되기보다 매번 낯설고
사라진 퍼즐을 맞추기 위해 열정에야 할지도 모른다.
경이로운 장면들과 마주치기 위해 현재를 통과한
그 어떤 마주침도 처음과 같지 않을 것이다. 그러므로 본
전시는 단지 과거와 현재의 사이의 단절을 확인하는 자리가
아니라, 동시대의 여성주의/페미니스트들의
액티비스트이자 작가로서 이들의 열정과 혼란이 교차하고
충돌하는 장소가 되고자 한다.

2000년대 주로 활동한 여성주의 미술 콜렉티브인 '입김'은,

After "Megalia" appeared in 2015, a new generation of feminists called
'Net feminists' appeared. In an effort to invent/prove a
'language' of 'ours' through mostly Twitter and Facebook,
they have testified/exposed sexist discrimination and sexual
violence in various movements and cultural scenes through
hashtags. Through an influential power on social network
that had never existed in previous generations, they fiercely
formed footholds and a topography of their own. Some have
called it a 'reboot', while others described it to be a chronic
amnesia that they are suffering from. It can mean that they
are trying to arrive somewhere in a haste, without going
through the previous generations, or it can be a request, even
a warning, to respect the history of their 'predecessors'. If we
are to set aside the fact that the history of women/feminisms
has always been remembered and recorded to an insufficient-
cy. Such advice may be appropriate. The most heated
moments probably incinerated to our unknowing. Therefore
we may have to focus on encountering every strange and awe
striking scene, instead of giving ourselves up to gathering the
missing puzzle pieces. No encounter will be like the first.
Only in the past that has passed through the present, 'we'
will meet. This exhibition is thus not a place to verify the
break between the past and the present, but a site where
aspirations and confusions of these contemporary
feminist/queer activists and artists cross and clash with
each other.

As a feminist artist collective mostly active in the 2000's, 'Ip-
gim' is probably best known for <Abang-gung Jongmyo
Occupation Project>, for which it had even had to go
through a lawsuit with those who believed their roots to have
related by women who dared to 'occupy' Jongmyo'.

2015-05-03
성인 1명 4,000원

NAM JUNE PAIK ART CENTER 20150503-501072-003-0000073-001
백남준아트센터

매월 마지막 수요일은 "문화

National Museum of
Modern and Contemporary Art,
Korea

Ticket 관람권

국립현대미술관

서울관 관람권
장소 : MMCA 서울관
일시 : 2015-08-29 토요일 13:00
24세이하 1명 0원

20150829-501348-004-0000067-0001

그리/SH
그림ㅈ

일 민 미 술 관 2015 -08- 2 9
ilmin museum of art

서울시 종로구 세종로 139번지 110-050
139 Sejong-no, Jongno-gu, Seoul 110-050, Korea

Telephone 82 2 2020 2050 ｜ Facsimile 82 2 2020 2069
www.ilmin.org

CHO
DUCKHUUN '꿈' 조덕현
DREAM 2015.8.28- 10.25
전시관람권
Exhibition Ticket
No. 10974

열

이밍량의 영화관 It's a Dream

일시:9월 12일
장소:광주극장 무료

주최:문화체육관광부 국립아시아문화전당

국립아시아문화전당
예술극장

INVITAT

2018. 12. 12. wed — 12. 16. su

일반미술관
서울 종로구 세종대로 152

주최/주관: 피종, 일반미술관, (재)세종경영지원센터

GOODS
goods2015.com
goods2015.info@gmail.com

no. 000397

TICKET

Tastehouse

Ticket

취
趣
미
味
가
家

Ticket

12. 31. SAT
- 22:00

P/ER
F/ORM

2016

2016. 12. 31. SAT
21:00 - 22:00

i-max 관 A열 04번
4,000원 유지앙B 넘

THE SCRAP
TICKET

2015.3.18-5.7

There's no problem
1호 17:00-18:00
i-max 관 A열 04번

1

김지영 개인전 «선할 수 없는 노래» (사무소 차고, 2015) **리플릿.**

☞ **리플릿**은 전시 서문 및 플로어플랜(혹은 맵), 출품작 캡션 등 전시에 대한 정보를 담고 있는 종이로, 주로 전시장에 비치되어 무료 배포된다. 형태는 규격 용지에 흑백으로 출력한 단출한 것부터 대형 컬러 포스터를 겸하는 접지형 출력물까지 다양하다. 무료로 배포하는 것이 일반적이기 때문에 리플릿의 제작 사양으로부터 이 프로젝트의 예산 규모나 욕심의 크기 등을 어렴풋이 감지할 수 있다. 리플릿에는 작가나 작품에 대한 정보 외에도 관련된 사람들의 크레딧, 기획자 혹은 협업자가 쓴 글 등이 수록되기 때문에 전시가 만들어지기까지 다양한 역할의 사람들이 개입된다는 점을 새삼 보게 되기도 한다.

리플릿은 전시를 볼 때 길라잡이로 기능하고, 전시장을 나온 이후에는 방문에 대한 흔적이 된다. 특히 전시는 공연과 달리 티켓이 발행되지 않는 경우가 대다수라서 오래 기억하고 싶다면 리플릿을 꼭 챙기는 것이 좋다. 간혹 전시장 내 특정 작품에 관련된 유인물이 배포될 때가 있는데, 부연 설명 혹은 스크립트를 제공하거나 그 자체로 작품의 연장선상인 경우도 있다.

최근 기업에서 *ESG* 정책을 펼치면서 종이 출력물을 최소화하는 흐름이 있고, 인쇄 단가의 급격한 상승에 따라 종이 리플릿이 간소화되거나 아예 생략되는 경향을 보인다. 하지만 디지털 디바이스로 정보를 접하는 것이 익숙하지 않은 이들은 물론이고 리플릿을 일부러 모으거나 자신의 생각을 메모하는 데 쓰는 적극적인 관객의 반발이 있어 향후 종이 리플릿의 운명은 아직 미지수다.

2

«페스티벌 봄» (2015) **책자.** 2007년에 시작된 다원예술축제 페스티벌 봄은 행사명처럼 주로 봄에 열리며, "무용, 연극, 미술, 음악, 영화, 퍼포먼스, 마술 등 현대예술 전 장르를 아우르"는 행사로 2016년까지 총 10회간 지속되었다.

☞ 낱장으로 배포되는 리플릿과 판매하는 출판물 사이 어딘가에 **책자**가 있다. 전시의 성격에 따라 형태와 내용이 천차만별인데, 전시를 기록하기 위한 전시 전경, 작품 도판 및 평문을 포함한 것이 일반적이며, 리플릿이나 엽서와 마찬가지로 대체로 무료로 배포한다.

책자는 일종의 명함 역할을 하여 작가가 자신의 과거 활동을 소개할 때 유용하게 쓰곤 한다. 다른 한편, 전시에 '대한' 기록이 아니라 전시의 맥락을 보충하거나 별개의 프로젝트로 존재하는 책자도 있다.

3

«오토세이브: 끝난 것처럼 보일 때» (커먼센터, 2015) **책자.** 커먼센터 건물 세 층의 열여섯 개 방에 걸쳐 진행된 전시로, 열여섯 팀의 작가, 필자, 디자이너가 참여했다. 기획자의 서문을 따르면, "미술을 둘러싼 상황에 스스로 종속"되는 오늘날, 즉 "끝난 것처럼 보일 때, 미술이 이제는 용맹을 드러내길 포기하는 것이냐고 질문을 던지려는 찰나"에 "'이런 것이 있다'고 보여주는 시도"로 기획되었다. 당시에는 비평적 시선이나 치밀한 짜임이 돋보이는 기획전보다 동시대적 현황을 더듬는 나열식 기획전이 주목을 받곤 했다.

4

«뉴 스킨: 본뜨고 연결하기» (일민미술관, 2015) **리플릿.**

5

강정석, ‹Converted (CMYK) Normal Maps from 2012~2014›, 2014, 오프셋 프린트, 21 × 29.7cm. 강정석의 영상 작품 곁에 쌓여 있어 관객이 가져갈 수 있도록 한 책자. 친구나 업계 관계자와 인터뷰, 기술사 등을 리서치하여 엮은 스크립트가 적혀 있다.

6

김영수의 카드 게임 작업 ‹우주시민 A씨의 데카드›를 소개하는 책자.

7

김동규 개인전 «비정형 특강» (프로젝트 스페이스 사루비아다방, 2015) **엽서.**

☞ **엽서**는 소셜미디어가 전시 홍보에 적극적으로 활용되기 이전 전시의 개막을 알리는 유용한 수단이었다. 전시의 개최를 알리고 개막식에 초대하기 위해 제작되었는데, 대체로 한 면에 대표 작품 이미지 혹은 그래픽

디자인 아이덴티티를, 반대편에는 전시와 관련된 정보를 담고 있다. 하지만 갈수록 이메일이나 소셜미디어 등 온라인 홍보 수단이 활성화되면서 실물 엽서가 생략되는 경우가 많아졌다. 정성껏 만들어 보내려고 한들 주소록을 집중적으로 관리하는 대형 기관—주요 국공립 기관 및 사립 미술관, 상업갤러리는 여전히 빳빳하고 번쩍이는 엽서를 꾸준히 발송한다—이 아닌 이상 수신인의 주소를 일일이 확인하여 발송하는 것은 무척 부자연스러운 일이 되어버렸다. 그럼에도 불구하고 엽서는 멸종되지 않았다. 기능성이 약화되는 대신 종이 청첩장처럼 예의를 차리는 용도 혹은 미니 포스터 같은 역할을 담당하게 된 것이다. 그러니 엽서는 실제로 발송되기보다 전시공간 내에 비치되어 원하는 사람이 기념품 삼기 위해 가져갈 수 있도록 하거나 소량 제작하여 꼭 전시에 와주었음 하는 이들의 손에 쥐어주는 방식으로 유통되곤 한다.

8
«어쩌다 이런 곳까지»(지금여기, 2015) 책자.

9
차미혜 개인전 «가득, 빈, 유영»(케이크갤러리, 2015) 리플릿 겸 포스터. 케이크갤러리에서 열린 전시 외에도 청계4가 광장시장 인근 '바다극장'에서 이 프로젝트의 단서가 된 퍼포먼스가 있었다. 70년대에 개관하여 비급 영화를 상영하다 2010년 문을 닫은 이 극장을 배경으로 영상을 촬영했을 뿐만 아니라 관객을 이곳으로 불러 모은 퍼포먼스를 진행한 덕분에 청계천의 역사 한 조각을 경험할 수 있었다.

10
«MOVE & SCALE»(시청각, 2015) 리플릿. 리플릿 하단에 쓰여 있듯 시청각에서 이 전시가 진행 중일 때, 을지로 소재 인수빌딩 6층에서는 방문객의 이야기를 듣고 호상근 작가가 그림으로 이를 재현해내는 프로젝트인 호상근재현소가 열렸다. 인수빌딩에는 호상근이 떠난 이후로도 꾸준히 다른 작가들이 입주하여 작업실로 활용되기도 했다.

11
«굿-즈»(세종문화회관, 2016) 맵.

12
황정원 개인전 «seeeeeiiiiing»(공간 가변크기, 2015) 리플릿과 엽서.

13
이호인 개인전 «번쩍»(케이크갤러리, 2015) 리플릿.

14
송상희 개인전 «변강쇠歌 2015 사람을 찾아서»(아트 스페이스 풀, 2015) 엽서.

15
이정민 개인전 «헛기술»(워크온워크 스튜디오, 2015) 리플릿. 전시를 보러 간 날, 작가 이정민은 물론이고 이 전시가 '등장인물'로 호명하는 큐레이터와 작곡가, 그리고 여러 관객이 서가를 둘러싸고 앉아 대화를 나누고 있었다. 이후 궁금한 점이 생겨 작가를 만나고 싶었는데, 리플릿에 적혀 있듯 전시 기간 중 매주 토요일에는 작가가 전시장을 지키고 있어 어렵지 않게 그를 다시 만날 수 있었다.

16
김희천 개인전 «랠리»(커먼센터, 2015) 리플릿과 엽서. 출품작은 영상 하나와 사진 하나였는데, 리플릿의 맵은 4층 건물 전체를 배회하는 동선을 안내하고 있다. 뚫려 있는 창문으로 찬바람이 매섭게 들이닥치는 와중에 안내대로 전 층의 모든 방을 기웃거렸다.

17
«헤드론 저장소»(교역소, 2016)에서 나눠준 종이와 축전 **스티커**. 종이에는 «굿-즈»(2015) 당시 실시간으로 올라온 관련 트윗이 어지러이 얹혀 있다.

☞ **스티커**는 신생공간이 선호하는 사물이다. 서브컬처계에서 제작되는 굿즈 생산 문법을 따라 작품 혹은 작품의 일부 요소가 스티커가 되는 경우와 미술공간 혹은 전시의 아이덴티티의 로고 같은 것이 스티커가 되는 경우로 나뉜다. 전자의 경우보다 후자의 경우가 활용도가 높은 편이다. 관련이 있거나 자주 가는, 혹은 응원하는 미술공간의 아이덴티티 스티커를 노트북이나 스케줄러에 붙여서 그 관계를 드러내는 경우도 있

고, 유료로 운영되는 전시나 공연의 경우 일일이 티켓을 확인하는 번거로움을 덜고자 입장권 대신 가슴팍에 붙이도록 하는 경우도 있다. 리플릿 다음으로 가장 많이 접했지만, 실제로 사용을 해버렸기 때문에 남은 것이 없어 이 지면에 충분히 수록하지 못한 아이템이다.

18

정희민 개인전 «어제의 파랑»(프로젝트스페이스 사루비아다방, 2016) 리플릿과 엽서.

19

국선즈연 토론회 «예술 통제와 검열의 현재성»(충무아트홀 컨벤션 센터, 2016.03.14.) 자료집. 2015년 10월, 국립현대미술관장 선임 관련 문제를 계기로 미술인들이 "국립현대미술관 관장 선임에 즈음한 우리의 입장"('국선즈')을 결성하여 미술기관의 관료주의와 문화예술계의 검열 및 행정 파행에 문제제기 하는 연대 성명, 민원 제기, 1인 시위, 포스터 프로젝트 등을 진행했다. 이후 관련 문제를 다루는 토론회가 '국선즈 연구모임' 주최하에 열렸다.

20

Sasa[44] 개인전 «가위, 바위, 보»(시청각, 2016) 책자.

21

제3회 아마도전시기획상 «시대정신: 非-사이키델릭; 블루»(아마도예술공간, 2016) 리플릿.

22

이수경 개인전 «F/W 2016»(케이크갤러리, 2016) 리플릿과 엽서.

23

이승찬 개인전 «Second Point»(공간 사일삼, 2016) 엽서.

24

이윤서 개인전 «방대하고 깊이 없는»(갤러리175, 2016) 리플릿과 엽서.

25

이의록 개인전 «두 눈 부릅 뜨고»(지금여기, 2016) 엽서.

26

임영주의 «돌과 요정» 상영회(한국영상자료원, 2016) 리플릿.

27

김웅현 개인전 «20세기 엑스포 소년»(아시바 비전, 2016)의 연계 프로그램 '20세기 엑스포 소년 연구 학회'의 리플릿. 웨스트 웨어 하우스, 아시바 비전, 신도시에서 열린 세 개의 전시를 통해 90년대의 주요 사건을 가상과 현실을 뒤섞어 탐색한 김웅현 개인전 3부작 '공허의 유산 시리즈' 중 하나로 열렸다. 과거 안과였던 건물의 흔적을 간직하여 흉흉한 느낌이 충만한 가운데 한쪽 구석 세미나실에서 열린 이 학회의 내용은 어디까지가 사실이고 어디까지가 낭설인지 구별하기가 쉽지 않았다. 하지만 발표자의 태도는 일관되게 진지했다.

28

정서영 개인전 «정서영전»(시청각, 2016) 연계프로그램 '시청각 언어 활동' 자료집.

29

한진 개인전 «White Noise»(아트 스페이스 풀, 2016) 엽서.

30

장보윤 개인전 «마운트 아날로그»(아카이브 봄, 2016) 엽서.

31

«복행술»(케이크갤러리, 2016) 엽서.

32

이은새 개인전 «길티-이미지-콜로니»(갤러리2, 2016) 리플릿과 엽서.

33

«백야행성»(합정지구, 2016) 엽서.

34

안유리 개인전 «돌아오지 않는 강»(서교예술실험센터, 2016) 엽서.

35

«블랙 마켓»(광화문광장 캠핑촌, 2016) 엽서.

36

«퍼퓸2016»(2016) 도록. 실제로 플레이할 수 있는 카드 게임 형식으로 발간됐

181

다. 참여 작가를 소개하는 동시에 도록이 별도의 수행으로 이어지도록 한 것으로 보인다. 하지만 아직 사람을 모아 플레이해본 적은 없다.

37

『4명의 화자들이 뚜벅초와 함께 서울의 풍경 속에서 각자의 경험을 기반으로 한 작업을 포켓몬화 시킨 도감』(2016). 2015년부터 2017년까지 티스토리 블로그를 중심으로 활동한 동인 '뚜벅초'가 펴낸 책. '뚜벅초'라는 이름은 "이 한 몸 풍덩 던져 튼실한 두 다리로 구글 지도와 함께 서울땅을 누벼보자는 결심으로 시작한 활동"을 상징한다.

38

‹파일드-타임라인 어드벤처›(ONEROOM, 2017) 리플릿. '파일드-타임라인'이라는 웹 프로젝트가 그간의 활동을 기반으로 2017년 2월 3일부터 5일까지 모임, 토크, 워크숍이 연달아 열었다. 텀블벅 후원을 통해 추후에 출간될 행사 기록 출판물과 행사 입장권을 받을 수 있었다. 특정한 분야에 얽매이지 않고 그래픽디자이너, 국회의원, 영화감독 등 다양한 인물을 초청하여 동시대적인 사건과 생각을 포착해냈다.

39

‹룸 프로젝트 #10: 스크리닝 & 토크: 함금엽, '붉은 밤'›(아트선재센터, 2017) 리플릿.

40

«기록으로서의 그림»(소쇼룸, 2017) 책자.

41

양아영 개인전 «afterimage»(ONEROOM, 2017) 리플릿과 책자.

42

«벽돌 수족관 파이프»(행화탕, 2017) 리플릿.

43

«리드마이립스»(합정지구, 2017) 리플릿.

44

김동희 개인전 «3 Volumes»(시청각, 2017) 책자.

45

배혜윰 개인전 «Circle to Oval»(프로젝

트스페이스 사루비아다방, 2017) 엽서.

46

박현정 개인전 «이미지 컴포넌트»(합정지구, 2017) 리플릿.

47

김대환, 이준용 2인전 «네 눈동자 속에 누워 있는 잘생긴 나»(코너아트스페이스, 2017) 리플릿과 엽서. 두 작가의 드로잉과 조각은 진지하지만 웃음을 참을 수 없고, 하찮은 동시에 아껴줘야 할 것 같은 취약성을 동시에 지니고 있는데, 압구정 현대백화점 맞은편에 있는 갤러리에서 열렸다는 점이 이러한 모순의 농도를 더했다. 아니나 다를까 리플릿의 앞면은 서문과 작가 노트를 정갈하게 담은 반면 뒷면의 플로어 플랜과 캡션 정보는 날것의 필치로 적혀 있다.

48

최하늘 개인전 «NO SHADOW SABER»(합정지구, 2017) 리플릿.

49

서울 마포구 동교동에 자리 잡은 취미가의 새로운 공간을 공개하는 행사(2017.7.19-21)에서 받은 리플릿. 세리머니를 담당한 '시리어스 헝거'가 선보인 상차림을 다이어그램으로 표현한 것이다. 케이크와 빵, 각종 잼과 버터, 과일 등을 즐기는 법을 안내하는 일종의 매뉴얼이라고 볼 수 있다.

50

«OTJUNGRI3»(ONEROOM, 2017) 책자. 다양한 분야에서 활동하는 여성 창작자가 참여한 중고 의류 판매 행사. 2016년부터 여러 장소를 오가며 다양한 형태로 진행했고, 2023년까지 총 여덟 차례 진행했다. 다양한 여성 참여자를 한데 모아 소개하는 자리였다는 점도 흥미로웠지만, 사실 그보다 좋은 아이템을 합리적인 가격에 구할 수 있는 기회여서 놓칠 수 없었다.

51

이우성 개인전 «키사스, 키사스, 키사스»(아마도예술공간, 2017) 리플릿.

52

«추상»(합정지구, 2017) 리플릿.

53

김익현 개인전 《Looming Shade》(산수
문화, 2017) 책자. 전시는 별다른 정보
없이 동선에 따라 일련의 사진을 보도록
구성되어 있었는데, 책자의 표지에는 사
진은 없고 도판 정보만 적혀 있다.

54

상영회 《섬광》(퍼폼플레이스, 2017) 작
가 및 작품 소개 리플릿. 서울 서대문구
연희동에 있던 퍼폼플레이스에서 어둑해
지기 시작한 오후 6시 30분부터 총 110
분간 진행한 상영회. 시간이 꽤 흐른 탓
에 각 작품의 구체적인 내용은 이미 희
미해졌지만, 아담하고 어두컴컴한 공간
에 앉아 이런저런 종류의 인공조명이 번
쩍이는 영상을 보다가 눈을 비비며 나오
니 이미 밤이 되어 자동차의 헤드라이트
나 가로등을 괜히 유심히 보게 되었던
감각이 기억난다.

55

《그라운드후드》(2017) 리플릿. 총 5일
동안 장소를 옮기며 진행한 순회형 전시.
작품들이 장소에 잘 가라앉아 있다기보다
들썩들썩하는 기운이 있었고, 작가가 직
접 관객과 소통하는 작품이 많아 시끌벅
적했다. 전시가 끝날 때쯤 방문했더니 곧
이동을 준비하려는 듯 분주했다.

56

강은영 개인전 《Test Print Ver.1》(공
간 가변크기, 2017) 엽서.

57

곽이브 개인전 《흰머리》(공간 형,
2017) 엽서.

58

《취미관》(취미가, 2017) 맵. 티켓을 구
매하여 입장하고, 대체로 한 명(팀)의
작가가 한 진열장을 차지한 형태로 구성
된 행사장을 둘러본 뒤, 각 작가에 대해
더 알고 싶다면 '아카이브 테이블'을 참
조하고, 구매하고 싶은 것이 있다면 스
태프의 안내를 받은 후 계산대에서 지불
을 하는 방식으로 운영되었다는 점이 한
눈에 보인다.

59

박아람 개인전 《에이포트레이트》(위켄
드, 2017) 리플릿. 과거 '커먼센터'가
있던 건물 중 길거리로 투명한 창이 난
1층의 작은 방이 '위켄드'라는 이름의
공간으로 한동안 운영되었다. 이 전시의
경우, 전시 제목과 동명의 단 한 점의
출품작만 벽에 걸려 있어 거리에서 유리
창을 통해 그림을 보거나 전시장 안으로
들어와 직접 그림을 보거나 하는 두 가
지 감상 모드가 가능했다.

60

25시 세일링 개인전 《소용돌이를 향한
하강》(팩토리2, 2017) 리플릿.

61

신민 개인전 《데모》(공간사일삼, 2017)
책자.

62

《SORRY NOT SORRY》(아카이브 봄, 2017)
리플릿.

63

강정석, 『MAGAZINE beta 1』, 서울시립미
술관 발행, 2018. 강정석을 비롯해 람
한, 김동희, 김정태, 박아람이 참여한
전시 《유령팔》(서울시립 북서울미술관,
2018)에 맞추어 출간된 책자.

64

《안봐도 비디오 5회: (w)hole》(플랫폼
A, 2018) 리플릿. 《안봐도 비디오》는
젊은 작가의 영상을 소개하고 함께 대
화를 나누는 상영회로, 2017년 6월부터
2019년 6일까지 총 10회 동안 여러 장
소에서 진행했다.

65

김정헌, 주재환 《유쾌한 뭉툭》(보안여
관, 2018) 엽서.

66

강동주 개인전 《창문에서》(취미가,
2018) 리플릿.

67

김실비 개인전 《회한의 소굴》(합정지구,
2018) 책자.

68

차재민 개인전 《사랑폭탄》(삼육빌딩,
2018) 책자.

69

정수정 개인전 《SWEET SIREN》(레인보우
큐브 갤러리, 2018) 엽서.

70

이은새 개인전 《밤의 괴물들》(대안공간 루프, 2018) 리플릿. 신문지처럼 얇은 종이에 컬러로 출력되어 펼치면 꽤 괜찮은 포스터가 된다. 이렇게 포스터를 겸하는 리플릿은 약간의 눈치를 보면서 두부를 챙겨와 하나는 밑줄을 치며 텍스트를 읽는 용도로 쓰고, 다른 하나는 보관하거나 벽에 걸어놓곤 했다.

71

최영인 개인전 《반 아래》(갤러리175, 2018) 책자.

72

《SPEAK OUT: 2016년 10월 19일 이후부터》(삼육빌딩, 2018) 리플릿과 이 전시에서 리슨투더시티가 진행한 워크숍 ‹페미니즘 아트 DIY 진 만들기›의 결과물.

73

《VIEWERs》(BOAN1942, 2018) 리플릿.

74

두산 큐레이터 워크숍 기획 《유어서치, 내 손 안의 리서치 서비스》(두산갤러리, 2019) 리플릿과 책자.

75

《ONE AND J. +1 PROGRAM #01》(원앤제이플러스, 2019) 리플릿.

76

권세정 개인전 《아그네스 부서지기 쉬운 바닥》(인사미술공간, 2019) 책자.

77

김대환 개인전 《안녕 휴먼?》(아트스페이스풀, 2019)의 출품작 ‹잘 하는 친구›(2019) 관련 유인물.

78

강정석 드로잉전 《Roll cake》(ONEROOM, 2019) 리플릿.

79

차슬아 개인전 《The Floor is Lava》(소쇼, 2019) 책자. 이 전시는 게임 속으로 들어온 것처럼 연출된 전시장에 각 작품은 설정을 돕는 요소나 아이템으로 다뤄졌는데, 그 연장선상에서 책자는 게임의 세계관을 제시하고 각 작품을 아이템처럼 소개한다.

80

윤지원 개인전 《여름의 아홉 날》(시청각, 2019) 리플릿 겸 포스터.

81

《비트윈 더 라인스》(합정지구, 2019) 리플릿.

82

☞ **티켓**은 유료 전시의 경우 지불 여부 및 입장의 자격을 증명하는 장치로 활용되며, 간혹 무료 전시의 경우에도 관객 수 계수가 중요한 기관에서 발행하곤 한다. 때문에 영세한 전시공간에서는 발행하는 일이 드물다.

유지원 지음

　　미학을 공부했고, 시각예술 분야에서 기획하고, 글쓰고, 번역한다. 아르코미
　　술관, 서울시립미술관 등에서 근무했으며, 현재 리움미술관 큐레이터로 재직
　　중이다. 더불어 2016년부터 미술 글쓰기 콜렉티브 '옐로우 펜 클럽'의 멤버로
　　활동했고, 2022년에 개관한 프로그램 및 전시공간 YPC SPACE를 운영한다.

초판 1쇄 인쇄 2024년 4월 20일
초판 1쇄 발행 2024년 4월 30일

ISBN 979-11-90853-55-2 03600

발행처 … 도서출판 마티
출판등록 … 2005년 4월 13일
등록번호 … 제2005-22호
발행인 … 정희경
편집 … 서성진
디자인 … 오혜진 (오와이이)

주소 … 서울시 마포구 잔다리로 101, 2층 (04003)
전화 … 02. 333. 3110
팩스 … 02. 333. 3169

이메일 … matibook@naver.com
홈페이지 … matibooks.com
인스타그램 … matibooks
트위터 … twitter.com/matibook
페이스북 … facebook.com/matibooks